三十九渡

Beautiful Architecture

絕美建築

<div>

探索三十九座建築，揭露
背後的故事與歷史
結合攝影與敘述，呈現建
築的美學與創意

</div>

建築藝術的演繹
探索建築師的創意、夢想與挑戰

李曉明——著

· 橫跨古今，深入建築師的夢想與挑戰
· 獨特視角，啟發對建築藝術的全新認知
· 豐富案例，展現建築與文化、社會的交織

故事之前

在這裡我不想泛泛談及「藝術」這個詞，因為很多時候過於肯定的說辭常常會帶來某種引導性，而這種引導性即使是正面的，也不完全是事實。而實際上，感受即真實。

雖然藝術已有許多的定義，但是現在更多的是作為可擴展領域的議題。如果藝術的衍生已在我們的生活中深入淺出，那麼對於大眾來說，藝術表現的範疇可以更為廣泛；如果藝術的影射可以讓我們的生活變得更為立體，那麼我們可以把它繪入生活最初的概念草圖；如果可以設想將藝術重新打散，那麼我們可以在更多的角落尋找到它的蹤跡；如果我們再次從一幅繪畫中找到愉悅、從一本書籍中汲取智慧、從一滴水中探尋到未知，那麼從一棟建築中呢？

在這裡，我們只聊聊建築。

我們是否曾關注過一棟建築背後發生的一切？在大眾觀念中，建築太過於理性和冰冷，我們時常也只把建築理解為一塊場地，其實不然。

建築最原始的形態是「穴」，穴的最基本形態，是為人們生活、集會提供「容納」的處所。雖然容納的概念相對簡單，但當人們在處所中開始有「行為」的時候，建築就不只是場地，也不只是單一的存在，而早已成為「空間、時間與情感」並存的體系，在這個體系中，建築存在的意義最為重要，因為建築可以承載物質也可以包括精神。

可是，有時我們會忽視「存在」的意義，忽視建築帶給我們精神上的影響，也忽視建築創造的藝術將會帶來怎樣的樂趣，因為這一切發生得太

目錄

CONTENTS

CONTENTS

第一渡

《三百三十七戶公寓》—— 胎記

事件：馬賽公寓，勒・柯比意（Le Corbusier，法國，一八八七至一九六五年）。

時間：一九四六至一九五二年。

地點：法國，馬賽。

我們首先遊歷到法國南部，讓我們關注一下馬賽公寓（注釋1）。馬賽公寓，有人稱之為「超級公寓」，勒‧柯比意希望它是一座小城。事實上，它確實像一座濃縮的城市，擁有高密度的人口，又有溫和舒適的居住環境。柯比意設計的二十三個房型滿足了各種家庭人群的居住需求，無論是單身貴族還是四代同堂的一家，都能在這裡找到合適的房型。大部分房型的起居室都有四公尺多高，並配有大玻璃落地窗，賦予了起居室極好的觀景視野。馬賽公寓的內部設施，有人們日常生活的一切所需：酒吧、餐廳、商店、藥局、郵局、洗衣房、麵包店、髮廊等一應俱全。大樓的頂層還設計有幼兒園、托兒所、游泳池、健身房、操場、遊樂場和屋頂花園。

可以說，馬賽公寓完備的設施，創造了十分理想的生活環境，除了功能齊全，住戶還享有大片的綠地。

生活的細節滲透在公寓的每個角落，生活的片段一幕幕上演，像一部部生動的話劇，瞬間變幻。於是，我們捕捉鋼筋混凝土自身的真實，它們聚散在建築的皮膚上，是馬賽公寓天生的「胎記」，它們才是這部劇的主角。

我們往往喜歡平滑光潔的表面，喜歡美麗的事物，而建築何以為「美麗」？我們的皮膚光滑，「胎記」自出生就存在了，在光滑皮膚表層下的「胎

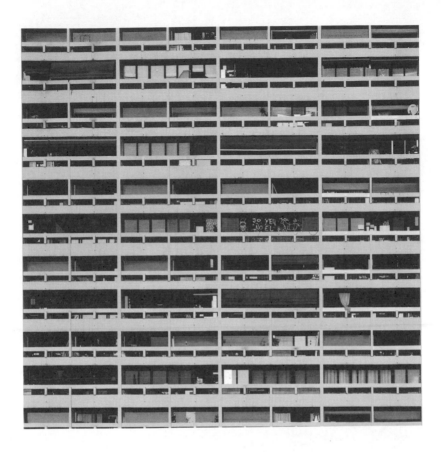

注釋 1：馬賽公寓由鋼筋混凝土建成，長 165 公尺、寬 24 公尺、高 56 公尺，可容納 337 戶，居住 1600 人。

記」，已經成了我們的標誌；而馬賽公寓的胎記，也是在「誕生」的過程中形成，只不過這個過程在建築領域中，被定義為「建造」。

馬賽公寓的建造歷經了五年的曲折，儘管這棟建築是在現代技術的支持下建造，卻是人為因素成就了它「美麗」的胎記。登上馬賽公寓「不可預測」的屋頂空間，一九四六年繁忙的施工場面就會歷歷在目：設計人員與施工人員的配合作業不斷被各種現況干擾；圖紙出現了無法對接的小誤差；施工程序的進行難以保持一致；工人對施工配合環節有些漠不關心；製作木板的木工和鋼筋混凝土的澆築工在交接時，總想著由後面的工序來彌補缺陷。看似繁忙有序的工作場景，其實摩擦不斷，這才引發了偶然。

明顯的缺陷在工地上隨處可見，其結果就是：模板上最微小的起伏、木板的交接及木材紋理的斑痕，都拓印在裸露的混凝土上，一覽無餘。混凝土在凝固的過程中，在建築表面留下痕跡，這些個痕跡就是「建造」過程中形成的胎記（注釋2）。

「但它們看上去真的很棒，對於那些尚具想像力的人而言，是一筆財富。」建築師柯比意這樣形容這些痕跡。

在馬賽公寓的整個建造過程中，各個環節出現問題後的偶然性，成為材料凝聚過程的必然性，建築師柯比意在形容馬賽公寓時的一段話意味深

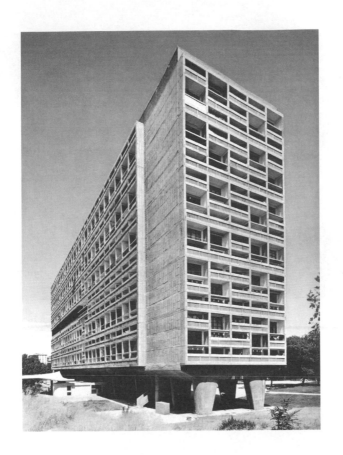

注釋 2：馬賽公寓運用的材料是混凝土，混凝土是由沙礫、礫石以及水泥組成，是「從混合到凝結」的固化過程。雖然混凝土在加工工序上與石頭、木材等有所差別，但與這些「自然材料」相比，混凝土的「過程性」尤為真實。對於採用混凝土建造的設計者來說，「怎樣把握混凝土凝結的過程」將決定建築的最終形態。因為混凝土的凝結過程不可逆，因此在澆築過程中，任何一道工序的操作都會在混凝土表面留下「痕跡」，混凝土的這一特殊性必然會產生偶然性，無論澆築的過程是否完善，在經歷這樣的「過程」之後，材料最終呈現的結果都會帶來意外。

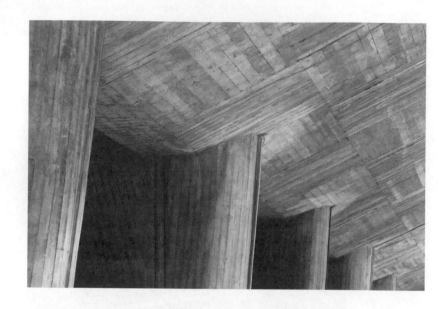

長：

「許多人來參觀馬賽公寓，有一些人（尤其是荷蘭人、瑞士人和瑞典人）對我說：『您的房子很美，但做工太差了！』我對他們說：『你們在欣賞大教堂和城堡的時候，難道不曾注意到石材上粗魯的鑿痕？這些缺陷卻被工匠接受，甚至被巧妙地利用。在參觀建築的時候，你們難道不會觀察？看看你們身邊的男人和女人，難道你們看不到皺紋、數不清的凹凸嗎？你們在散步的時候，是否親眼見過美第奇宮和梵蒂岡宮的阿波羅？所謂缺陷，就是人，是我們自己，是每日的生活；而重要的是繼續活下去，是永不懈怠，是朝著一個崇高的目標努力——是忠誠！』」（注釋3）

柯比意最後提到了「忠誠」這個詞。我們是否可以這樣理解：材料忠誠於建造的程序，建造的程序忠誠於自然！我們所看到的表象背後，往往有著精彩和不堪，其過程也可能不為人知。建築的魅力來源於多方面，材料只是其中一個因素，馬賽公寓的最大魅力，在於柯比意對於混凝土的運用，粗線條的建造手法讓馬賽公寓看起來極為原始和沉重。儘管粗糙和「不堪入目」，但建築師在偶然中發現了建造之美，柯比意的「粗野主義」也由此轟動了整個建築界。

注釋3：引自《勒‧柯比意全集》[M]，第五卷，（瑞士）W‧博奧席耶，中國建築工業出版社，2005，181.

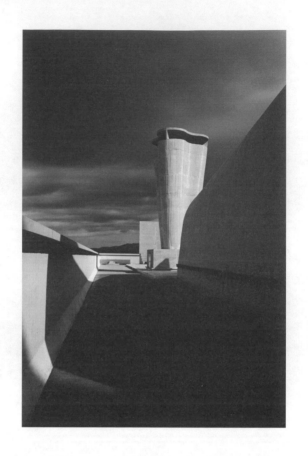

關於勒 ・ 柯比意:

勒 ・ 柯比意(Le Corbusier,一八八七至一九六五年)出生於瑞士,是二十世紀最重要的建築師之一,也是現代建築運動的代表人物,柯比意曾被後人稱為「現代建築的旗手」。他最突出的貢獻是一九二六年提出著名的「新建築五點」:底層架空、屋頂花園、自由平面、橫向長窗、自由立面,建築新的生長模式「框架與自由牆體」正是建立在此五點之上。

當時與柯比意同地位的建築師,還包括路德維希 ・ 密斯 ・ 凡德羅(Ludwig Mies van der Rohe)、法蘭克 ・ 洛伊 ・ 萊特(Frank Lloyd Wright)和瓦爾特 ・ 格羅

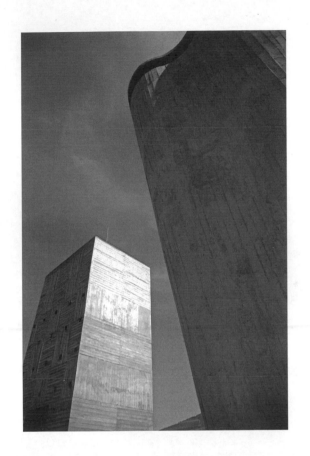

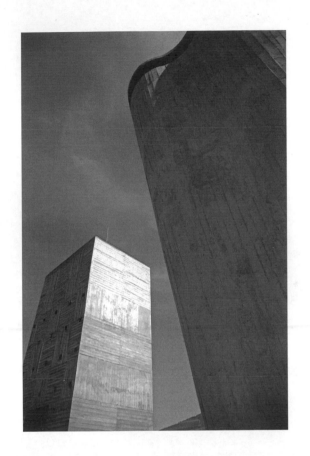

佩斯（Walter Gropius），他們的作品互有影響，共同引領現代建築的思潮。

柯比意強調的建築設計理念是「原始的形體是美的形體」。

柯比意所提倡的觀點：「房屋是居住的機器。」

柯比意最負盛名的代表作有「薩伏伊別墅」、「廊香教堂」、「馬賽公寓」等。

柯比意最暢銷的書籍：《走向新建築》。

如果讀者們對這位偉大的建築師十分感興趣，這裡還有幾本書不妨讀讀：《柯比意全集》、《精確性》、《東方之旅》、《明日之城市》，希望能有所收穫。

建築的創造來自建造過程的創新，建築師們的設計並不會停留在一個作品中，每一部作品都是在探索和驗證，只有不斷地思考並付諸實踐才能不斷地創新。建築的旅程雖是充滿艱辛的，但最終得到的卻是無限的快樂。

第二渡

《三十九歲》——天才的憂鬱

事件：但丁紀念館，朱賽佩‧特拉尼（Giuseppe Terragni，義大利，一九一四至一九四三年）。

時間：一九三八年。

地點：義大利，米蘭。

但丁紀念館是建築史上的一個傳奇，雖然未建成，但不能不提，因為在它之後這樣的建築絕無僅有。

但丁紀念館講述的正是義大利文學名著《神曲》的故事，這是義大利文藝復興的先驅阿利吉耶里 · 但丁（Dante Alighieri）的代表作。《神曲》是一部比較特殊的史詩，描述詩人想像的經歷，全詩分〈地獄〉、〈煉獄〉和〈天堂〉三部（注釋1），是神話的文學意境。建築的空間結構跟隨著作結構，描述的都是文章中的情節，或許建築師朱賽佩 · 特拉尼認為《神曲》可以代表義大利偉大文化的精華，這類史詩題材的經典文學所傳達的抽象哲學精神，正是義大利文明高度發展的象徵化題材。但丁紀念館注入建築文學的精華，賦予它靈魂，並且採用極其理性的空間處理手法——理性的圖形元素、理性的功能布局和理性的敘事線索，使建築成為史詩的悼詞，而這些只有當我們進入建築內部才能深刻體會到。

但丁自述西元一三〇〇年的復活節，他在森林中迷路，遇到豹、獅和狼，分別象徵淫慾、暴虐和貪婪，這時維吉爾出現並作為嚮導，帶他遊歷地獄和煉獄。地獄的形狀有點像漏斗，下端直達地心，不同層級代表各類罪行靈魂的贖罪之地。在這之後，但丁隨著維吉爾透過一條裂縫重返地面，來到洗滌罪惡的煉獄山前，能夠進入煉獄的是那些生前所犯之罪能

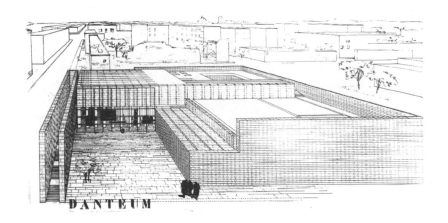

注釋 1．阿利吉耶里・但丁（Dante Alighieri，一二六五至一三二一年），義大利詩人，歐洲文藝復興時代的開拓人物之一，曾被恩格斯譽為「中世紀最後一位詩人，同時也是新時代第一位詩人」，主要代表作有《神曲》、《新生》、《俗語論》、《饗宴》及《詩集》等。其中《神曲》是但丁最著名的作品，寫於一三〇七到一三二一年，這部詩集分三部，一篇序加上每部三十三篇，共一百篇，透過描述但丁在地獄、煉獄及天堂中與義大利知名人士的對話，表達但丁摒棄中世紀的矇昧、追求真理的思想，同時也反映了文藝復興時期的人文主義，對歐洲之後的文學和詩歌創作有極其深遠的影響。

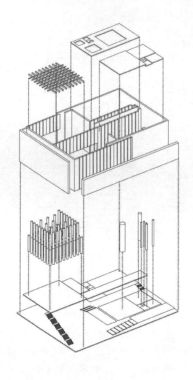

夠歷經受罰而得到寬恕的靈魂。煉獄山的山身共分七級，分別洗淨傲慢、嫉妒、憤怒、怠惰、貪財、貪食、貪色七種人類罪惡，靈魂每洗去一種罪過，也就上升了一級，如此逐步升向山頂。山頂是一座地上樂園，維吉爾把但丁帶到這裡後就退去，改由貝緹麗彩來引導但丁，經過了天堂的九重天後，但丁終於來到上帝面前，而這時但丁大徹大悟，思想與上帝的意念融合。

《神曲》寓意著人經過迷惘和苦難之後，最終到達真理和至善的境界。但丁在遊歷地獄和煉獄時，一路上遇到不少靈魂，這些靈魂生前大多是歷史上或當時的知名人士，但丁透過他們記錄了處於新舊交替時代的義大利社會生活，又透過自己的敘述或與鬼魂的談話，闡述了中古時期文化領域的各種成就，以及他對各種事物的看法和評價。

而但丁紀念館存在的埋由，就在於特拉尼將《神曲》中但丁的寓意，透過建築的語彙傳達出來。建築最有效的語彙是空間的寓意，但丁紀念館的空間具有敘事性，使我們遊歷整個建築空間的同時彷彿置身於《神曲》中，從地獄到煉獄再到天堂，都在空間路徑的指引之下完成。紀念館採用經典的黃金比例劃分平面，具備高度的理性和完美之意，地獄的空間低矮壓抑，厚重的石材彷彿壓在頭頂，沒有一絲光明。從地獄走向煉獄，地面

關於建築師朱賽佩 · 特拉尼：

朱賽佩 · 特拉尼（Giuseppe Terragni），一九〇四生於米蘭，一九二六年畢業於米蘭工藝學校，一九四〇參與巴爾幹戰爭，一九四一年於軍隊服役，一九四三年因傷回家，死於未婚妻家中。特拉尼一生投入義大利的理性主義運動，是一九三〇年代義大利理性主義運動的領軍人物。

也逐漸升高，人的心靈也隨之走向上帝。繼續向上，映入眼簾的是一百根玻璃光柱，帶領我們來到淨化的神聖之地——天堂。透過光柱，彷彿我們看到的是心靈淨化後的自己，這是通往聖潔的路徑，也到達了建築的精髓地帶。

當我們的情感慢慢凝聚至高點時，當我們最終置身於天堂的空間時，旅程宣告結束。而之後，空間的故事或許還沒完結，《神曲》的寓意還在繼續，而也許只有在但丁紀念館「建成之後」，我們才能得知故事的結局。作為二十世紀最著名的未建成建築，但丁紀念館鮮為人知，但在建築中我們能看到建築師的精神，雖然由於未建成又有些許遺憾。特拉尼是個天才，他曾效力於納粹，身分特殊，專制和理性是他的準則。但丁紀念館最初也曾作為特拉尼給墨索里尼的獻禮，但由於後來墨索里尼和希特勒聯手爭霸，不再關心帝國榮耀的文化事業，於是幾乎已經完成設計的但丁紀念館胎死腹中。這是一個悲劇，是「天才的憂鬱」。

關於必修課：

在一九九九年的建築專業必修課程中，剖析但丁紀念館的課題，成為接觸這一經典案例的契機。我們的任務很緊迫，要在一個月內分析、整合作品的所有訊息，所有圖紙都要重新繪製，還要製作大比例的模型研究空間特徵，最終目標是再現建築成果。從拿到陌生的圖紙，到慢慢了解案例的原委，我想要將手工的痕跡銘刻在心生敬畏的建築載體上，當我用鉤刀在有機玻璃板上刻劃一道道的牆體磚縫時，當時也只是為了「紀念」。

第三渡

《一九六九年火災》—— 建築的沉思

事件：耶魯大學建築系館，保羅・馬文・魯道夫（Paul Marvin Rudolph，美國，一九一八至一九九七年）。

時間：一九六三年。

地點：美國，康乃狄克州紐哈芬市。

保 羅 · 馬爾文 · 魯道夫想用他的「燈心絨」式混凝土線條來闡述一切,他對於耶魯大學建築系館的設計近乎瘋狂。

　　魯道夫在一九五四年的建築師協會上有這樣一段發言:「我們非常需要再次學習建築的藝術處理手法,來創造不同類型的空間—寧靜、圍合、遮蔽的空間,喧囂忙亂、充滿活力的空間,流光溢彩、品味高雅、巨大奢華的空間,甚至敬畏莊嚴、鼓舞人心的空間,還有神祕空間……我們需要運用空間秩序,逐步引導人們的好奇心,讓人有所期盼,這將誘導人們急切地向前走,並發現一個個占主導地位、豁然開朗的空間,這將成為一個個高潮,像磁鐵一樣引人入勝,並起著導向的作用。」(注釋1)

　　正如魯道夫所描述,他將所有的觀念都運用於耶魯大學建築系館的設計中;更恰當的形容,應該是魯道夫親自創作了一幅素描畫,在畫中運用不同的線條和筆觸,刻劃了一個元素共融的場景。建築的肌理也是這樣,同樣的混凝土卻在不同的空間裡雕刻出不同的氛圍(注釋2)。耶魯大學建築系館呈現的是紋理混凝土的特徵,看起來既有藝術整體效果,又具有單純統一的肌理。紋埋狀的混凝土,是建築師在鋼筋混凝土結構外又圍合的一層層 30.48 公分厚的混凝土牆體,牆體是透過將混凝土澆築到帶有豎直肋狀的木質模板中,去除模板後,再進行人工敲鑿而成的。如此,建築的外

注釋 1:引自 *the changing philosophy of architecture*,architectural record(August 1954),181.

注釋 2:在建築的世界裡,最終影響結果的有兩個因素:一是建築師的創作意圖,再來就是現場的建造技術。對於許多建築材料來說,在材料形成過程中,促成材料變化的因素影響越大,材料就會有更多改變的可能性。魯道夫運用不同的材料表面處理方法,讓同種材料呈現出不同狀態,就像採用不同的畫法描繪同一個事物。

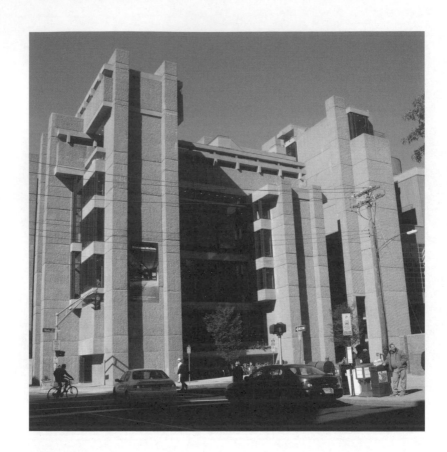

表觸感由於凹凸的紋理而改變了，魯道夫認為，豎直紋理的混凝土表面更顯親切柔和，建築師在耶魯大學建築系館花費了大量時間在設計初始的嘗試階段，建造了數十個模型樣品才獲得滿意的效果，可見魯道夫對於混凝土嘗試抱有極大的熱情。

所有的描刻都在闡述一個整體，統一中有變化，由此，建築系館的氛圍比素描畫更為生動。魯道夫想像著耶魯建築系的學生穿梭於他筆觸間的混凝土調，在理性的氛圍中學生也可以靜下心來思考些什麼……

然而沉靜之下卻略帶有一絲沉重，一九六九年六月十四日晚上，一條火痕試圖毀掉這片寧靜，悲劇性的一幕發生了：一場至今不知原因的大火嚴重摧毀了建築系館，火災持續了幾個小時。許多傳言說，建築系的學生因為對於建築館的設計有所異議，而且再也無法忍受建築系壓抑冷漠的氣氛，故而焚燒建築；隨後魯道夫對於建築館火災後的重建也完全不滿，甚至否認這棟建築曾是他的作品。

這是一場鬧劇嗎？是建築師在方案初始就犯下的錯誤嗎？究其因果無人得知。

火災不是對於建築的負面評價，也許它只是單純的政治事件，肇因於當時不明的社會政治因素。建築系的事件並不能證明作品藝術性本身有任何問題，但證明了建築的力量能改變一個人的情緒。建築殘酷的一面在此時無所顧忌地流露出來，無論事件本身帶來的影響是正面還是負面，被人們有所關注才是最為重要的吧？

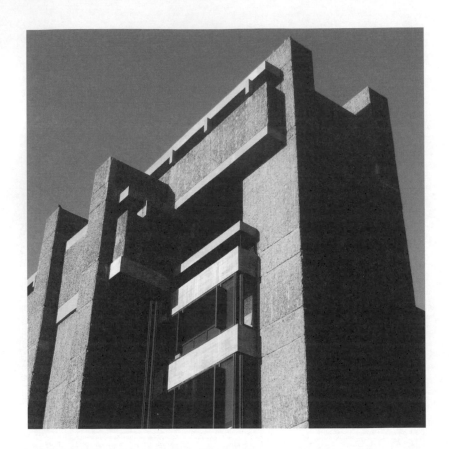

關於火災緋聞：

有人說魯道夫的耶魯建築系館，出色地營造出原始建築材料構築出的嚴肅靜謐，宛如「禁閉室」的氣氛。我們無法確定引起火災的原因，也無法回到火災現場勘察，只能翻閱遺留下的照片來評判。整修後的建築系館，現在矗立在美國康乃狄克州紐哈芬市的街道旁，我們可以隨時去見證，但永遠無法回到原始建築和建築師的意圖面前去證實了。

建築的性格由誰塑造？有時建築師創造的藝術極具個人色彩，但未必會被大眾接受；而建築最終要在歷史中被承認，才是建築真正的性格。

第四渡

〈5.12〉—— 感動建築

事件：汶川大地震援建計劃成都市華林小學紙管過渡校舍，慶應義塾大學SFC坂茂（一九五七年生）

＋松原弘典研究室，日本。

時間：二〇〇八年八月。

地點：中國，四川成都，成華區。

有人説建築師這個職業是殘酷的，因為它是戰爭和災難過後，大規模改造時最急需的行業；實際上，蓋房子更多的時候是為了某些特殊需求，畢竟建築提供的是一個避難場所，無論是臨時還是永久。

坂茂，日本著名的建築師，自從發明了竹紙建築之後，他就廣泛應用於各類建築項目中。在二〇〇八年五月十二日汶川大地震發生半個月之後，為了響應全世界的愛心支援，坂茂和松原參與了災後援建項目（注釋1）。在四川實地考察後，他們決定與當地的西南交通大學合作，計劃以最快的速度重建成都市華林小學校舍。時間的限制成為項目實施的難題，而另外一個難題，是竹紙建築實施的最終成效很難事先把握：竹紙建築是否適合本地區災後的臨建、是否適應餘震的影響、能否改善校舍條件不足等，這一系列問題被反覆驗證和研討。在之後的一個月裡，坂茂和松原不斷試驗研究，並成功在當地搭建了樣板間。不同的是，日本慶應義塾大學研究室成員和中國西南交通大學的一百多名志願者，取代了具備施工經驗的工程師和技術人員，成為整個校舍項目的施工人員！最終，工程在緊迫的時間內順利完成，完全取決於坂茂竹紙建築便利搭建的科學性結構設計，不需要專業的技術人員，只需要具備電腦程式操控技術和構件拼裝，完善的設計如同 IKEA 家居產品的組裝程序一樣簡明便利。

　　經歷一個月的奮戰後，614.4 平方公尺的華林小學臨時校舍建成，作為整體建築的一個單位，有效面積內的功能已足夠滿足教學的需要。建築的主要結構是直徑 24 公分的紙管構造物，紙管作為主體承重結構可以搭建成各種造型。紙管的連接處是加固設計的木構件，每四根紙管和相應聯接點處的木構件構成了一單位，整棟房子的主體結構就是由多個單位組合而

注釋 1：二〇〇八年五月十二日汶川地震後，政府制定了緊急抗震救災計劃，首要解決的是重修道路、重建居民住房、學校和醫院等基礎生活設施的問題。政府撥款兩億元，預計在二〇一〇年前完成災後基本設施的重建。坂茂積極投入重建計劃中，他所參與的小學校舍設計正是災後援建的重要項目之一，坂茂希望孩子們能夠告別板房校舍，搬進嶄新的校舍學習與生活。實踐證明，坂茂紙建築校舍為災後孩子們提供了非常理想的學習環境，這一項目也極大鼓舞了災後重建中的人們對於生活的熱情。

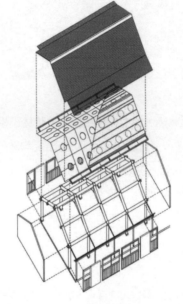

成，並且這種特殊加工合成材料的長度和厚度可以隨意改變，既防水、防火又可以回收再利用，是完美且沒有缺陷的設計。校舍的牆面和天台，都是採用當地可輕鬆獲得的簡易造房材料，例如採光板和保麗龍保溫板可搭建屋頂，各種厚度的木板和塑鋼門窗可構築成牆體，這些材料輕薄舒適，成為紙管主體結構建築的輔助材料；值得一提的是，坂茂十分注重建築使用人的感受，為此，校舍內的大部分家具也配合紙管建築，採用特殊材料精心製作，例如紙管構造的椅凳。

校舍一切的構件都輕質環保，且極易建造，在有效時間內省時省力地建造，只有坂茂的竹紙建築才能如此高效地完成。新校舍內清新的空氣瀰漫著原始的紙張味道，是自然的味道。孩子坐在寬敞明亮的教室裡朗讀課本，災難曾經帶來的傷痕也會慢慢地被抹平。

二〇〇八年的深秋，北京中國美術館籌辦了一次世界災後應急建築展，坂茂的竹紙建築備受矚目，竹紙校舍再次呈現在展場上，外觀雖不華麗，平凡中卻滲透出不平凡的建築觀念。

關於坂茂的竹紙建築：

坂茂是一位人道主義者，他提倡建築師應為災難後有特殊需要的人建造房屋，坂茂運用自己的竹紙建築參與了很多公益性的建造項目，主要為災難和戰爭之後的臨時重建。坂茂最有名的竹紙建築，是二〇〇〇年在漢諾威世界博覽會上設計的巨大竹紙日本館。巨大的拱形廳由四百多根紙筒構築而成，竹紙原料都是廢棄的紙質品，在房子拆除後還可以再回收利用。實踐證明，紙建築可以應付不同的天氣狀況，隔熱、防水、抗風，室內也不需要照明，因為紙質膜有很好的透光性。由於充分體現環保的新理念，坂茂的竹紙建築獲得了人們的認可。坂茂開闢了新的建築發展領域，因而也獲得了世界博覽會建築的最大貢獻獎。

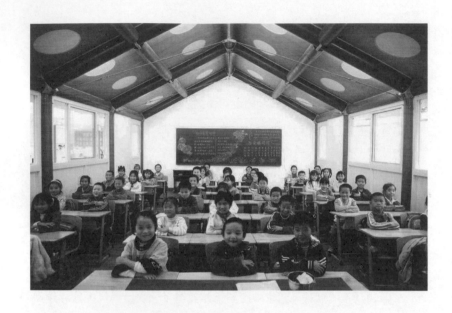

　　建築的材料和工藝決定建造的基礎條件，建築
與科學技術密不可分，建築業既需要科技的支持，也
受到現實條件的限制。雖然出自建築師之手，但建築
的藝術是由世界創造，建築師不但要擁有超凡的想像
力，還要博學和具備愛心。

第五渡

〈三個生命的延續〉—— 時代沉澱

事件：一九三三屠宰場，巴爾弗斯（Balfours，英國，一九〇五年生）。

時間：一九三三年。

地點：中國，上海。

—— ○○八年初夏，我第一次參觀「1933」。

—— 巨大混凝土核心柱是中空結構，原始的設計為天然的冷藏室，冬夏恆溫。朝向西的建築外立面上，開著鏤空的混凝土花格窗，沒有密封的玻璃，以便場坊工人在巴西利卡廳屠宰牛羊時通風，而且夕陽西下時被屠宰生命的靈魂也可以飛躍花格窗，奔向天堂。圓形主體建築的方形庭院加建有教堂尖頂的小祭奠堂，這是工人在屠宰後用以安撫驚恐靈魂的場所……

英國的建築師巴爾弗斯，在一九三三年設計了這棟「工部局宰牲場」，並由當時上海的余洪記營造廠協助建造內部空間。站在「1933」面前，在這龐大混凝土雕塑體內，我們需要探其究竟。26,300 平方公尺的整體建築全由鋼筋混凝土構築，位於中央的圓柱體主樓和位於東、南、西、北四方的四棟配樓構成了建築主體，主配樓之間由懸浮於空中的廊道連接。從建造技術來看「1933」非常先進，例如「無梁樓蓋」、「傘形柱」和旋轉坡道等，這些結構性技術有效融合了雕塑造型的貫通性。只有建築藝術與生產工藝共同實現材料與空間形態的完美結合後，才能鑄就建築的整體雕塑感。「1933」空間再現的是「屠宰流程」，直觀動態的工廠作業使建築空間高低錯落、層次分明。因為主樓的人和畜總要從最便利的途徑通往配樓，進行下一個作業，所以「連接通道」成為建築內部空間的主要形態，也在承重

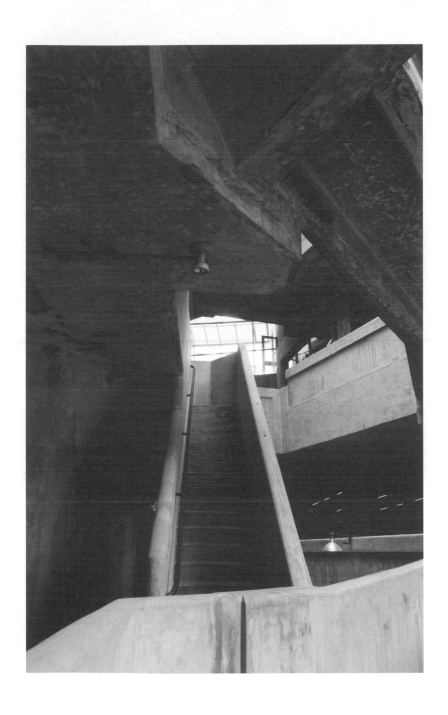

核心結構的混凝土柱旁設有工人逃生的樓梯，只符合一個人的身體尺度，目的是防止牛羊也占據這個空間。

石頭雕塑表面有滄桑的時代痕跡，如果伸手觸碰逃生的樓梯欄杆，感受它的一絲冰涼和溫暖，再閉上雙眼，就會把我們帶回瘋狂的「1933」年：繁忙的屠宰現場，冰冷的石頭群魔，屠宰老大喝斥著，辛勞工人的身影穿梭在氣味濃重的屠宰室裡，嘶嚎喋喋的牛羊豬馬四處逃竄。

跟著牛隻的路線，我們爬升到主樓的屋頂，龐大放射狀圖案的玻璃屋頂覆蓋地面的空間，這是後人加建用以提供各類活動的場地。原始的建築頂是通透的，整個場坊是半室內、半室外的空間。四層加建的玻璃屋頂的外圍完全是室外空間，坡道連通配樓的各個角落，滿眼盡是樓、庭、橋、梯廊與坡道，人們在迂迴的空間中嬉戲，全然忘了這裡曾是殘酷的屠宰場。

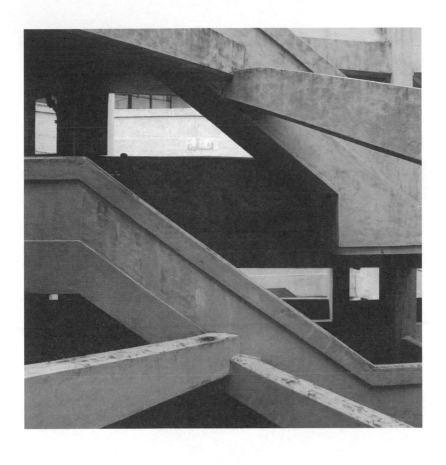

同樣的屠宰場全世界共有三棟，如今兩棟已銷聲匿跡，只有上海這棟保存完好，是一種時代的沉澱。現在「1933」已經被改建成藝文娛樂場所，但改建的總設計師趙崇新保留了「1933」的原始氣質。在《磨出來的水泥世界》一書裡，有趙崇新對「1933」的評價：「任何建築都有三個生命：功能的生命、結構的生命和文化的生命。相對於『1933』而言，功能的生命已經結束了，但是它給後人留下的是驚嘆和美麗，它的文化生命將永遠不會結束。」（注釋1）

注釋1：引自文章〈上海創意中心：從屠宰場到名利場的改建〉。

關於參觀「1933」:

建築純功能主義的表現是直觀的,沒有任何裝飾,只有事件和時間在建築表面留下
痕跡,建築就是時間和空間的沉澱,也是後人探索的事件載體。若去上海遊玩,
在閒遊著名的上海外灘和金融大廈之時,千萬別忘記去逛逛「1933」,「1933」這
個承載了諸多事件載體的建築,仍繼續走著它的路程——是保留歷史還是繼續被
「開發」,我們只能關注。現在「1933」內部已成為娛樂場所,有餐廳和專賣店。
「1933」的具體地址是上海虹口區沙涇路十號,對外開放,門票免費,解說費三百
人民幣。正門進門右側為展示廳,介紹「1933」的歷史。總之,「1933」需要我們
親臨現場,才能感受其中。

第六渡

〈一億美元〉——城市之魂

事件：畢爾包古根漢美術館，法蘭克・蓋瑞（Frank Gehry，美國，一九二九年生）。

時間：一九九八至一九九九年。

地點：西班牙，畢爾包。

棟建築的誕生並非易事，一棟建築的存在也不只是滿足需求那麼簡單，建築的背後蘊含著歷史和人文因素。建築的存在要承受時間的考驗，要克服現狀與制約，因為只有不斷改變，才能適應未來一切可能的變化。我不想定義某個結論，但畢爾包古根漢美術館的誕生已經證實一切：建築要深深扎根於人文環境，沒有其他更為迫切的理由，能讓一棟建築成為必然的存在。

　　畢爾包古根漢美術館在誕生之前，早已背負著畢爾包市民對城市未來的期望。

　　畢爾包古根漢美術館誕生於西班牙的畢爾包市（**Bilbao**），這個城市曾經默默無聞，我們或許因為西班牙足球甲級聯賽的排名關注過它。其實，畢爾包市有著悠久的歷史。這個在十四世紀就已存在的小城，十五世紀曾是西班牙重要的港口城市，十九世紀時也曾因為盛產鐵礦而繁榮。但在一九八〇年代的一次洪災中，畢爾包被徹底摧垮，工業滯怠，整個城市毫無生氣；而在這緊要關頭，政府的一項復興計劃徹底扭轉了城市的命運，成為畢爾包古根漢美術館誕生的搖籃。

　　畢爾包市有幸加入了古根漢美術館的基金機構。建立一座現代美術館是一個明智的舉措，雖然畢爾包的原始資源條件不是很理想，既沒有優美

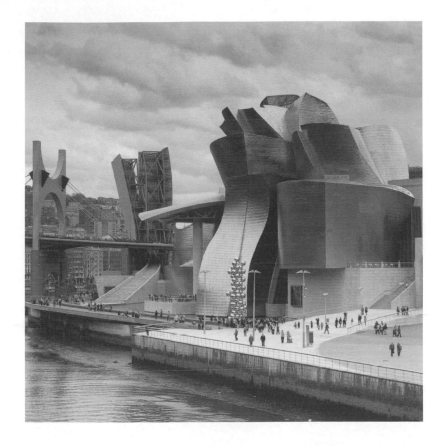

的景緻，也沒有名人古蹟，卻擁有西班牙式的熱情與豪放。畢爾包市政府將美術館的項目，看成是重振城市工程計劃中重要的一環，不惜投資一億美元建設，並邀請美國加州建築師法蘭克 · 蓋瑞主持設計這個項目。這位世界級的建築大師傾向於表現主義的現代風格，喜歡塑造曲線的自由形態，天馬行空的想像力也將建築的定義完全顛覆，他的建築更為貼切地說應該是巨型雕塑，並擁有現代金屬的外殼。

　　古根漢美術館的基地位於畢爾包舊城區邊緣，內維翁河的南岸，同時這裡也將成為城市的新標誌地，美術館所在地正是遊客從城市北部進入畢爾包市的必經之路，在繁華的街道盡頭就能將美術館風貌盡收眼底（注釋1）。

　　整棟建築占地 24,000 平方公尺，內部設有十九個展廳，其中包括全世界最大的畫廊，擁有 3,900 平方公尺的面積。建築的方案採用先進的空氣動力學軟體技術支持，雕塑感的曲面造型完全依靠電腦繪製完成圖紙設計。我們很難想像建築複雜的形態，大部分是由電腦程式完成深化設計，但只有借助電腦複雜的計算才能繪製出精確的點位。美術館在內部構造上使用了大量的鋼材和玻璃，而它的專利在於表面應用的鈦金屬板材，這是蓋瑞的「專利」（注釋2）。金屬表面覆蓋建築整個體量，為了營造美術館的

注釋 1．古根漢美術館也不例外，它的獨特造型，如果乘坐直升機俯瞰整棟建築，
猶如看到盛開的花朵隨風搖曳，建築完全成為自然的景觀，而當我們降落地面，將
整棟建築盡收眼底時，它又猶如抽象造型披著金屬盔甲的船隻，停靠在內維翁河南
岸的一角，建築入口景觀更點綴著著名女藝術家路易絲・布爾喬亞的巨大雕塑作
品《媽媽》（鋼和大理石的現代抽象雕塑），據說蓋瑞抽象的設計原型來源於畢爾
包的漁業遊船。

整體雕塑感，蓋瑞甚至增建美術館整體三分之一高度的屋頂空間，以求建築造型達到最完美的比例。屋頂空間內部不設置任何功能，建築的外表即是空殼。實踐證明，蓋瑞的這一做法並不誇張，顯然這塊局部「表裡不一」的增建屋頂，讓這尊船形雕塑看起來更生動、更宏偉壯麗。當落日來臨，整個美術館層疊起伏，變換交錯，猶如戰船披著黃金的盔甲，光輝耀目。著名建築師洛菲爾 莫內歐曾這樣感嘆：「沒有任何人類建築的傑作能像這座建築一般，如同火焰在燃燒。」

　　畢爾包美術館單憑這壯麗的外觀，就足以吸引世界各地的遊客前來參觀，更不用提它珍藏的經典藝術品了。據說，每年畢爾包美術館接納一百萬名以上的遊客，它的收入占到整個城市收入的3%，畢爾包美術館也成功確立了「建築外交」政策。這棟建築不僅是城市花園中盛開的玫瑰，也已經成為畢爾包市的絕對標誌性建築，建築師的智慧賦予建築全新的使命，畢爾包美術館為畢爾包的復甦帶來了希望（注釋3）。

注釋2：蓋瑞在他的諸多建築作品中採用鈦金屬，鈦金屬重量輕、質地堅韌並耐腐蝕，又鈦金屬與鉑金熔點接近，因此常用於軍工精密零件和航太材料。據說蓋瑞鍾愛魚的造型與質感，故很喜歡以鈦金屬模仿魚鱗的肌理特徵，鈦金屬表面質地與色澤較其他金屬持久性強，板材較易切割，因此這一特殊建築表面的處理手法，也成為蓋瑞建築作品的一大特徵。

注釋 3：建築沒有固定的身分　建築存在的意義即是他的標籤。建築可以闡述一段歷史，也可以成為一個城市的代言，建築可以實現一個建築師的夢想，也可以吞噬一個創造者的畢生精力。正是畢爾包美術館的誇張形態，大大顛覆了畢爾包市的保守與傳統，意味著復甦的生機。

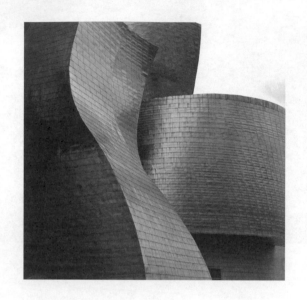

關於建築師法蘭克 ‧ 蓋瑞的私宅：

法蘭克 ‧ 蓋瑞（Frank Gehry）的建築作品完全是藝術品，畢爾包的古根漢美術館
是他的「巨型雕塑」之一，要提及建築師早期最富有創意的建築藝術，當數他的私
宅。他借助波形板、鐵絲網、加工粗糙的金屬板等廉價材料，將他的夢想編織與搭
建，建築建造的概念被模糊了，取而代之的是構築、拼貼和無秩序，他挑戰的是大
眾的想像力，並想像人們看到它會有什麼樣的感觸……

第七渡

《一八八四年至今》——建造傳奇

事件：聖家堂，安東尼 · 高第（Antonio Gaudi，西班牙，一八五二至一九二六年）。

時間：一八八四年至今。

地點：西班牙，巴塞隆納。

如果回到神的時代，我們或許可以永生，而一棟建築如果仍然矗立，可以成為「活著」的象徵嗎？當我們駐足巴塞隆納聖家宗座聖殿暨贖罪殿的面前時，這樣的問題會變得不足為奇（注釋1）

聖家堂，西班牙建築大師安東尼‧高第的代表作，位於西班牙加泰隆尼亞地區的巴塞隆納市區中心。聖家堂是一尊仍然「活」著的建築體，因為它至今還沒有真正意義上的「誕生」，教堂一直還沒建成，從一八八四年至今還在繼續。有人說聖家堂預計到二〇五〇年才可以竣工，也有人相信這僅僅是一個保守數字！如果說，聖家堂鬼斧神工的個性外觀是這棟建築的相貌（注釋2），那麼它久久未能竣工的事實則是它內在的性格。

教堂傳統的方形哥德式尖塔，在頂端演變為雕有鏤空圖案的圓形塔，這是世界上最複雜的手工雕塑群，九對十八個圓形尖塔，分別代表耶穌的十二個信徒、四個傳教士和聖母瑪麗亞，170 公尺的塔，也就是最高的塔象徵著耶穌。塔身邊緣鑲嵌著怪異的裝飾，石材的表面雕塑成風化的痕跡，無人知曉高第創造它們的真正用意。教堂內布滿傾斜的柱子，各個小禮拜堂設置其中，建築室內立面上的圖案，概括了幾百種抽象動植物造型的裝飾線條，寓意基督的降臨將帶來生機。教堂內 60 公尺高的平台還設有電梯，可將遊人載至 85 公尺高的瞭望台上，在那裡可以瀏覽整個巴塞隆納

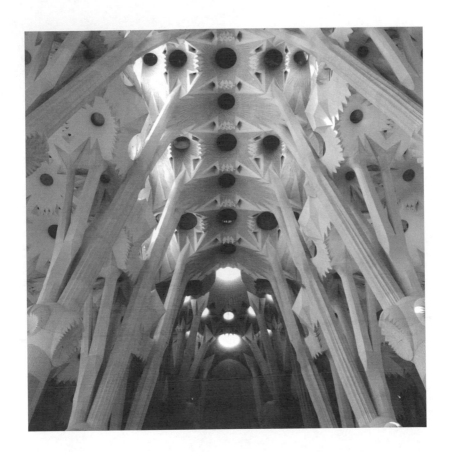

注釋１．教堂於一八八四年開始建造，至今仍在續建中。高第自一八八三年起主持設計這項工程，他傾盡四十三年的心血，使聖家堂成為這個城市的靈魂，並成為世界上最著名的教堂景點之一。聖家堂主要為哥德式風格，整體造型倘若林立的塔林。

注釋２：聖家堂擁有極具個性的外觀，建築師高第不喜歡直線，他採用大量的曲線和波浪線，變幻多端的造型是他描繪自然最好的工具。

的美景。

　　教堂的造型，象徵巴塞隆納的宗教聖地蒙特塞拉特石頭山，內外皆由石頭砌築。石材雕有稜角，群石聳立，變幻多端光怪陸離，連大自然都要驚嘆。然而，教堂「超自然」的手法並不是當時的技術所能實現，西班牙的鬼才建築師安東尼・高第，設計了獨一無二的石膏模型來翻鑄獨特的建築表面，待模型完成後再由建築工人等比例放大，這時需要工人手工雕鑿塑形！如果我們想像力夠豐富，就能勾勒出雕塑家即興雕塑的場面，可這作坊似的人工雕鑿，似乎又與這龐大高聳的建築有些格格不入，因為即便在今天高科技支持下的建造技術也很難實現，所以我們根本無法了解當時聖家堂到底是如何建造（注釋3）。聖家堂的特殊建造程序，使它定格為現場即興的「雕塑」作品，沒有完整詳盡的施工稿可供參考，工人唯一能參考的，僅僅是高第不斷設計、修改完成的模型坯子（注釋4）。

　　如果是崇高的蒙特塞拉特石頭山的信仰，讓高第誘發出源源不絕的想像力；如果是建築不可輕易預測和肆意挑戰的龐大尺度，讓高第不斷修改和推敲模型；或者是高第個人對自然的狂熱，讓他腦中的怪異造型只能現場「即興」呈現，那麼這些行為自然不可複製，如今哪個後人還能效仿？直到今天，一代代的建築師也只能根據這留下來的模型，建造教堂未完成

注釋3：現在大部分建築設計在初步方案確定以後，可以由電腦程式輔助，完成方案的深化設計，例如模擬真實建築造型的 3D 效果與繪製建築施工圖紙等，這也是現代建築設計必不可少的技術，而在當時根本沒有電腦軟體可以輔助，所以許多複雜構造的建築在實施階段有相當的難度。

的部分，抑或他們繼續建造的不僅僅是教堂的實體，而是在延續高第的精神與信仰吧。

　　每到禮拜日，人們經常會在沒有封頂的教堂牆壁的圍合中禮拜，伴隨聖家堂沒有走完的歷程一同前行。我們凝視著色彩斑斕的馬賽克玻璃窗，悉心聆聽建築師未完成的夙願，彷彿這一切是置身於宗教的童話場景，那麼緊鄰又那麼久遠。

　　此時此刻，蒙特塞拉特石頭山教堂的造型，猶如上帝的鋒芒指引著天堂的方向，我們凝視著聖家堂，進入它的世界，情感與傳奇交織在歷史的空間中，教堂中的氣味告訴我們：這件事還沒有結局，聖家堂的靈魂將會獲得永生……

注釋 4：在建築設計的一般程序中，在建築方案的研討階段，建築師需要製作大量的模型，比較研究方案的可實施性，再配以圖紙說明，方案表達才夠清晰明確。不幸的是，高第在一九二六年，教堂還未建設完成時就已辭世，沒有人可以精確地繼續建造他手頭的建築模型，也沒有人能沿襲他的方式。

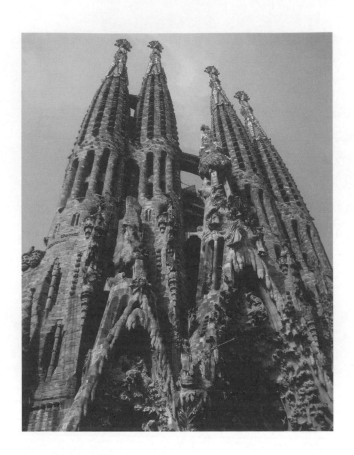

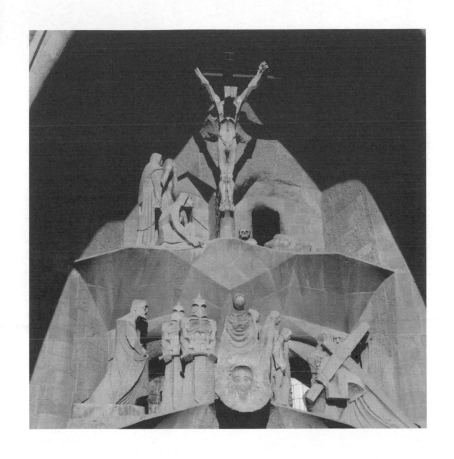

一個人的生命可以為他所愛付出，而高第選擇在建築傾注愛。建築可以讓一個人瘋狂，同時也給予人們愛，高第創造的藝術讓我們認知生命的價值與真諦。

關於建築師高第：

安東尼‧高第（Antonio Gaudi）代表了巴塞隆納的精神，他在這個城市奮鬥一生，留下無比榮耀與輝煌。有人說他是天才，也有人說他是瘋子。高第孩童時患有嚴重的風濕，致使他不能和其他孩子嬉戲玩耍，那時他培養出獨處的習慣，並對自然界的事物產生了濃厚的興趣。他喜愛植物、動物，自然的一切新生事物都吸引他，這對他之後的創作產生極大的影響。高第提倡再現自然的唯美精神，是新藝術運動的倡導者。高第性格怪異，人們稱他為「鬼才」建築師。高第的作品除聖家堂外，還包括奎爾公園、米拉之家、巴特略之家和科洛尼亞桂爾教堂等，都劃入世界級文化遺產行列。

第八渡

〈一千六百平方公尺石雕〉——噩夢還是美夢

事件：米拉之家，安東尼‧高第（Antonio Gaudi，西班牙，一八五二至一九二六年）。

時間：一九〇六至一九一二年。

地點：西班牙，巴塞隆納。

安東尼 · 高第的另外一件作品——米拉之家，似乎在闡述另外一個事實：建築不單是存在，而是跨越時間和歷史的複雜事件，只有建築師才知道其中的玄機，而米拉之家的建築歷程也一直在重申這個主題。

建築項目中，甲方任務書的具體要求提出後，建築師才可以根據要求設計，從方案到圖紙到施工，是建築實施的必要階段。而高第似乎不太在意這個問題，在整個項目建造的過程中，從未見過高第詳細的建築圖紙，米拉之家的業主米拉夫婦對此非常驚訝！可是，米拉之家最終還是建造完成了，並且以驚人的面貌示人，難以想像的誇張造型和謎底重重的建造過程，都給米拉之家蒙上了一層神祕的面紗，只有高第明白一切！

高第嚮往「自由」，他的行為近乎瘋狂，無論是在工地還是在家裡，高第都沉浸在自己的精神世界中。建築成為高第生活的全部，唯一能夠吸引他的只有建築的一切。對於他所創造的一切藝術來說，高第可以稱得上是一個名副其實的天才，因為他的建築再沒有第二個人可以仿造。有人問高第到底是瘋子還是天才，這個答案也只有上帝才知道。

一八六〇年春天，巴塞隆納市政府希望實施城市街道的新開發，在格拉西亞大道的轉角處，上流人士米拉夫婦邀請鬼才建築師安東尼 · 高第，為他們建造可以租賃的大型集合住宅，後來住宅以米拉夫婦姓氏命名為「米

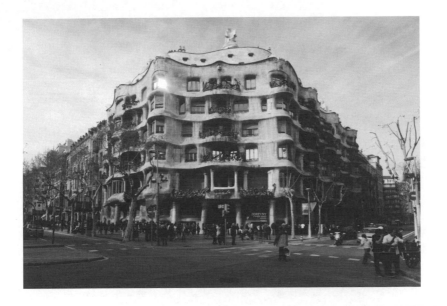

拉之家」。米拉之家與聖家堂一樣，都是高第留給世人的稀世作品，在建築歷史的長河中，高第的藝術天賦空前絕後，這棟神奇的建築就像是怪誕的「行雲流石」，成為聚集眾多藝術風格的靈魂勝地——巴塞隆納的最大亮點，而米拉之家無論是在建造時還是在建造後，建築本身承載的事件才是輿論關注的焦點，始終傳得沸沸揚揚。

　　高第並沒有特別在意建築應該怎樣吸引人群，或者為特殊使用人群建造而限制方案，高第只想讓建築體現自身的價值，也只想讓人們瘋狂。於是高第的手法讓米拉夫婦大為震驚，這棟建築的造型難以想像：米拉之家並不遵循建築的直線條，建築內外全是曲線設計，猶如上帝的神來之筆。

　　當時並沒有電腦輔助模擬製圖的技術，曲線的建築表面到底應該如何落實到施工圖紙上以及具體的實施方法，成為擺在面前的現實難題。而高第的解決方法讓人匪夷所思，初步方案確定不久，就高第認為：解決之道就在於現場即時設計！當框架式的建築骨架結構搭建起來後，高第用石材將「骨架」全部包裹起來，合理的結構性支撐造就了米拉之家可以採取自由分隔空間的牆體設計，石材的肌理構築外觀，可塑的石材拼接、雕琢成曲線的造型，「流動」於建築表面上（注釋1）。建築朝街的立面開有窗戶，植物造型的巨大陽台成為石頭牆壁的主要妝點，廢棄的金屬邊角也搖身變

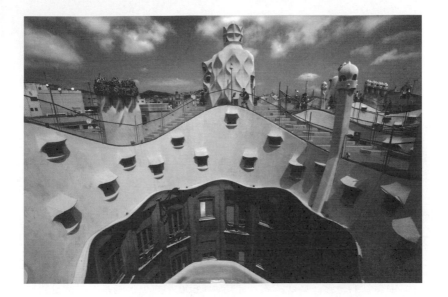

為蜿蜒造型的陽台圍欄。鬼斧神工的建築形態讓米拉之家演變為城市的巨大雕塑，石頭洞穴的公寓入口是汽車和馬車的出入空間，米拉之家具備最現代化的功能設計，儘管它出眾的外表讓我們忽略了這一切，但如果我們仔細尋找，就會發現米拉之家更獨特的地方：公寓的地下室由通道連接，馬車通道是螺旋狀的坡道，有錢紳士的汽車和小姐的馬車順著車道而下，把車停在停車場，把馬停在馬廄，客人再搭乘電梯到達客房層，人車分流，十分便利。值得一提的是，米拉之家是當時世界上第一棟設計有地下停車場的旅館建築！

米拉之家也具有某種意義上與社會階層剝離的意味：在當時，只有擁有權勢的新興貴族才能租得起米拉之家的套房，這棟超規模的旅館建築不流於表面貼金，生活品質滲透於米拉之家內並不算「豪華」的客房，而住戶從中得到的是最高層次的精神體驗。1,600 平方公尺的基層面積是整棟建築的一樓面積，我們可以把米拉之家的平面形態想像成為橫剖的蓮藕莖根，1,600 平方公尺的面積被挖去兩個近似圓形的中庭，其他部分安排為各戶房型，類似於現代住宅一層四戶的概念（注釋2）。中庭是米拉之家的共享地帶，高第非常重視建築的實用性功能，特別在設備方面，米拉之家良好的通風效果換來乾淨清新的空氣，完全不需要空調設備，因為每一戶都大

注釋 1：建築的建造通常情況下是先搭建骨架，支撐起建築的整體框架，再處理表皮及外觀，米拉之家也是先支撐起建築基本骨架再附以雕琢的石材以裝飾表皮。

膽設計有面向中庭的窗戶，每一戶也都可以享受中庭溫暖的日光。在視線穿透走廊的對面，每一戶都上演著生活的劇本，靠近中庭的空間是蜿蜒曲折的公用走廊，人們在牆體流線的轉角處永遠無法判斷迎來的會是哪一位朋友。於是在中庭圍合空間的廊道內，人們的角色也在瞬間轉換，被動轉向主動，又轉向被動，所有的「窺視」行為總是偶然而無法預測。

　　一樓的接待大廳，植物藤蔓裝飾的線條布滿牆壁和天頂，自然的肌理和色彩，優雅的纏繞大台階至中庭的二樓，是通往米拉夫婦住宅的專用樓梯。建築的整個二樓是米拉夫婦的私人空間，1,600 平方公尺的豪華大宅裝修極具個人風格，米拉夫人的生活品味很高，她希望室內所有家具和裝修都要比建築外觀的趣味更加濃厚。當然，業主對建築內外風格統一設計的要求正順應高第的意願，於是抽象植物造型的金屬門把手、荷葉造型的連體木頭椅，以及走廊安全梯的波浪形牆裙，同樣出現在二樓的轉角空間。米拉夫婦非常重視公私分明的空間使用權，為避免人流交錯，高第在大廳安裝了當時最先進的技術設備——電梯，這是專門為租賃者提供的便利通道，住戶可以略過二樓的米拉私宅直接抵達租賃的樓層。當然，電梯的特設樓層也會抵達米拉之家的神祕空間——一條位於套房和屋頂間的通道。通道內磚砌結構的拱頂空間，像是通往教堂祭祀的祕道，不同時間的光線

注釋 2：現代集合住宅公共空間在每一層都設計有幾個房型的使用面積，每層公共空間的概念基本只能體現在出入電梯前的門廳。米拉之家在每層除了上下公共空間的聯通外，兩個較大面積的中庭完全擴大了每層「公共空間」的使用面積，中庭的設計也是現代住宅設計中極為奢侈的空間處理手法。

都可以透過牆壁上的窗，在通道地面留下時斷時續的光斑，有人說這是高第為虔誠的米拉夫婦預留的聖堂！

米拉之家最神祕的空間其實另有所屬，永久性的雕塑藝術品展場就設置在米拉之家的屋頂上，怪誕造型的小尺寸教堂尖頂、似神似人的石頭雕塑圍合成迷宮的屋頂平台，參觀的人群不會意識到這是在一棟出租公寓的屋頂，而是感覺彷彿在童話森林中探險。其實在這些怪異的造型下，高第安置了建築必備的排氣設備，包括煙囪和水池，風化外觀的教堂尖頂屋簷下留有排氣孔，廢氣在通向煙囪的端口處就已被分解，所以我們根本不會看到煙氣飄渺！

米拉夫婦有遠大的目光，他們邀請鬼才高第為他們建造房子時，早就意識到要「承擔風險」，然而他們並不十分清楚高第的個性和生活狀態，故在米拉之家建造過程中，幾輪交流後他們甚至被激怒過好幾次。看不到詳細的圖紙、建築費用嚴重超支，還有外界輿論的壓力都幾次激發他們的矛盾，可高第並不在乎這些，他堅持自己的意願，誰也無法阻撓他的行動。

高第一直在思考米拉之家的建造，直到建築建成之後也不曾中止。

關於米拉之家建造歷程：

米拉之家在建造過程中不斷引發社會輿論，越臨近竣工，矛盾越加劇。由於超負荷的工程量，米拉夫婦由於資金問題要求高第在規定時間內完成，可對於高第來說，這個要求根本無法實現，於是矛盾更加激化。由於無法抵擋社會輿論，米拉夫婦只好控告高第，並拒絕支付其餘費用。雖然後來米拉夫婦敗訴，高第拿到了應有的報酬，但當時米拉之家的未來誰也無法預測。

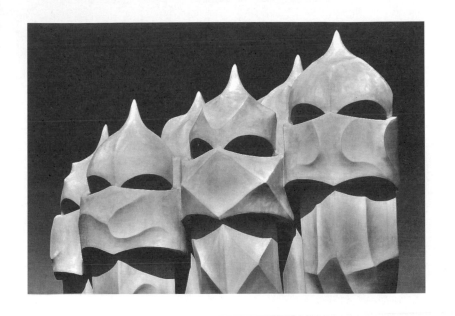

幾個月後,米拉之家被政府沒收作為抵押,高第的報酬全部支付給慈善機構,米拉之家的風暴終於消散。不知道是悲劇還是鬧劇,米拉之家留給我們的仍是傳奇,這棟世上絕無僅有的建築和聖家堂一樣,是值得回憶的偉大藝術品!

第九渡

〈十一公尺懸挑〉—— 漂浮的盒子

事件：波爾多住宅，雷姆・庫哈斯（Rem Koolhass，荷蘭，一九四四年生）OMA 事務所。

塞西爾・巴爾蒙德（Cecil Balmond，斯里蘭卡，一九四三年生）。

時間：一九九四年。

地點：葡萄牙，波爾多。

有時似是而非會滿足我們的幻覺，現實的世界也會活躍於童話的邊緣，孩童時夢想成為小鳥飛向天空，超乎自然的幻想和浪漫，虛擬中的現實可以成為存在於現實世界的動態轉化，在現實與夢幻中間變換輾轉，波爾多住宅想要證實建築有飛翔的可能。」這是建築師雷姆・庫哈斯跟結構工程師塞西爾・巴爾蒙德的通話記錄，顯示庫哈斯想要波爾多住宅可以「漂浮」。

在一塊凸起的山坡段，四周被層層綠色包圍，坡頂的視野可以望向遠處燈光迷離的城市邊緣，波爾多住宅的基地就置身於仙境般的山野林間。房子的主人買下了這塊地，意在希望自己的住所能夠建造在世外桃源的綠野中，並且可以俯瞰腳下繁華的都市。

遠離了大地，就有了想遠離現實的嘗試，業主的意願讓建築師有了決策：「讓房子懸於地上吧，希望其中居住的人們能夠感受到空間與時間的轉換。」家庭成員為一對恩愛的夫婦和兩個孩子，爸爸在一次交通事故中不幸傷殘，生活特別不便，急需這個多功能的「居住設備」改善。波爾多住宅想要使這個殘疾人能暢行無阻，於是這個漂浮的盒子擁有了一部配備現代化設備的電梯，連通建築的兩個樓層自由升降，主人便能實現來去自如。現在只剩下讓房子懸於地上，這樣才能真「俯瞰」腳下的繁華都市！

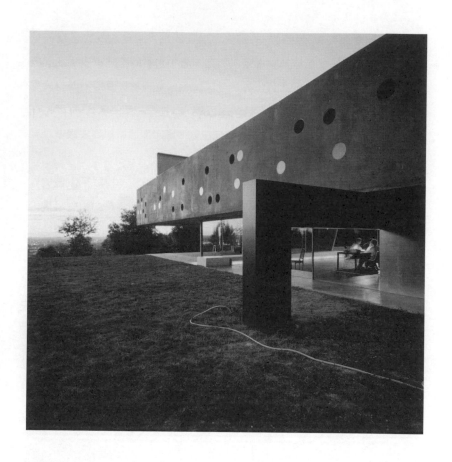

關於推薦書籍：

建築建造的過程，也是建築師創造的過程，從圖紙到施工的過程中也會有實際的問題，建造過程的曲折我們無法感受，我們唯一能夠看到的是完成後建築不俗的呈現。為此推薦一本書，在這本書中，我們可以詳細了解波爾多住宅「漂浮」的艱辛，也能深入波爾多住宅的整個建造過程：

（英）塞西爾 · 巴爾蒙德《異規》（*informal*）· 馬衛東、李寒松 譯 · 北京：中國建築工業出版社，二○○七·

於是工程師開始從力學的角度解決這一難題。房子的「漂浮」，具體表現為一個建築實體懸浮於空中，這種建築形式雖不新穎，但在重力的驅使下對於如何漂浮和營造不同的漂浮狀態，卻成為真正的難題。童話在這裡即將要轉變為現實，建築成為一個實體的盒子，因為被「懸掛」所以產生「懸浮」的效果，懸掛是由受力的構件完成，那是一個埋入地下的基礎鋼筋構件，懸浮由實體盒子下部的鋼筋混凝土核心筒局部支撐，拉力與支撐力維持平衡，依據的原理是力的相互作用（注釋1）。

　　建築的最終形態在漂浮中建立，那是一個完整的混凝土盒子，壁厚 25 公分，懸挑驚人的 11 公尺。盒子囊括了所有居住空間，主要是臥室，臥室牆上開了許多分散的圓窗，寬闊的視野和充足的光線溢滿整個房間。配置輕盈玻璃牆體的起居室就安排在懸浮實體的下方，那裡視野極好，對玻璃牆外的世界開放，對玻璃牆內的世界也是開放，通透明亮。起居室的下面設計為一個地下室，滿足建築儲物的功能需求。

　　雷姆和塞西爾詮釋的別墅漂浮建立在「結構至上」，塞西爾說：「在基地還荒蕪的時候，在我腦海中，我已經看到這個別墅漂浮起來了。」

　　微妙的結構關係又建立起建築的另一種美學：冷酷的鋼筋混凝土也可以如此浪漫。

注釋 1：建築形態的確定經歷了曲折的過程，這幢房子的父母，項目的建築師和工程師，苦苦思索於影響建築終態的各個因素，他們敏感、固執甚至大吵大鬧，母親像擔憂孩子般難以取捨，項目初期的各個建築在被動無奈下被取代，這個過程對於建築師來說是必然的，波爾多住宅形態變化的過程，很多是由於造價的限制，這也是建築領域無法踰越的法則。

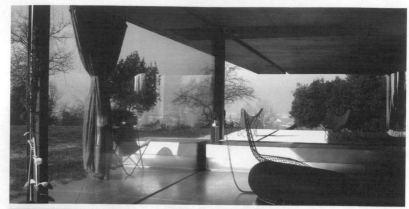

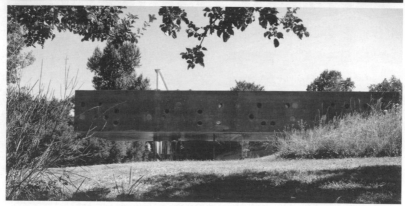

關於建築師雷姆 · 庫哈斯:

雷姆 · 庫哈斯(Rem Koolhass)一九四四年出生於荷蘭,曾是音樂人,也當過記者。一九六八年轉行學建築,曾就讀倫敦建築學院 Architecture Association。庫哈斯對當代文化環境下的建築現象有著獨到的見解,他因為從事過不同領域的工作而具備與職業建築師與眾不同的視角。在一九七二到一九七九年間,庫哈斯曾在彼得 · 艾森曼的紐約城市規劃建築研究室工作,並積累了大量經驗。一九七五年,庫哈斯與同事創建了 OMA 建築事務所,透過大量的理論及實踐研究,來探討當今文化環境下現代建築發展的新途徑。關於結構工程師塞西爾 · 巴爾蒙德:

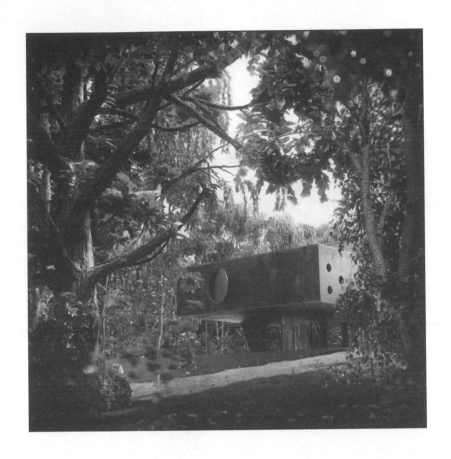

關於結構工程師塞西爾・巴爾蒙德：塞西爾・巴爾蒙德（Cecil Balmond）
一九四三年出生於斯里蘭卡，是世界知名的結構工程師，專注於創新結構的建築形
態研究，他與許多建築大師合作建造了大量具有結構創新挑戰的構築物。他崇尚數
字原理，喜歡將數字規律和音樂作為視覺元素體現幾何結構的動感韻律，近期作品
包括紐約新世貿中心和中央電視台總部大樓等。

設計依託於人與自然的和諧、人與自然的對話，環境成為創造一切的素材，人成為在其中行動、運動的元素，人與自然的故事如此自然地發生，生活即是如此。

第十渡

〈院宅〉——現代四合院

事件：院宅，「建築營」建築事務所（二〇〇八年成立）。

時間：二〇〇九年。

地點：中國，北京，東四。

北京四合院是歷史遺產，具備中國人傳統觀念的地域性特徵。建築的藝術也有歸屬感，有時是具體的形象，有時是意會和哲學。可以說，四合院特殊的住宅模式影射出一個民族的生活方式，風水裡的房屋占位，東西南北的階次等級，圍合講究的是庭院寓意，「四合」為實，「庭院」為空，空接著上下之氣，通天通地。庭院聚集四合的廂房，聚四面八方為一體，也是聚氣的場地，聚合著人氣，講究的是中國人的「和氣」，如果細說起來，宅院便是四合院的精髓了（注釋1）。

宅院反過來就是「院宅」（本文建築案例簡稱），從字面意思理解，院宅包含宅與院子。「宅院」是先有宅才有院，以宅為主，配有院。「院宅」，似乎以院為主，配有宅。這就有趣了，「四合院」一定是有了四面圍合才稱得上是院，「院宅」也正是這個意思，在這個以四合院為基礎的空間模式住宅中，「院」就自然成了建築的基準點。

「院宅」是座落在北京東四胡同的私人住宅，儘管位於北京老四合院的場域內，可是「院宅」內的一切都極現代。主人的要求是，私宅不僅要能住還要有畫廊和工作室。院宅的功能要求完全按現代人的生活所需，但傳統的空間模式已不能滿足，面積的要求只是最基礎的層面，房間使用功能的氣氛更需要用空間的語言描繪。現代建築解讀空間使用功能的方式也不

注釋1：北京四合院是北京最有特點的傳統居住形式，「四合」指東、南、西、北圍合成「口」字的內院形式。四合院雖為住宅建築，卻是中華傳統文化的載體，四合院講究風水之說，其精髓即是營造天、地、人之氣的「均衡」，以達到和諧關係。

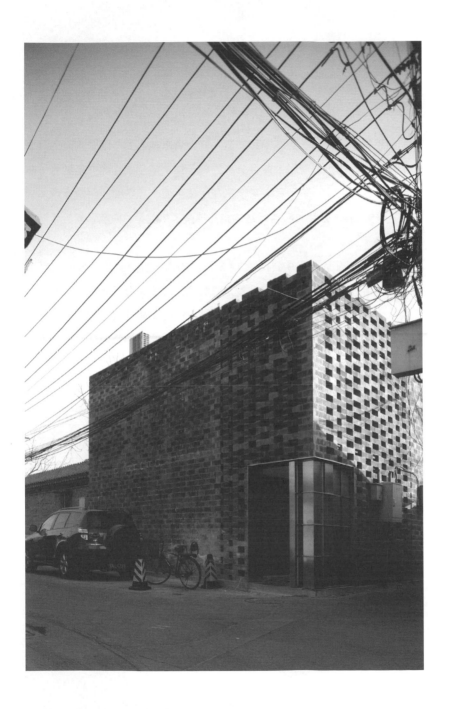

止於此，因為空間使用者的行為也會賦予空間其他的定義。改變空間的模式，就是改變人的生活模式，因為與四合院（以下簡稱合院）的居住人群不同，作為「院宅」，居住的人是要求完全私人化，所以公共轉變為私人，原有的「公共」庭院轉變為院的「分散」，以達到「私有化」的目的。

如果我們比較院子的範圍和個數，就會清晰地看到：匯聚人氣的一個院子轉為分散的幾個院子，並且分散的院子與「宅」的空間交錯融合，院中有宅，宅中有院，院子和宅甚至不在一個平面上，空間的語彙重新演繹「合院」的定義，公共和私有行為的相互轉換，這就是「院宅」對於合院的現代解構。

於是，紅線面積為 9 公尺 ×14.5 公尺的宅，被分割成垂直的三層空間，總體上有 9 公尺高，一個呈長方體盒子的宅子中心是成為三層的公共空間，步行梯它占據的位置取代了「合院」中心庭院的位置。從地下層的畫廊兼工作室開始，垂直空間的路徑分別為一層的公共會客空間和二層的私人居住空間，院子就分散在「宅」的四周，東南、西北、西南方向各有一個。院子跨越好幾層的宅，透過宅的玻璃可以感受到院子的氣息，西北的院子與入口融合為一個場域，也就是説入口是半開敞的室外空間。宅中有的院子種竹子，有的院子有蓮池，有的院子有頑石，靜謐雅氣。有時透

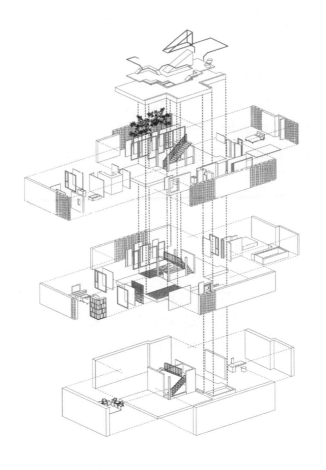

過宅中的宅可以看到第二個宅的院子，有時透過一層宅的院子可以看到二層的宅，由此院子的作用也顯而易見了，成為宅的空洞，帶進來的是戶外的新鮮，帶出去的則是戶內場景的延伸，院最終成為交流的媒介。

　　如果我們退居宅的外圍，可以驚奇地發現：院和宅完全被「包裹」，沿襲傳統樣式的陶製灰磚砌築成建築的外疊，四合院老房子的幽幽身影似乎在磚的縫隙中即將重現。借助現代語言的重新演繹，老房子被換上新裝，磚的砌築也被改變，打破了原有的模式，時而相間砌築，時而被「拉開」。磚的鏤空使砌築的整體牆被拉伸，留下鏤空的縫隙，如同會呼吸的皮膚，磚牆也有了生命的氣息。對於外面的世界，儘管「院宅」的內部完全是另一番景象，院子內的視野卻是開闊的，透過鏤空的部位，可以清晰地定義「院宅」表面的界面關係。當然，關於磚砌築的密度，還關乎滿足甲方對房屋隱蔽性的要求。

　　現在，「院宅」變成了院與宅的遊戲場所，它的表面清晰地劃分為內與外的空間，「合院」的氣場是外收內擴，符合東方的氣質，「院宅」也是，只不過是用了另外一種方式，這種方式是探索性的，可以引發我們思考。

　　空間語彙成為「建造」新的方式，空間在內部的「擴充」上創造了豐富的層次，活潑緊湊的空間合理布局，在圍合而流動的空間嬉戲。當最終攀岩到「院宅」的屋頂花園，空間完全開敞，此時您必然會感嘆「院宅」的深沉和輕鬆，一種以空間內外轉換的方式、探索傳統與現代結合模式的試驗場，由此建立起來。

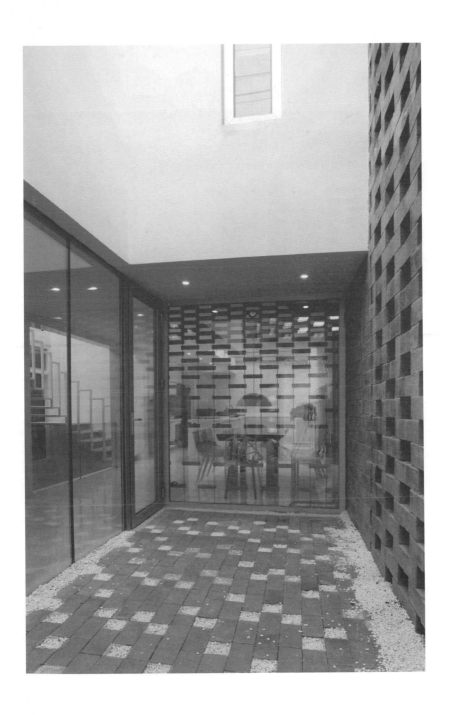

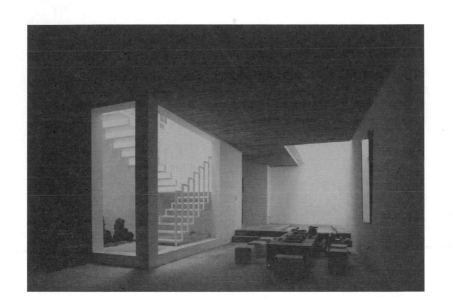

關於 ARCH 建築事務所：

雖然建築業在中國的發展相對緩慢，但是只要不斷創新就會有所前進，而中國建築師一直在努力這麼做。ARCH 建築事務所，又名建築營建築研究事務所，雖然事務所二〇〇八年剛剛成立，卻是探索先鋒建築藝術的實踐場地，ARCH 事務所一直致力於研究建築與自然的一體化設計，注重建築理論與實踐的結合，更注重建築內外空間品質的追求。A2H 的作品理性又充滿創造力，不拘泥於一種建築模式的探索實踐，為 A2H 帶來無限的契機，這也是中國建築師所追求的目標。

第十一渡

〈兩條交錯軸線〉── 永久記憶

事件：柏林猶太博物館，丹尼爾・里伯斯金（Daniel Libeskind，猶太裔建築師，一九四六年生）。

時間：一九九二至一九九八年。

地點：德國，柏林，第五大道和九十二街交界處。

猶 太人的悲劇我們都有所了解，很多電影和詩集也演繹過這段不堪入目的歷史，當刻骨銘心的悲痛被小心翼翼地封存時，柏林的猶太博物館則以紀念碑的形式，悼念人們心中這段不可抹去的回憶。

　　建造可以永久存留的紀念場所，並觸動人們內心深處的感嘆，這種方式只有建築可以肩負，柏林的猶太博物館生來就帶有悲情色彩。

　　我們仔細觀察建築的平面布局，會發現兩條軸線清晰可見。小說情節是借助線索，貫穿整個故事的發展動態，在心理暗示下，推理故事是促使我們讀完整篇小說的動力，而猶太博物館的兩條軸線，在占地面積 3,000 平方公尺的建築功能內，以圖形化的交錯形態呈現 (注釋1)，一條是曲折的線，代表猶太民族尋求自由之路的艱辛；一條是直線，暗喻歷史的殘酷與阻截，兩條軸線交錯的碰撞與摩擦，猶如兩道閃電撞擊後留下的痕跡，代表著掙扎和無法輕易癒合的傷口。

　　交錯的碰撞沒有停留，而是延伸至整個建築表面，鋒利誇張的建築外形態讓人想到戰爭和撕裂。這棟耗資一億兩千萬馬克的博物館表面由鍍鋅鐵皮金屬板鋪設，開有大大小小的「撕裂」窗，窗的構造由建築表面滲透到結構內部，形狀十分不規則，十字銳角刀口形、利器劃過的一字形，戰爭與屠殺留下的「傷口」比子彈穿過的痕跡還要深，滿布傷痕纍纍和被撕

注釋 1： 這裡的圖形化主要指建築的平面圖形，常作建築軸線分析用圖。

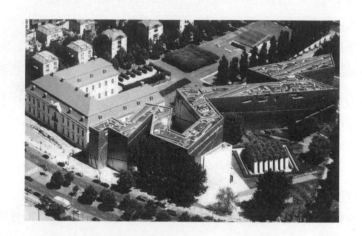

關於博物館的建造：

博物館的建造有一段艱辛的歷史：在一九八八年柏林博物館擴建的設計競賽中，建築師丹尼爾・里伯斯金的方案中標；但就在一九九〇年德國統一後，政府卻決定取消該項目的建設，理由是要把有限的資金用於東部城市的基礎建設。可是當時的投標項目已經備受國際關注，臨時取消必然會帶來負面輿論。一場「群眾來信」的運動恰在此時拯救了這個方案，人們呼籲一定要建造這個紀念館，最終政府因不堪承擔群眾壓力決定建造。有趣的是，方案中標的建築師丹尼爾・里伯斯金（Danie lLibeskind）正是猶太人裔。

裂後的藕斷絲連。

　　博物館內部展示的是猶太民族兩千多年的歷史，德國納粹迫害、屠殺猶太人的悲慘畫面歷歷在目。

　　長長的樓梯通往展廳各層，樓梯的通道空間由不規則的混凝土橫梁斜穿過，壓抑和刺痛的感覺隱隱再現……穿過展廳回轉到兩條軸線的交匯處，是截斷主要參觀路線的「卡口」，空蕩的混凝土大廳沒有任何線索，讓人感到悲傷……冷漠的混凝土牆體直通天頂，傾斜的天窗投射出微弱的光，那是猶太文化被驅逐之後留下的空白……展廳的四壁傾斜，旅途盡是艱難險阻才能抵達自由的出口……新的博物館為舊館的擴建，入口處的走廊將通往不同的方向，不知前方等待遊客的會是什麼……「集中營的氣閉室」內部是漆黑的高塔，沒有光線，只有兩片牆體交界的縫隙透出一縷光，空蕩的室內沒有任何擺設，只有參觀的遊客。

　　走廊的另一端通往「逃亡者之園」，園內四十九根混凝土柱頂端，生長著茂密的灌木，園子的地面傾斜，寸步難行，這是猶太人「逃亡的路線」。稀疏的腳步聲迴盪在混凝土柱群通往廣場的出口，走到這裡，故事沒有結局。二〇〇三年秋天，當我踏過「逃亡者之園」的最後一節台階時，陰沉的天際突然破出一道陽光，一切都變得明朗。

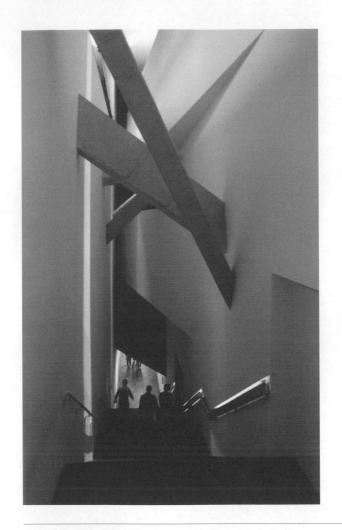

關於博物館的展覽：

據官方網站訊息，博物館還設置了拉斐爾—羅斯學習中心以及研究部門。學習中心採用多媒體形式，除辦有展覽之外，還對德國猶太人的文化歷史有詳細介紹。網站會透過歷史照片、錄影、動態地圖和文字說明等方式，向遊客闡述猶太人在艱難、絕望的逃亡時，仍抱持著希望。

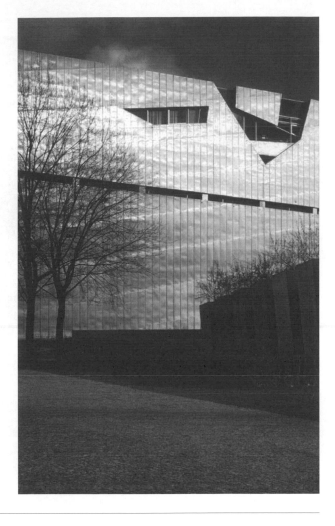

建築從誕生開始就有著特殊的價值，不只是單純滿足功能性的需要。建築非常複雜，扮演著許多角色，而最重要的是建築往往也是情感的載體。

第十二渡

〈一雙開合之手〉—— 生命動線

事件：科威特博覽中心，聖地牙哥・卡拉特拉瓦（Santiago Calatrava，西班牙，一九五一年生）。

時間：一九九一至一九九二年。

地點：西班牙，塞維利亞。

建築師聖地牙哥‧卡拉特拉瓦於一九五一年生於西班牙的瓦倫西亞市，他具有特殊的雙重身分：名副其實的結構工程師和傑出的建築師。

在建築界裡，工程師與建築師是不同的專業，而兩者在工程中需要相互配合才能應付複雜的建築結構問題，卡拉特拉瓦同時具備雙重身分，這在建築界也實屬罕見。

因此，卡拉特拉瓦的建築完全與眾不同，結構即是建築，建築即是結構。作為一名結構工程師，卡拉特拉瓦可以將建築的結構之美與構造之美完美結合；而作為一名建築師，卡拉特拉瓦又可以精確傳達結構與建築的美學關係。

時常看到的超大尺度的結構體成為建築中的「異形」，這一類形態通常又表現為「有機的形態」(注釋1) 有機的結構可以「生長」，表現出「生命」跡象，最終我們從卡拉特拉瓦的建築中感受到生命的力量，充滿希望。

翻閱建築師的草圖手稿，會發現卡拉特拉瓦非常喜愛繪製人類骨骼和動物的飛翔姿態，他也時常將自然的東西與工程學中的力學結構結合。卡拉特拉瓦認為，力學可以將這些美麗的動態瞬間生動地表現出來。在鮮活的生命體中，卡拉特拉瓦探索運動的骨骼和生命的體態，建築師的創作靈

注釋1：有機建築，是具備「生命」的建築，「自然」成為有機建築設計的主要靈感來源，有機建築追隨自然的概念並賦予建築「活」的氣息，因此是建築形式與功能統一設計，重點表現在建築的外部形態與材料結構的內在性能結為一體，共同塑造建築的整體性格。

關於聖地牙哥 · 卡拉特拉瓦的雙重身分:

卡拉特拉瓦是出色的結構工程師,因此他的許多設計與結構工程有關,他設計了威尼斯、都柏林、曼徹斯特以及巴塞隆納的橋梁,也設計了里昂、里斯本、蘇黎世的火車站。他的建築作品還包括密爾沃基美術館、紐約世貿中心中車站、雅典奧運主場館、阿拉米略橋等。卡拉特拉瓦借鑑技術的力量探究美的創造途徑,以自然界的規律創造超乎想像的產物,創造出獨一無二的技術美。

感直接來源於自然界的生命。

　　儘管生命的概念可以有更多的理解與寓意，建築的語彙卻更加抽象與含蓄。儘管具有歷史存留意義，建築的「延續」與否，在過往的空間與時間中才得以體現；但是「有機形態」的建築卻以更加單純直接的形式，演繹生命的運動軌跡。借助驚人的外觀和擁有巨大能量的動態特徵，卡拉特拉瓦運動中的建築在我們面前展示出它的全部，而當它太過耀眼和具備驚人想像時，我們也顯得黯淡與貧乏。

　　卡拉特拉瓦的科威特博覽中心，是簡單、帶給人們希望的建築。建築草案描繪出合攏的手和張開的手指。科威特博覽中心最終展現一雙放大的手，誇張的結構擁有像手一樣的形態，表面材質溫柔。這個龐然大物的張開與閉合明確了它的動態特徵，超尺度結構的支撐部位由先進的機械控制，根據不同時段控制指狀構造的合攏與張開，建築時常成為一方有屋頂的廣場，時常又築起高聳的圍牆。

　　科威特博覽中心在逐漸變化的過程中，光線成為一切的主導，建築的生命跡象最終透過光線不斷變化的投影來重新定義。影子映射出運動狀態中結構的意向，百葉的指狀構造、投射韻律的條紋影會在不同時段變換，描繪出一種靜謐的動態線條。

　　光線掠過科威特博覽中心不斷運動的「手指」縫隙，投射下來的影子同樣是溫柔的動線，影子的空間映射出浪漫如微風般的氣息，也讓遊客感受到同樣生命的氣息。

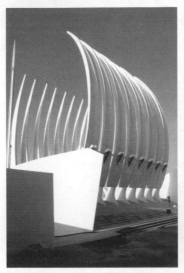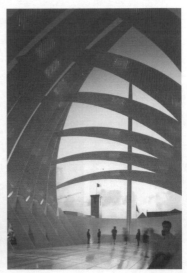

於聖地牙哥 · 卡拉特拉瓦的「生命的體態」：

運動的建築突破了傳統建築觀，卡拉特拉瓦的建築總是能引起人們共鳴，總是有人雀躍吶喊著：他的建築太美了。卡拉特拉瓦的建築總是讓人聯想到生命體唯美、瞬息萬變的構造，抽象的美總是能以建築為載體具象地表達，這是生機與建築的結合，開闢了建築的新領域。在卡拉特拉瓦的建築前就像是欣賞一幅繪畫，處處都是生命的氣息，一幅巨型尺寸的畫，大到將你整個包圍，讓你的身心都在美的照拂下昇華，這就是聖地牙哥 · 卡拉特拉瓦建築單純的美，是將生命體與建築結合的過程。

第十三渡

〈十九位建築師〉——建築師團隊

事件：普埃塔酒店，建築師團隊。

時間：二〇〇二至二〇〇五年。

地點：西班牙，馬德里。

普埃塔酒店的贊助方將酒店拆分為十九個部分，分配給十九位建築師設計建造，其中七位建築師設計酒店的公共設施，其餘十二位則負責酒店共十二層的客房設計，策劃者邀請每一位建築師設計一層，表明酒店將會擁有至少十二類不同風格的客房房型。

瘋狂的策劃帶來的成效在預料之內，酒店落成後的關注度比預期的大得多，好評如潮。各層客房的建築外觀使用統一的材料和裝飾風格，隱藏了內部的「祕密」。其實，在普埃塔酒店方案還未實施之前，「建築師團隊共同打造」的理念就已經注定了它的成功。

普埃塔酒店建於二〇〇二至二〇〇五年，建築總面積 34,000 平方公尺，這棟外觀不太華麗的酒店帶有西班牙的熱情和濃厚的地域氣息。鮮紅色鋼板輕巧地搭接，構築成酒店的主要外立面，那是每一層客房窗戶可以撐開的遮陽蓋，當清晨的陽光照進推開的窗門，同時也迎接熱情浪漫的西班牙。輕盈的屋頂設有連接建築的樓梯間，帆船造型不單是裝飾的雕塑，也是酒店標誌性的象徵。每一位建築師採取自己擅長的手法，將創意透過不同的造型、材質和色彩表現出來，當我們搭乘酒店的電梯時，將無法預想下一層的未知世界。

在酒店的地下停車場，義大利設計師特瑞莎（Teresa Sapey）將其營造為一個燈火通明的場地，完全改變昏暗冰冷的停車場設計。「我想讓停車場能夠吸引人們的目光」，特瑞莎給與普埃塔酒店的禮物，就是讓遊客從進入停車場開始就感受到酒店的與眾不同。

當我們進入酒店最為重要的功能空間時，最能聚集人群的接待大廳由英國建築師約翰・帕遜（John Pawson）設計，這裡功能齊全，配備有商業會議室和休閒俱樂部，溫馨柔和的木板材料構築成曲面空間，再配以宜人的燈光，優雅舒適。

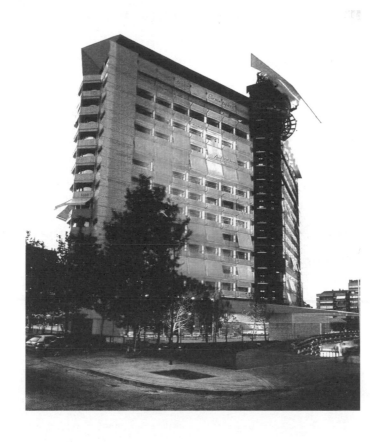

札哈 · 哈蒂（Zaha Hadid）揮灑著她獨特的藝術見解，在酒店每層樓1,200 平方公尺的面積設計了二十八套客房，札哈以「邊緣介質」的流線空間，在有效的面積內做到無限界限的消解，柔和的燈光設計為融合空間的有效措施，一直延伸至客房內的牆壁，覆蓋了所有設備，並與流動牆體結合，札哈的「未來」居住空間就位於酒店客房的第一層。

諾曼 · 福斯特（Norman Foster），這位英國建築師將酒店二樓的客房取名為「象牙塔」，猶如名字，客房內隔絕了一切紛擾（注釋1）；而與福斯特的「象牙塔」相比，日本建築師磯崎新創造的空間是另一種平靜，在酒店十樓的客房空間中，磯崎新（Arata Isozaki）的柵格窗日式空間，帶來東方文化的空間遐想，而金屬質感的天台和床背又將人們拉回到現代西方社會（注釋2）。

美國建築師理查 · 格盧克曼（Richard Gluckman）運用神祕的寶石藍幾何裝飾，劃分酒店九樓客房的牆面，使空間散發著凝固後的神祕氣息；塞維利亞 · 維托里奧（Vitorio）和盧奇諾事務所（Lucchino）則運用絢麗時尚的色彩和圖案，營造活力四射的生活空間，那是在酒店的黃金樓層——五樓。

注釋1：諾曼 · 福斯特（Norman Foster），一九三五年出生於英國，是「高技派」，即高科技建築的代表人物。「高技派」崇尚機器美學和技術美感，諾曼 · 福斯特的建築造型和風格追尋高度工業技術的設計理念，其作品往往採用輕質、高強度的材料，建築同時也具備多元化的功能及現代美學的外觀氣質。

注釋2：磯崎新（Arata Isozaki），著名的日本建築師，一九三一年出生於日本大分市。磯崎新的作品兼具東西方文化的設計思想，並運用現代建築的設計風格，體現日本傳統文化與現代生活的結合，建築表現形式誇張，注重細部設計，往往帶有西方的簡潔與東方的細膩。

關於十九位建築師：

公布普埃塔酒店的建築師團隊成員名單，不僅僅是為展示名字，而是要透過他們的名字成就普埃塔酒店的奇蹟。每一位建築師也為各自的設計取了好聽的名字：一樓「數字遊戲」，札哈・哈蒂（Zaha Hadid），英國；二樓「象牙塔」，諾曼・福斯特（Norman Foster），英國；三樓「黑與白」，大衛・奇普菲爾德（David Chipperfield），英國；四樓「神祕的幾何空間」，Plasma 事務所，英國；五樓「繽紛色彩」，塞維利亞・維托里奧（Vitorio）和盧奇諾事務所（Lucchino），西班牙；六樓「冷暖世界」，馬克・紐森（Marc Newson），澳大利亞；七樓「圓」，羅恩・阿拉德（Ron Arad），英國；八樓「雲中漫步」，凱薩琳・梵德雷（Kathryn

在酒店七樓的客房內，所有功能分隔牆體都連接在一起，構成了一個連續曲線，曲線盡頭圍合成圓形造型的雙人床，配置圓形的假天花板和溫馨的燈光，我們可以在那裡自由行走而不覺乏味，這是由具有超強想像力的英國建築師羅恩‧阿拉德（Ron Arad）設計的客房。

　　酒店四樓的室內設計最為誇張，英國的 Plasma 事務所將客房命名為「神祕的幾何」。很難想像，從走廊通道開始一直切入各個客房內，無數的三角幾何鋼板搭接在一起，旋轉延伸向走廊空間的盡頭，布滿地面、牆壁和天台，直至客房內。客房內是幾何的世界，幾何的鋼架元素占據所有空間，又繼續延伸到窗外，客房變成了迷宮……

　　如果繼續探索下去，還有更多風格的客房：自然、地域、前衛、虛幻……普埃塔酒店是世界上擁有最多樣風格客房的超級酒店，也是世界上唯一一棟匯聚十九位建築大師共同創作的建築，從策劃、設計到建造，本身就是一項壯舉。

Findlay），英國；九樓「盒子概念」，理查‧格盧克曼（Richard Gluckman），美國；十樓「和式情致」，磯崎新（Arata Isozaki），日本；十一樓「圖形之謎」，賈維爾‧馬瑞斯考（Javier Mariscal），西班牙；十二樓「第十二層上的自由」，尚‧努維爾（Jean Nouvel），法國。

設計團隊還包括酒店其他部分設計的建築師：特瑞莎‧薩佩（Teresa Sapey），義大利；約翰‧帕遜（John Pawson），英國；克里斯汀‧雷讓（Christan Liaigre），法國；伏那多‧薩拉斯（Fernando Salas）西班牙；哈里特‧伯納（Harriet Bourne），英國；喬納森‧貝爾（Jonathan Bell），英國；阿諾德‧陳（Arnold Chan），英國；菲利普‧戈多（Felipe Sdezde Gordoa），西班牙。

PLAN 1:100

SECTION

—摘自《室內設計與裝修》，電子雜誌，二〇〇六年第五期，五十二頁。

第十四渡

〈二十年驗證〉——金字塔之戰

事件：羅浮宮的金字塔，貝聿銘（Ieoh Ming Pei，美籍華人建築師，一九一七年生）。

時間：一九八一年。

地點：法國，巴黎。

改造後的羅浮宮也有一個金字塔，而改造前的羅浮宮有很多不為人知的窘境。如今我們要參觀羅浮宮，一定會逛逛羅浮宮金字塔下的繁華街區：書店、商店、文化中心，金字塔下的空間不但是連接羅浮宮各個展廳的地下通道，也是羅浮宮新的聚集空間。不僅如此，鮮為人知的羅浮宮金字塔（以下簡稱金字塔）不但成為羅浮宮的「新生」地帶，而且成為最有爭議的歷史建築改造項目之一。

金字塔的由來有一段曲折的經歷，建造正值複雜動盪的時代背景。我們難以想像國家級歷史建築的改建，將會有多少附加的難題，這無疑增添了羅浮宮金字塔的神祕色彩。

那是激進的一九八一年，法國選出了新總統。新官上任的法蘭索瓦‧密特朗憂心於法國戰後衰敗的藝術氛圍，為了鼓勵藝術發展，他雙倍撥款於改革文化藝術的公共建築，第一個目標就是法國巴黎的文化象徵——羅浮宮。這個興建於十三世紀，腓力二世時代的華麗城堡，曾被拿破崙三世增建。

當時，羅浮宮完全不具備一個正規博物館的基礎條件，只是一座奢華的城堡，它不能夠滿足七萬多件藝術品的陳列與儲藏。在羅浮宮整個可利用的空間中，90％的面積都用作陳列，地下室沒有恆溫恆濕的控制設備，

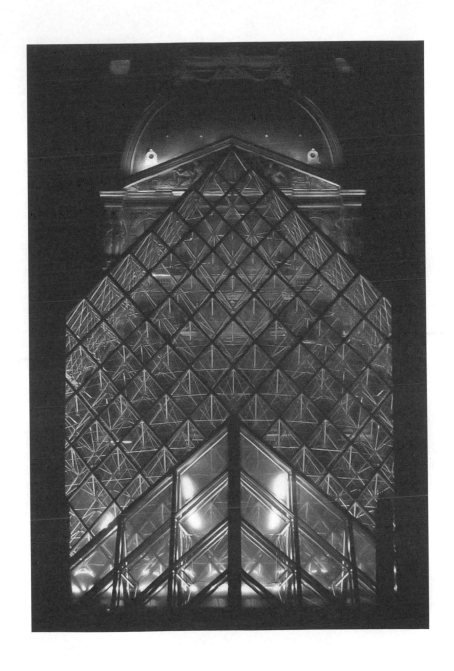

昏暗的走廊成為遊客唯一的通行路線，模糊的出入口讓人難以辨別方向，想要快速找到《蒙娜麗莎》的原作更是不可能。據說巴黎人都很少會去羅浮宮，因為他們都深知羅浮宮條件惡劣，可以說當時羅浮宮的命運已危在旦夕。

法國的建築師對此憂心忡忡，他們都做好了要為國家貢獻的充分準備。可是「事與願違」，偉大的法國新總統法蘭索瓦‧密特朗，將這一重任結結實實地壓在華裔美籍建築師貝聿銘的肩膀上。

貝聿銘是出了名的溫雅紳士，任何建築師都無法與他的紳士氣質相提並論，這是他眾所皆知的特質。貝聿銘身上總是散發著敏捷、激情而內斂的氣質，他能與任何格調的人輕鬆交談，彬彬有禮而不失原則，口才一流則源於他的博學。可是，難道只是因為他的溫文爾雅，就贏得了新總統的青睞嗎？答案是：確實如此！

貝聿銘嚴謹地分析法國歷來知名建築設計的利弊，權衡當下社會形勢，放眼未來建築可以帶來的外延效應，以及建築背後城市的歷史人文關係，無一不讓人信服。但這只是其中一方面，貝聿銘的作品與聲譽早已證明了他的魅力與地位，法國的藝術需要注入新的生機，總統自信的判斷足以顯示法國政府的決心，據說這也是法國唯一一次沒有正式招標、投標的

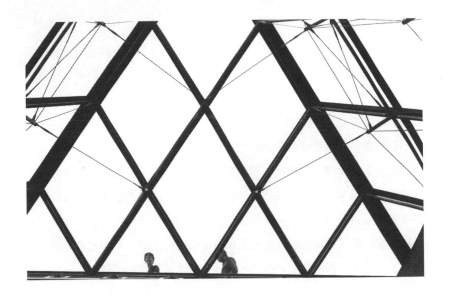

重大項目案例！

　　貝聿銘被推上了一個極其尷尬的境地，因為法國政府的這一舉措引起了國內質疑的聲浪，沒有人相信一個傳承中國文化的美國建築師有改造羅浮宮的能力。於是，羅浮宮改造事件成為法國人的熱門話題，社會輿論猶如浪潮般動搖法國政府這個違背民意的決定，金字塔的戰爭從此開始。

　　貝聿銘的方案必將經受時間的考驗，因為「輿論」不允許他犯錯。敬業的貝聿銘將全部精力放在老建築擴建工程的研究上，他曾花費數月時間系統地考察羅浮宮的運作和周圍環境，包括環境中人物的狀態。在長達幾個月的精心籌劃後，嶄新的建築方案誕生：通達的交通長廊貫通寬敞明亮的陳列室；富足有餘的儲存空間配以搬運藝術品的專用電梯和電動貨車；豪華的會議室、高級舒適的餐廳、商場、隨處可見的藝術書店，所有一切現代博物館應具備的硬體設施，都存在於貝聿銘的新方案中。

　　原羅浮宮僅有的半地下庭院，將成為羅浮宮新館的標誌性出入口。貝聿銘認為，入口一定要有標誌性的外觀與空間，這就形成了現在金字塔造型的半地下庭院（注釋1）。而關於為什麼是金字塔，貝聿銘的解釋是：「它是一種很自然的解決方案。」（注釋2）

　　於是，羅浮宮的金字塔終於建造完成。在社會輿論不斷衝擊的日子

注釋1：在建築設計中，建築的入口部分功能很重要，也是建築的「標誌性」部分。公共建築的入口功能是吸引人群進入，因此如果設計有聚集人群的空間場所將會比較理想，同時這部分空間也將成為建築外部空間與內部空間的過渡區域。建築師對於建築項目入口部分的把握，在一定程度上也能夠體現建築師對於整體建築設計的控制能力。

注釋2：引自《貝聿銘傳》，如果我們仔細觀察就會發現，法國很多建築都具備抽象的三角形圖案，三角形這個原始的穩定構造，一直延續著古老、理性又先進的文化基因，是一種崇高的象徵。

裡，在人們還處處投以質疑的目光中，金字塔開始慢慢被接受。人們開始讚美它，人們滿足於金字塔下現代舒適的聚會環境，人們被玻璃金字塔折射出的燦爛光芒所吸引，羅浮宮金字塔所具有的「榮耀」征服了法國人。

當古老和現代、西方和東方偶然碰撞時，一定會激發矛盾並迸發燦爛的結果。金字塔的故事至此成為傳奇，貝聿銘也成為法國人愛戴的偉大建築師。

然而，建築師的經歷並不鮮為人知，唯有佇立於羅浮宮前的金字塔，繼續以時間見證這一段故事。

關於推薦書籍：

建築師的偉大不僅體現在建築作品上，個人修養也很重要。一位受人尊敬的建築師具備人格魅力，優雅、紳士、博學多才。建築師的作品有時不能展現他的全部，但和建築師的談話將會充滿新奇和樂趣，因為在他的話語中，我們總會探知到建築師最原本的設計。這裡推薦《貝聿銘傳》這本書，這是一本讀起來很輕鬆的書，不僅介紹作者和作品本身，更為重要的是書中體現的生活態度和建築師的世界觀！

——《貝聿銘傳》（美）麥可・坎內爾・倪衛紅 譯・北京：中國文學出版社，一九九六年九月。

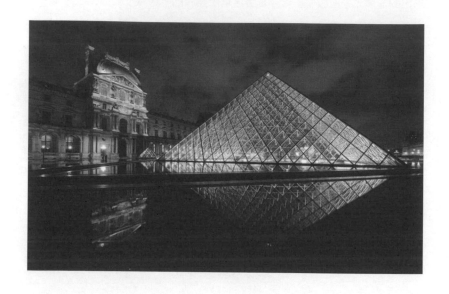

關於貝聿銘：

貝聿銘（Ieoh Ming Pei），美籍華人建築師，一九一七年生於廣東，一九三五年遠赴美國留學，先後就讀於麻省理工學院和哈佛大學，一九八三年獲得普利茲克建築獎。貝聿銘被人們譽為「現代派設計大師」，也曾被稱為「美國歷史上前所未有、最優秀的建築家」。貝聿銘的主要代表作品有香港中銀大廈、美國華盛頓特區國家藝廊東廂、法國巴黎羅浮宮擴建工程、北京香山飯店等。

第十五渡

《十根椎體演變》——自然與科技

事件：斐諾科技中心，札哈・哈蒂（zaha hadid，英國，一九五〇年生）。

時間：二〇〇一至二〇〇五年。

地點：德國，沃爾夫斯堡。

在二〇一〇年七月三日《築夢天下》的專題中，主持人這樣評論一棟房子：「是從地表連根拔起卻還藕斷絲連的有機體，還是從天而降、憑空俯瞰地球的太空飛船？一座裸露水泥包裹的質樸建築內部，卻別有洞天；一顆向天下人證明的勃勃雄心，卻無須贅言；在粗糙的外表之下，卻有一顆柔軟的心。」

這是對位於德國沃爾夫斯堡的斐諾科技中心（以下簡稱斐諾）的真實描述。沃爾夫斯堡又有「狼堡」的稱呼，這座個性的城市除了擁有卓越的汽車工業，在二〇〇五年又擁有了一道美麗的景觀——斐諾科技中心，它是世界上最大的現澆清水混凝土建築。經常會有很多成功人士帶著他們的孩子在沃爾夫斯堡前，感受工業和科技的時尚魅力，同時也用憧憬未來的眼光審視著斐諾科技中心內外的一切。札哈 · 哈蒂，一個強悍的女建築師設計了這棟神奇建築，它擁有誇張的巨大體積和特殊的結構體系，科技中心內的新奇事物更吸引著孩子前來體驗、學習和玩樂。這裡一年四季總是匯聚著不同的人群，他們都為這個地點預留了最為愜意的心情。

札哈在建造斐諾之前有這樣一段思考：「我們要建造的這個房子，它將會非常不同，可能主要是因為它的形狀，但我也花了很長時間去思考它應該如何矗立？應如何占據這塊土地？有的房子非常漂亮，卻不適合這裡。

這裡的建築應該是重量級的，於是我放棄了最初的想法，想要讓它穩穩地站立，它應該占據並引導周圍的一切……」（注釋1）

不久，札哈理想中的建築真的慢慢「生長」而成。這棟房子只有 16 公尺高，但卻長幾百公尺，像從地面長出來的一樣，沒有誇張修飾的入口，像是大地突然隆起一部分，因此它的外觀極為樸素，與大地融為一體。此時，我們已經落入札哈布下的「陷阱」，因為人們總是難以控制對於質樸表觀裡面的好奇，想要一探究竟。這棟建築並不遵循常規，入口處看到的是從地底生長出來的傾斜錐體柱，類似於植物的根或是山腳。這些錐體每一個看上去都很特別，體積也尤為驚人，表面呈現的流動混凝土被小心翼翼地塑形（注釋2），平整林立。一如既往地裸露澆築模具的痕跡，也一如既往地回歸原始的建造。

在這裡，巨大的錐體自由排列，並且「扎根」於大地，每一根錐體都擁有明亮通透的玻璃窗和折疊門，那是錐體通往外界的媒介。十根椎體的內部都兼顧不同的功能，酒店、咖啡廳、商店和書店，甚至是洗手間和工作管理間，一個個錐體徹底活躍了建築的基層空間。錐體群的天頂，是鑲滿「鑽石星空」的洞穴，為網狀混凝土構造框架安置了必要的照明。十根錐體中的五根，承擔著負重機能而升至建築的二樓，這裡的氛圍完全

注釋1：引自《築夢天下》欄目影像資料。

注釋2：混凝土的流動性，主要指混凝土拌合物在自重或機械振搗力的作用下，產生流動並均勻密實地充滿模型的性能。混凝土的流動性在混凝土澆築過程中，最終影響到建築外觀。

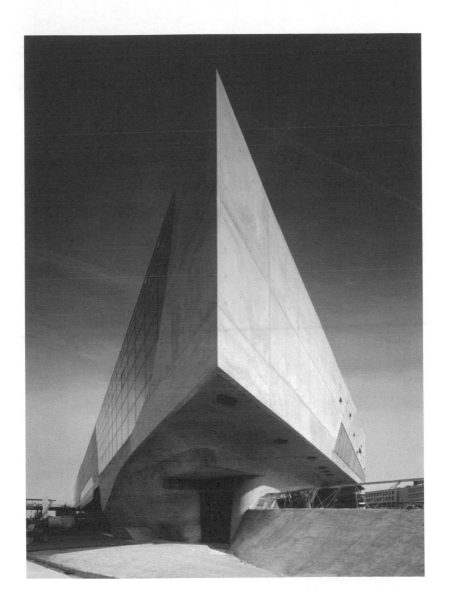

不同。完全開放的空間，展示自然與科技相關的裝置內容，因為沒有牆體的限制，展廳也沒有明顯的界線，自由的氛圍非常適合展示自然相關的主題。回歸火山坑和峽谷的自然山體形態，隆起和凹陷，流動形態的空間也沒有一個被廢置，裝置影像的展場聚集了幾乎所有休憩的人群……下沉成為「窪地」。這裡的參觀沒有起點和終點，人們自由地穿梭於流動的空間，這裡也沒有神祕的角落，有的只是人們開放的視野，所有的一切都是「流動」的。

建築成為景觀，界限越來越模糊，《築夢天下》中評論說：「斐諾的德語拼寫為 Phaenomenal，意思是『來自自然界』，後來指獨一無二和不同尋常的事物。」札哈為科技中心取這個名字別有用意，她的「地景式建築」的新概念正是名字的用意（注釋3）。斐諾既樸實又華麗，同時作為現代化的高科技建築，斐諾也運用了電腦的先進生成技術，結合手工澆築技術構築了一件巨大的建築藝術品，混凝土連貫的表面譜成一篇韻律完整的樂章，粗獷的混凝土也顯得輕盈飄逸。

當夜晚來臨，集會的人們歡聚在斐諾錐體廣場，他們不知不覺已成為這座城市最跳躍的景觀元素，而賜予他們這個展示機會的，正是札哈穿越時空般的無限創造力。

注釋3：功能與形態的完美結合，一直以來是建築藝術追尋的目標，「地景式建築」在建築語彙中指模仿景觀的建築，建築往往與景觀結合，實現與基地環境的契合關係。斐諾科技中心做到了這一點，成為嶄新概念的景觀建築。

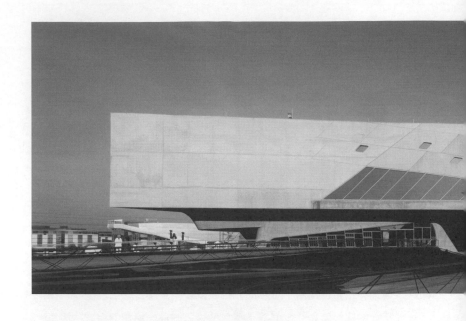

關於札哈 ‧ 哈蒂：

要知道，建築的領域基本是男子的天下，而女建築師札哈 ‧ 哈蒂（zaha hadid）擁有的強大力量，來自於她無與倫比的個性與智慧。札哈的建築毫不吝嗇地體現女性更為敏銳和獨特的建築觀，儘管札哈的表達方式更趨於直接和未來。這位出生在伊拉克的英國籍女建築師，曾獲得二〇〇四年建築業最高榮譽普利茲克獎，這是普利茲克獎第一次授予女建築師。札哈經歷了輝煌的成功之路，她的作品總能吸引人們的眼球不自主地去探尋建築，就像宇宙黑洞具備魔幻的超現實力。

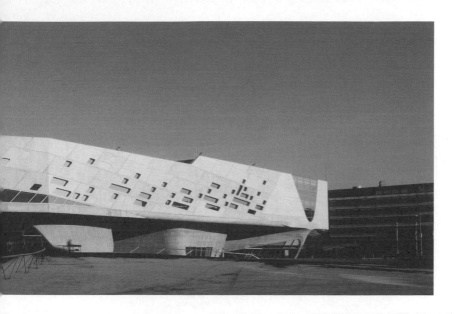

札哈也是一名繪畫藝術家,她喜歡結構主義的繪畫,她的建築圖紙也是一幅藝術作品。札哈推崇時尚,並走在時尚的前端,她喜歡穿三宅一生的衣服,也時常設計自己的產品,例如家具與鞋子。

第十六渡

〈六十年代的烏托邦〉──艙體建築

事件：中銀艙體塔樓，黑川紀章（KISHO KUROKAWA，日本，一九三四至二〇〇七年）。

時間：一九七二年。

地點：日本，東京。

因為想要實現最美好的意願，所以感覺有些「遠離現實」，黑川紀章的艙體建築為了滿足人們的美好意願而存在，所以它看起來有些不真實。「建築由人創造，是反映人們意願最直接的媒介。」中銀艙體塔樓以最特別的方式建造，表達人們最直接的意願，起碼在一九六〇年代，它是一個特別的例子，也是時代的產物。

建築的世界也充滿喜劇和悲劇，故事的結局沒有任何人可以定奪，而是由事件本身肩負的歷史使命所掌控，這是建築不可逃避的宿命。還記得令人沉迷的科幻影視文學作品中，描繪保衛地球的戰士遨遊於宇宙的場景嗎？人們期盼理想科幻的新生世界可以預示未來，雖然生存環境還是現實中的現實，幻想的場景很難在現實生活中實現，但我們至少能理解當時人們嚮往著烏托邦式的生活，期盼生活會朝著理想化的目標改變。無論在歷史什麼時期，生活中的新生事物都會取代一切陳舊，人在改變，思維也在轉變，烏托邦式的思考成為我們的「理想與期望」。

在一九六〇、一九七〇年代的日本，烏托邦的意識早已成為共識被廣泛傳播。距歷史記載，一九六〇年，日本的新生代建築師發起了口號為「新陳代謝之新城市主義」的設計運動。新陳代謝是個雙關語，不僅表示新舊更替，建築師更希望這場運動能換來城市生存模式的更新，而這個更新更

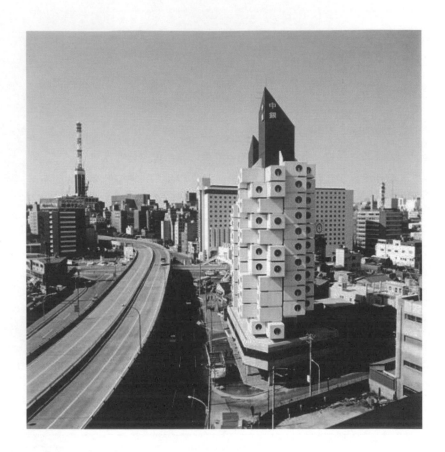

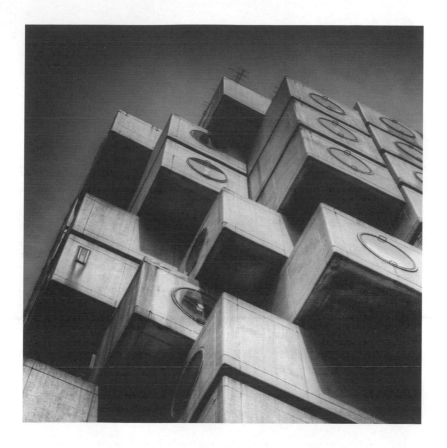

依託於無限的創造力和技術。社會發展的渴求，驅使著城市的建造者秉承著烏托邦的理念，規劃著城市未來的藍圖（注釋1）。於是科幻世界裡，未來的艙體飛船停留在地球表面，真的艙體建築被實現，這是全世界第一個，也是最後一個真正意義上的艙體建築。

　　中銀艙體塔樓瞬間聚焦全世界人們的眼球，被人們譽為科幻般的「未來」建築。艙體的所有尺寸標準化並由工廠批量生產，每個混凝土材質的艙體都是 3 公尺 ×3.8 公尺 ×2.1 公尺的體積，矩形的長方體盒子朝陽面，開有一扇艙體才有的圓窗，這個很小的容積卻功能俱全，配備有床、儲物櫃、廚房和洗手間。鑲嵌在艙體牆壁上的電視、電話也一應俱全，單元艙體的設計只供一個人居住，卻滿足了人類生存空間所需的基本元素。中銀艙體塔樓在「新陳代謝」運動中，以最徹底的方式闡述烏托邦思想的實體方案，一百四十個艙體被懸掛於十三層樓高的兩棟主體建築上，每個居住單位以不規則的插接方式組建了艙體的集合式住宅。在東京最豪華的街區，在城市喧嚷的高速膨脹氛圍下，這棟帶有艙體的塔樓像是臨時堆積的積木群，與周圍體態中庸的建築群相比，總是顯得格格不入。

　　按照中銀艙體塔樓的設計者黑川紀章的說法，他的靈感來源於宇宙飛船。黑川紀章的名字很酷，名如其人，深沉而執著。早在學生時代，他就

注釋1：在一九六〇、一九七〇年代，日本正處於迅猛發展的階段，城市缺少公共建築，人口急遽增長，住房問題更成為焦點。

有將房子建造成艙體模組的想法，這個前衛意識的理想主義者幻想著城市的未來模式，幻想著人們可以自由支配住所的空間，幻想著艙體建築能夠成為實現人們烏托邦式居所的理想駐地！但事實上，無論艙體建築真正的實用價值有多大，中銀艙體塔樓的命運在二〇〇七年險些被徹底改變。一個不解的事件發生之後，中銀艙體被披上悲劇色彩的外衣，在剛剛建成幾年，這棟世界上少有的獨特建築即將被拆除，而按照黑川紀章的規劃，它最少可以存留兩百年。

可是拆除的命運並不是因為建築的老化而是另有他因，如果談起究竟，這確實有些無奈。據說中銀艙體的住戶在入住不久，全部搬離了塔樓，原因是陳舊的材料不能有效地更新，電氣設備也過於老舊，人們再也受不了如此低效率的生活環境。儘管黑川紀章早有規劃要每二十五年更新一次艙體設備——如果能不斷更新中銀艙體，完全能夠實現建築新陳代謝的循環進化，這是建築未來的模式——可是事與願違，塔樓的房主不願支付更新的費用，開發商也早已推卸了責任。也就在那一年，黑川紀章突然離世，此時這棟建築已沒有任何理由繼續維持，也沒有任何人願意繼續讚賞，所有不利的因素都已指向它，「它應該被拆掉！」不但人們的意願如此，對於開發商來說那也是一塊很值錢的地皮！是中銀背負的歷史使命決

關於黑川紀章紀事：

一九三四年，出生於日本愛知縣。

一九六二年，發表〈艙體結構宣言〉。

一九六八年，建成東京太空艙夜總會。

一九六八年，建成萬國博覽會天體展示館的艙體屋。

一九七二年，建成中銀艙體塔樓，二〇〇七年被宣布拆毀。

一九七六年，建成大阪 SONY 大廈，二〇〇六年拆毀。

定了中銀艙體的命運，還是社會的需求注定了這一切？不得而知。建築有時要面臨殘酷的生存和消亡，命運將會由誰掌控，永遠無法得知。

　　二〇〇七年，中銀艙體塔樓已經劃入世界遺產建築的行列，如果真的消失，那段「新陳代謝」的歷史或許就沒有那麼生動了。鑒於這一項殊榮，建築的拆除被延期，中銀艙體的存在此時已經決定了它的命運，同時也創造了無可估量的價值。

二〇〇七年，中銀艙體塔樓即將要被拆除。

二〇〇七年，競選東京都知事候補委員落選。

二〇〇七年，競選參議院議員再次落選。

二〇〇七年十月，黑川紀章死於心肌梗塞。

黑川紀章倡導：「自然的建築」應是透過傳統的方式和最先進的技術，將不同文化的建築模式結合起來的建築。

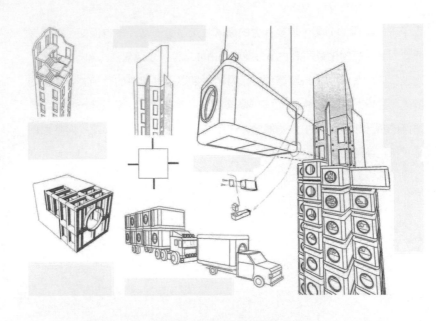

　　建築的命運一部分由建築師掌握，一部分被歷史掌控，而建築師的責任更為重大。他們既為創造者，就要經受一切的考驗，這就是建築師的命運。

第十七渡

〈七十九台渦輪機〉──旋轉塔

事件：杜拜旋轉塔，大衛・費雪（David Fisher，義大利，一九四九年生）。

時間：二〇〇五年。

地點：杜拜。

如 果一九七二年中銀艙體的命運是個悲劇，那麼如今的杜拜旋轉塔將會彌補這一悲劇，因為黑川紀章想要實現的現代化可自循環的居住模式，在杜拜旋轉塔的方案中完全被實現，並且遠超越黑川紀章當時的設想。如果黑川紀章還在世，一定也會讚嘆科技的力量，杜拜旋轉塔預示著建築新時代的來臨。

這棟富有超凡想像力的建築，是義大利建築師大衛・費雪所設計，到今天已經更是千姿百態。建築多樣的意識形態，無形中也在改變人們的生活，大衛・費雪努力想要改變現代人的生活方式和觀念，杜拜旋轉塔正進行著這樣的努力！這棟高科技的智慧建築，可以帶領我們進入全新的未來生活，杜拜旋轉塔也無疑成為大衛・費雪對科技最為大膽的挑戰。

這棟世界上首例真正意義的生態摩天大樓，所需的能源都來自風力發電。整棟建築有八十層樓、420公尺高，該建築特殊的構造，表現為每一樓層連接處皆安有風力渦輪的發電裝置，每一層擁有各自的電力來源，並且可以根據住戶的特殊需求，由電腦程式控制房間的旋轉方向和速度，以增加住戶最大量的「景觀」視野(注釋1)。因為可以旋轉，可以認為摩天大樓其實是「活」的物體，可以說杜拜旋轉塔實現了建築的「自動化」。

除了風力發電外，旋轉塔也可以運用太陽能發電，每一層的屋頂在大

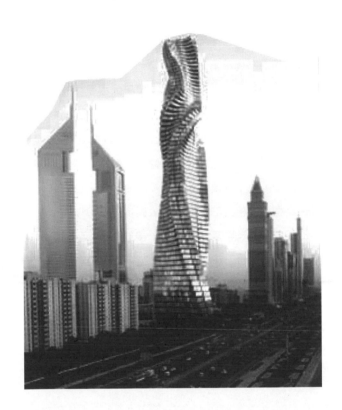

注釋 1：住戶的「特殊需求」是居住人群對住所功能的高品質要求，塔樓住宅的採光和通風是建築師首要考慮的設計因素，這是作為居住者在挑選住所時考慮的一點。杜拜旋轉塔提供了選擇，使住戶可以根據自己需求，比如採光或風景需求等改變房間朝向，以達到空間的最高使用效率。

樓旋轉的過程中，會接受到太陽的照射，屋頂成為太陽能板，只要一天當中汲取幾個小時的太陽能，就會蓄積大量能源，再轉變成其他能源。

　　杜拜旋轉塔還有一個別名為「動感摩天樓」，這個形容並不誇張。大樓的每層平面布局都呈花瓣狀，每一個房型都設有巨大的突出陽台，陽台的輪廓流線型，所以從整體上看，摩天大樓是由若干個平面為曲線造型的圓盤組合而成，並且每一個圓盤都可以在水平方向自由旋轉，當每一層都在旋轉時，大樓就會「扭動」。杜拜的旋轉塔以鋼筋混凝土結構的內核，各層以艙體模式安插，這與中銀艙體很相似；不同的是，杜拜摩天大樓的功能更加齊全，三十六樓到七十樓，是從 124 方公尺到 1,200 平方公尺不等的居住房型，一樓到二十樓為辦公區，同樣可以旋轉，另外還包括二十一樓到三十五樓的豪華酒店，和七十樓到八十樓的超豪華別墅。除此之外，旋轉塔還設有一個觀景台，遊客可以登上塔頂盡情一覽杜拜風光！

　　杜拜旋轉塔已經遠遠超越了人們的想像，它的先進之處還不僅如此。與所有的建築建造方式不同，旋轉塔的實體有 80％是在工廠加工完成，剩下的 20％是在基地現場組裝而成。工廠內的加工流程更為標準化和科技化，無論什麼功用的樓層，每一單位都在義大利阿爾塔穆拉市的工廠生產完成。單位模式的房型中配備了水電系統，甚至包括室內所有裝修，廚

關於杜拜旋轉塔：

杜拜旋轉塔造價不菲，房屋的價格也可想而知，據說最小面積為 124 平方公尺的房型，售價約三百七十萬美元，而最大房型 1200 平方公尺的售價，將達到三千八百七十萬美元。高價出售不足為奇，但杜拜旋轉塔創造的附加價值無法衡量，只有居住在其中的人們才有權利評判。

杜拜旋轉塔還安有聲控系統，只要聽到主人的聲音電梯就會自動打開，人工智慧化的系統裝置將會直接把住戶送到居住樓層。至於杜拜旋轉塔的維修問題，建築師聲稱因為零件是工廠提供的樣本加工，所以零件的維修更換非常方便；其次，還有人

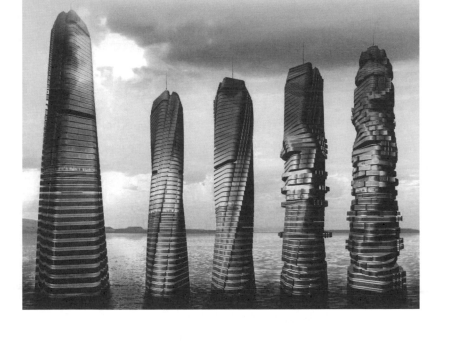

擔心風力發電渦輪的噪音問題，但由於設備外表面由碳纖維製成，因此不會有任何
噪音干擾。

房、浴室、儲藏等，配備好後再將單位房間運往現場組合，主要是將單位房間安裝在大樓的主要承重和樞紐上。大樓中心是鋼筋混凝土的支撐體，除了承載水、暖氣、電等主要設備外，還負責運輸住戶和私人車輛，私人車輛將被運往各戶的私人公寓裡。

除此之外，單位房間加工安裝的特殊性，大大節省了大樓建造的時間和成本，儘管杜拜摩天大樓耗資七億美元，但它的先進加工組裝技術節省了幾千萬美元的場地運轉費，完全是先進機械化加工的運轉模式，也將是未來建築業技術的發展方向。

杜拜旋轉塔是世界上第一座預製單位組合建造的大樓，這與一九七二年黑川紀章的中銀艙體大樓的概念不盡相同。隨著科技進步，杜拜的旋轉塔在科技化的世界裡將所有技術問題都予以解決；而在一九七〇年代，這些技術仍尚未突破困境。目前，單位組合安裝的建造方法，被親切地稱為「Fisher」法（注釋 2）。

杜拜旋轉塔的豪華房型，配備私人泳池，住戶可以倚靠在自家泳池的池壁上品嚐馬丁尼，借助自動化電子設備旋轉房屋的轉向，肆意享受一整天的日光浴，同時能夠飽覽窗外無盡的藍天白雲！

注釋 2：「Fisher」法，是以義大利建築師大衛・費雪（David Fisher）的名字命名，建築師住宅裝修因需而異，建築工地清潔環保，沒有噪音、臭氣和灰塵。因為80％是在工廠定製，只有 20％是在現場建造，所以建築工地因人少而降低管理成本，施工時間縮短 30％。

第十八渡

〈雲邊緣〉── 虛幻現實

事件：瑞士博覽會模糊建築 Blur Building，
迪勒＋斯科菲迪奧建築事務所（Diller Scofido + Renfro，成立於一九七九年），
伊麗莎白．迪勒（Elizabeth Diller，波蘭，一九五四年生），
里卡多．斯科菲迪奧（Ricardo Scofidio，美國，一九三五年生）。

時間：二〇〇二年。

地點：瑞士，伊韋爾東。

──○一○年的六月，北京 798 藝術區尤倫斯藝術中心，展出了中國建
──築師馬岩松與冰島藝術家奧拉維爾 · 埃利亞松（Olafur Eliasson）
的大型空間裝置藝術作品《感覺即真實》。展廳瀰漫著彩色的霧氣，感受不
到物的存在，也感受不到距離，只有不斷更替的五光十色和時不時從裝置
中噴射出的氣體，慢慢挪動著參觀者的腳步，如果原地靜止，就會感覺自
己將要迷失。當我們試圖探索前方時，一切又似乎走到盡頭，當身體慢慢
開始傾斜無法再直立行走時，隱約間人們的談話聲也在煙霧的盡頭慢慢開
始迴旋，於是繼續前行的雙足開始逆滑，這才意識到地面已經開始扭曲，
盡頭連接的將是牆面和天頂……調轉方向後前方依然是迷霧，當我們最終
找到了出口，逃離了這令人生畏的迷霧，一切又回到了現實。《感覺即真
實》創造的空間，讓我們有遊走於太空中遠離現實的體驗感，更讓人有些
不知所措，存在卻不真實。「Blur Building」是真實的存在，卻也亦幻亦真；
而與馬岩松的裝置不同，「Blur Building」是存在於湖泊中的人造仙境，呈
現為開放的空間，並且尺度更大。

「Blur Building」位於瑞士伊韋爾東城納沙泰爾湖畔，又名「模糊建
築」。這棟建於水上的建築由迪勒和斯科菲迪奧共同設計，作為二○○二
年瑞士博覽會的參展建築，在參展作品中「Blur Building」是唯一一棟沒有
牆壁、天台和地面的建築。誇張的是它甚至似有似無，大部分時間只能看
到一團霧氣，有時則成為漂浮在湖上隨風搖擺的雲。當我們抱著疑惑之心
進入建築內部時，沒有任何線索指示我們的方向，只有滿眼白霧和隱隱的
噴霧聲告訴我們，建築似乎沒有牆壁。忽隱忽現的人影成為空間中唯一的
參照物，我們被團團霧氣包裹，還是同樣的感覺，身體在空間中似乎消失
了，留下的只有空無。

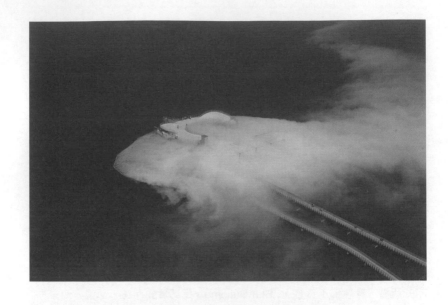

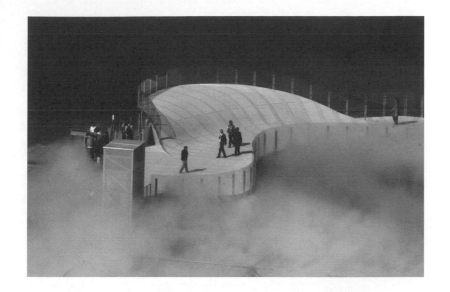

謎題終有謎底：一個由輕型結構搭建的 6,400 平方公尺的平台，構築成團團霧氣的中心地帶，25 公尺高的圓形平台懸浮於水面上，這裡是專供遊客體驗遊玩的空間。除了設計有供遊客休憩的水上酒吧外，整個「Blur Building」也是一個巨大的空間裝置，輕型結構的隱蔽角落安裝了最先進的高壓噴霧裝置，湖水被水泵抽取上來，再經過過濾和分流，以最細密的水霧狀態被噴射。搭配高壓噴霧器的是人工智慧氣候控制裝置，裝置可以自行分析溫度和濕度的變化、測量風速和風向，當人工智慧裝置辨別天氣狀況後，就可以調控霧氣噴射的程度，來控制「雲團」的體積大小。據說這是採用了節能的最新技術——模糊樓宇控制器（注釋1），這是一般應用於建築空調系統的節能控制，「Blur Building」採用這項高科技，是為了分析天氣調節噴霧能源的多寡，從而節省能源。

「Blur Building」運用了什麼先進技術並不重要，重要的是模糊樓宇控制器為建築創造了全新的感觀世界，建築在某種意義上成為自然，這才是模糊建築最大的成功。當我們再次步入伊韋爾東城納沙泰爾湖畔上的這團雲霧時，我們可以嘗試思考：空間的界限是什麼？是心靈的界限嗎？而創造，永遠沒有界線。

注釋 1：模糊樓宇控制，簡單來說，就是透過複合模糊控制器，實現智慧建築空調系統的優化節能控制。模糊樓宇控制主要是透過軟體設計來實現控制目標，是智慧建築設計中最為重要的組成部分。

我們可以設想一個問題：空間是有界還是無界？「好雨知時節」，是先有好雨還是先有時節？這樣一來，事物的正反幾乎沒有差別。空間雖然不能代表一切，但它無處不在，空間的有界無界都是相對而言，在「時節」的季節才稱得上是好雨，那也是相對於人們的經驗和心情。有時我們太過於關注早已熟知的事物，而在這些熟知中心的周圍，往往被我們忽略。

關於 Blur Building：

「Blur Building」沒有遵循傳統的建築規則，它就像個新生兒用最直接的姿態探索這個世界，與建築的其他物質存在相比，「Blur Building」創造了另類的存在方式。建築與其他藝術的不同在於，建築的存在方式是創造場域的藝術，要求我們身體力行才能獲得場域傳達的訊息，當我們親身感受並產生共鳴時，我們才與建築環境融為一體，同時也能感受到其中的樂趣。

我們漫步在「Blur Building」的霧氣中時會聽到音樂，那是為迎合雲霧的氛圍而配合，所有的因素都在製造「模糊」，「Blur Building」好像演變為一個特殊身分的建築公民，包圍它的只有人造的霧氣，「Blur Building」剝奪我們的視覺，同時是對現實世界的反叛。

第十九渡

〈六公分牆壁〉── 童話世界

事件：李子林住宅，SANAA 建築設計事務所，日本，一九九六年成立，
妹島和世（KAZUYO SEJIMA，日本，一九五五年生），
西澤立衛（RUYE NISIZAWA，日本，一九六六年生）。

時間：二〇〇三年。

地點：日本，東京。

日本東京的郊區，密集的小住宅區有一塊還未搭建房屋的空地，在這裡一棟白色的三層方盒子成為小區的新成員，基地周圍生長著幾株可愛的李樹，建築師妹島和世和西澤立衛，把這個方盒子命名為李子林住宅。方盒子輕輕「飄落」在此地，帶來的是無限的快樂與遐想。這棟建於二〇〇三年的小住宅，為「東方」式的寧靜和理性塑造了性格，如果説西方文化的衝擊會讓我們感嘆建築發展的迅速與多元，那麼東方的意味空間學説就像細水長流，使我們永遠著迷。

　　儘管李子林住宅的擁有者只是普通的住戶，包括一對夫婦、兩個孩子和祖母，但是住宅本身並不普通。這是一棟純白的房子，看起來有些透明，像是薄薄植物纖維編織的膜繭，而在細膩觸感表面下演奏的空間樂章，讓這棟房子更為輕盈。行為驅動裝置的驅動因素成為方盒子的主要功能，並不是空間迎合人的性情才轉變為適宜居住的環境，相反，方盒子的空間界限是「有效而出其不意的分隔」，從而製造了新的空間模式，也重新定義了人的居所環境（注釋1）。每道分割的牆體又被自由地「分解」。要注意的是，「分解」在這裡的含義，其實是封閉的牆體又被開了通透的洞口，因此牆分割了空間，洞口分割了牆，又形成空間，牆與洞口之間建立空間的對峙關係。隨之，新生的空間有效地建立起人們新的行為模式，最後改

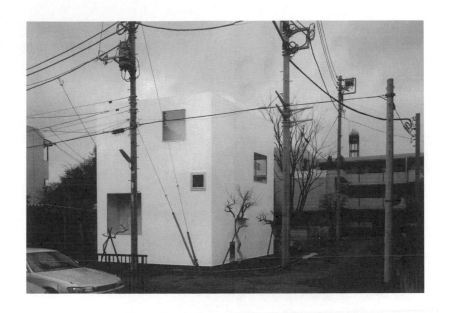

注釋1:「居所」等於另外一個詞彙「棲息」,可以駐足休息的棲息之地是人類所需。
居住空間界限的制約關係,因為居所的設計使人們生活方式改變,人的行為因此也
變得有情趣。但有時人們趨於被動和慣性,行為模式很難改變;而能夠主動讓人們
改變行為模式的動力來源於空間,由於人們總是在空間場域內活動,人們離不開空
間,因此,空間就成了「行為驅動裝置」,空間的改變對人的行為一定會產生影響,
具備驅動性。

如果有限的空間可以創造無限的樂趣,那麼居所建築就成為具備這項功能的特殊建
築類別。

變了主人固有的生活方式。

一切都是自然發生，方盒子真正轉變為「行為驅動裝置」。於是，當被牆分隔的空間成為個體的私人「領地」時，洞口成為流通各個「領地」的對話窗口，洞口的空間成為各個「領地」訊息的流動通道。住宅在平面布局上雖然大體被分為四個部分，但其實私人領地與公共空間已沒有明顯界限。房間都有多方向的門，很多是一反常規的門，孩子臥室的門向入口大廳敞開，起居室的門可以通向祖母的房間，圖書室的門可以來到孩子的遊樂區，幾乎所有房間都可以通向自身之外的任何房間，空間的任意性很難讓我們猜想到接下來會發生什麼。

非常規創造性的空間附帶具有創造性和偶然性的人類行為，成為即興表演的舞台劇幕。當人們自以為在各自空間忙碌時，各個空間的主人可以「偶然」地從洞口相遇，偶然地「窺視」到空間中的一切。一個孩子可以在遊戲室從洞口邀請另一個孩子加入，而這一舉措恰巧被路過另一個孩子房間、另一個洞口的媽媽看到，祖母也可以坐在孩子的洞口催促吃晚飯，同時視線穿過入口門廳看到夫婦倆剛剛進門⋯⋯事件的瞬間關聯性在這裡清楚地呈現出來，當李子林每時每刻上演著不同劇目時，住宅本身就成了「遊戲空間」。

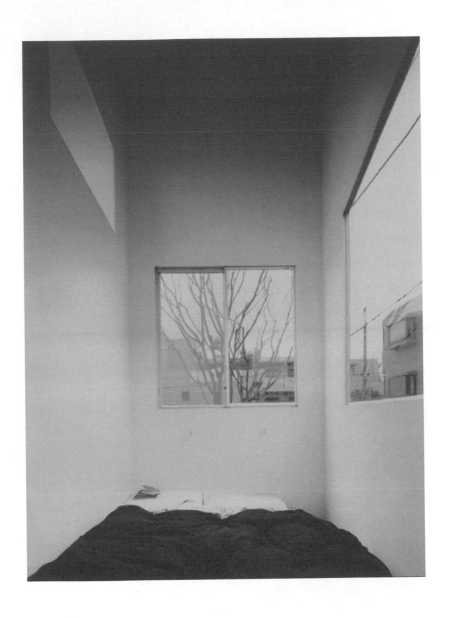

當居住者在好奇空間遊戲時，一切還沒有結束。垂直性空間讓遊戲繼續進行，李子林住宅在空間尺度上打破了一切常規，私人空間開始轉變，床成為臥室唯一的成員，因為床的尺度占據了臥室的所有平面空間，你可能會覺得狹小，但天頂很高，我們躺在不像臥室的臥室裡面，睡前可以冥想，這是犧牲床的多餘空間換來的冥想空間。餐廳空間也有改變，至少兩層樓的高度穿越了二樓的臥室，書房也高聳寬敞，和住宅的起居室並無區別。方盒子內空間的自由形態使建築的實施效果非常理想，這讓妹島和世想要建築實體盡量消失，因此建築的壁很薄，鋼結構的牆體剛好滿足了保溫隔熱的要求，只有六公分厚。除了功能上需要牆體能夠承重和分隔居室外，自由空間下人的行為模式，才是建築師最想要探求的主題。

輕薄的牆壁幾乎已經讓建築感消失，建築的輪廓成為「虛」的場域，居住者的遊戲行徑才被突出真實的存在感（注釋2）。

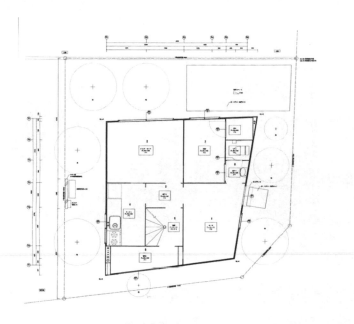

注釋 2：創造性事件讓建築的主動性帶動了人的被動性，生活方式也由此改變。東方的智慧是內省，當人們感受到生活有所不同時，就會對生活有新的認識。一種緩慢內斂的認知過程，讓人們認識到本能的需求是自省的表現，在含蓄中明確表態是東方精神的體現。李子林住宅是妹島和世運用建築語彙，探索東方建築真諦的驗證性建築，詼諧微妙但立場堅定，「空間」成為建築闡述居住行為的唯一語彙。

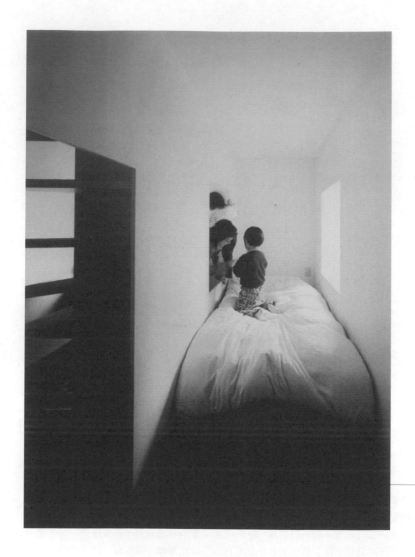

雖然建築的表現形式多樣，但所有表現形式背後都有內容。一篇文章有論點和論據，我們所看到的具象建築可以理解為是論據，而創造建築的意念才是文章的論點，也就是抽象的部分。

關於建築師妹島和世：

妹島和世一九五六年出生於日本井原，一九八一年畢業於日本女子大學，獲得碩士學位，一九八七年成立自己的建築事務所，一九九五年成立 SANAA 建築事務所。妹島和世是日本著名的女性建築師，在世界建築舞台上占有一席之地。她把自己劃入青年建築師行列，因為她的思考方式超前。妹島和世最著名的建築作品是「再春館製藥女子公寓」。

第二十渡

《二十七光的通道》——與上帝對話

事件：廊香教堂，勒・柯比意（Le Corbusier，法國，一八八七至一九六五年）。

時間：一九五〇至一九五三年。

地點：法國，上索恩省，佛日山區。

建築師勒‧柯比意是一個敢於挑戰自我的人。超越自我是每個人都要面對的難題，對於建築師來說也是如此，創造需要摒棄和超越，而建築藝術的創造更需要建築師的自我創新（注釋1）。柯比意的創造力源源不斷，他的每一件作品都有所創新。廊香教堂是舉世驚人的作品，它的精彩和與眾不同令所有人再次驚嘆柯比意的天賦。廊香教堂的每一處風景都點燃了柯比意全部的激情，他把所有情感都付諸建築，包括他對於上帝的崇敬和他終身託付於建築事業的偉大雄心，當我們真正站在廊香教堂面前時，就能深刻體會到這一點。

位於法國如詩如畫的上索恩省的佛日山區，廊香教堂取代原教堂成為一棟全新的建築，這也是柯比意想要挑戰自我的有力證明。教堂座落在一座被綠意包圍的小山頂上，因為人們大部分是以仰角欣賞教堂，所以柯比意在塑造整體建築造型時，必然將此因素列入考慮。

巨大的船體狀黑色混凝土雕塑，在遊客距離教堂還有一段路程時便已顯露，那是廊香教堂的龐大屋頂，也是整棟建築最為誇張的造型，巨大黑色屋頂帶來厚重而神祕的氣氛，使在室外幾百公尺外的人們都被吸引。走近後，我們發現建築的的四個立面完全不同，即使我們能夠清晰地讀懂一

〈二十七光的隧道〉──與上帝對話

151

注釋1：能夠成為現代建築的領軍人物，勒‧柯比意令人敬佩。他對於建築事業的貢獻難以估量，他的建築理論與建築手法對於現代建築的發展影響深遠。建築師生涯中能夠建立自身風格實屬不易，在每一部建築作品中如果要運用不同的建築語彙，對於設計本身也很艱難，因為即使每部作品中的建築風格可以改變，但在變化過程中想要推陳出新，建築師需要經歷很長時間的思考和研究才可以做到。

柯比意具備前衛的設計觀念，他也經常設計家具類產品，最有名的「鋼管躺椅」已經成為經典之作。

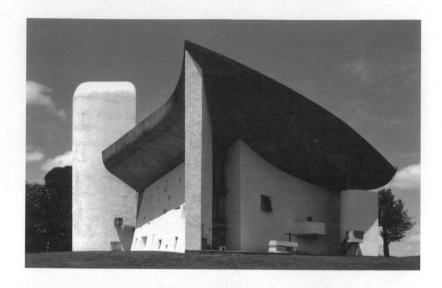

面，卻很難想像另外一面會是什麼樣子，而能夠統一四個立面的只有那黑色巨大的屋頂。混凝土船體造型的屋頂，定義了廊香教堂的標誌性外觀，四周牆體呈現出白色顆粒表面的幾何抽象造型，黑白對比分明。

有人說，廊香教堂是收集上帝之音的容器，這不足為奇。建築四面牆體上布滿了二十七個大大小小的窗洞，猶如耳朵聆聽著上帝之音，也有人將它們視為收集上帝之光的容器。牆體非常堅固，足有一公尺厚，雕鏤著大小不同的光洞，這是牆體唯一的特徵。上帝是光，就像在黑暗中看到光明，當我們親臨牆壁的內部空間時，就會在光的通道下感受到上帝的溫暖，當光線灑落到臉頰上時，就是一場與光的對話，猶如與上帝對話。有趣的是，光的窗洞外小裡大，光線透過窗洞淡淡灑落，禱告的人們不會感覺刺眼，因為被濾過的光量變得深沉，光的路徑也更為清晰。

廊香教堂的平面功能，更是完全打破傳統教堂的對稱式布局，靈活多變而功能合理。牆體平面的線條掙脫理性的控制，變得很隨意，器皿造型的優美弧線型牆體，圍合出教堂必要的使用空間。有人說，柯比意建造廊香教堂的靈感，來源於盛物的陶器。器皿的本原即是容積，建築的原理也正是如此，所以我們不難想像柯比意是將建築視為被放大的器皿來進行設想。其實在柯比意的事務所中，擺放著多個陶製材料的建築模型，這些模

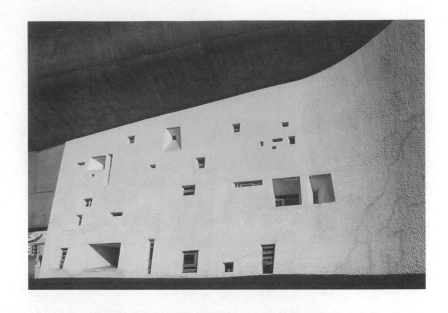

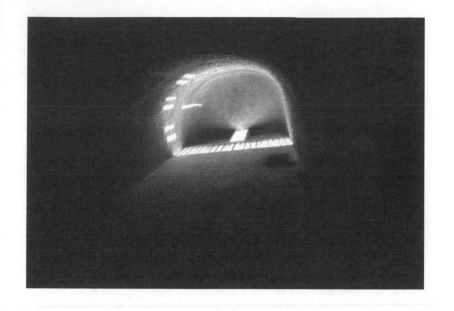

型都是手工製作，柯比意是為了更好地推敲建築形態，而把模型視為雕塑作品研究，建造完成的廊香教堂正是依據柯比意的手工模型，1:1 尺寸放大的建築雕塑。柯比意的想法總是很奇特，他可以將生活藝術與建築藝術巧妙地結合，他也鍾愛工業機械，他把廊香教堂看成是自己一直鍾愛的船體藝術，因為完全功能化的形體具備特殊的美感，這一點對建築來說也與生俱來。

除了光壁之外，廊香教堂設計有特殊的光井，柯比意對於光的解讀是描繪光的投影，光的變化在影子上呈現，而影子負責塑造建築的形體。光在這裡成為柯比意塑造空間的手法，在造型奇特的光天井，牆壁的粗顆粒表面，讓光的路徑更為真切。

柯比意傾心於貼近自然的手法，營造建築最崇高的境界，柯比意想讓廊香教堂成為最接近上帝的場所，在這裡可以傳達敬仰上帝的虔誠之心。柯比意的浪漫正是廊香教堂描繪的景象，當感性與理性碰撞時，柯比意的理性也開始向浪漫主義轉變。廊香教堂雖然是現代建築，傳達的卻是人們古老而虔誠的心聲。

關於勒 · 柯比意的傳奇：

柯比意建築風格的轉變讓人稱奇，他在廊香教堂的設計中，極誇張地將原始建築形態和自然界光的元素結合，塑造一種超乎一切的精神場域，這是建築藝術表達的最高境界，本著超脫自身的創新意識，他做到了。柯比意曾說：「……在近五十年中，鋼鐵與混凝土已經占據統治地位，說明結構本身具有巨大的能力。對建築藝術家來說，建築設計中的老經典已經被推翻，如果要與過去挑戰，我們應該認識到，歷史上過往的樣式對我們來說已經不復存在，一個屬於我們自己時代的新的設計樣式已經興起，這就是革命。」

——引自《新建築》

我在幾何中尋找，我瘋狂地尋找各種色彩以及立方體、球體、圓柱體和金字塔。角柱的升高和彼此間的平衡，能夠使正午的陽光透過立方體進入建築表面，形成一種獨特的韻律。在傍晚時分的彩虹也彷彿能夠一直延續到清晨，當然，這種效果需要在事先的設計中使光與影充分地融合。我們不再是藝術家，而是深入這個時代的觀察者。雖然我們過去的時代也高貴、美好而富有價值，但是我們應該一如既往地做到更好，那也是我的信仰。

　　　　　　　　　　　　　　　　　　　——勒・柯比意

第二十一渡

〈10.8153 平方公尺冥想空間〉——修道者之旅

事件：拉圖雷特修道院，勒‧柯比意（Le Corbusier，法國，一八八七至一九六五年）。

時間：一九五三至一九六〇年。

地點：法國，里昂。

宗教建築的目的，是要人們與上帝對話，對於建築師來說，宗教建築也是極大的挑戰。我們可以想像一下西方的大教堂，教堂中所有處理手法都要明示宗教的意圖，高聳的天頂和題材繪畫，時刻提示著上帝與我們同在。前面故事中廊香教堂中的「光之牆」，已經讓我們認識到勒‧柯比意這位天才建築師作品的千變萬化，拉圖雷特修道院（以下簡稱拉圖雷特）是柯比意的又一建築力作。

同樣作為宗教性質的建築，拉圖雷特的表現手法卻與廊香教堂明顯不同。像是與宗教儀式開了一個詼諧的玩笑，拉圖雷特沒按常規設計，而是用自由的平面布局為修道者提供了可以活動的自由空間，但宗教意識又沒有消失，也沒有在「自由」的空間中摒棄肅穆與虔誠，修道者遊走的同時心裡仍默唸著每日的禱文，勒‧柯比意很善於創造新的建築意識形態。

一九五二年，動盪時期過後，里昂的教會成員為了堅定信仰，興建新的修道院並開始他們新的宗教旅途。新的建築地點選在有著稀疏村莊和繁茂森林的山區中，建築的選址是建築設計的首要條件，勒‧柯比意說：「我就將建築座落於山頂吧，只有上帝知道這正確與否。」（注釋1）山頂並不平坦，地勢甚至有些陡峭，建築與地勢的平衡關係突然變得緊張，柯比意遵循建築五要素的第一條原則──底層獨立支柱（注釋2），在以修道院屋

注釋1：引自《勒‧柯比意全集》。

注釋2：勒‧柯比意是個了不起的建築師，他對於建築事業的貢獻不勝枚舉。在一九二八—一九三〇年期間，在他設計建造的薩伏伊別墅中，柯比意提出了現代建築的建築五要素。就像頒布法典一樣，他提出了現代建築的經典空間模式：1. 底層獨立支柱，2. 屋頂花園，3. 自由平面，4. 自由立面，5. 橫向長窗。建築五要素在空間處理手法上，極大打破了傳統建築的空間模式，鑒於工業革命新材料和新工藝的發明，柯比意的這一理論使他成為建築改革前沿的代表人物。這一新的建築模式也極大地豐富了建築的創造性空間，建築可以由框架支撐，牆體的概念也由此變得自由，空間的藝術也自然地在改變建築一直固有的形態。

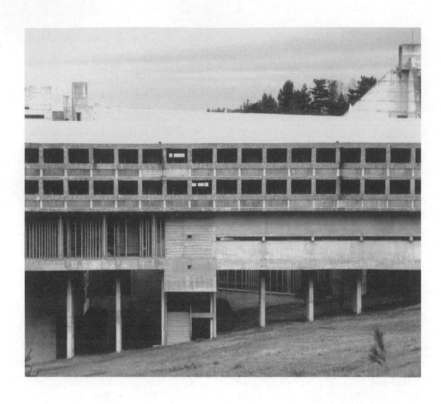

頂為水平的基礎上，建築懸挑出地勢並自然向下伸展。在距離地基的水平線上，柯比意在底層構築獨立支柱，修道院由數根底柱支撐，柱子堅實地扎入地基，最長可達 10 公尺。於是建築的底層被架空，建築被搭建在山體上，駕馭自然。

與我們見過的宗教建築不同，整個修道院呈十字形，或許柯比意首先想要透過建築獨特的平面造型傳達宗教意圖，這與廊香教堂的光之牆不盡相同。拉圖雷特修道院外觀為一個普通的長方體，長邊兩側有奇怪造型的小體積構造，都具備宗教功能，一個是聖具室，另一個是祭祀堂。兩個空間各開有造型奇特的天窗，光隱隱投射，照進暗紅色牆壁的祭祀堂，瀰漫著神祕，又照亮修道者對神明的敬畏。

修道院的內部功能也非常齊全，是修道者理想的生活之地，教堂、教會、祭祀堂、聖具室、圖書館和修道者的宿舍，由通往各個功能區域的廊道連接，這樣就會使修道者在拉圖雷特的廊道中不經意地碰面，嚴肅的會面才會演變為新鮮的事件。其實，這樣現代自由的平面布局，在當時的宗教建築中並不常見，「與上帝之光」對話的含義也有所不同。在這裡，接受陽光洗禮的不是修道者而是牆壁，牆壁通常被光照射得非常明亮。可以想像修道者每日在通往真理的「光明之路」上，光的話語透過空間場域傳達

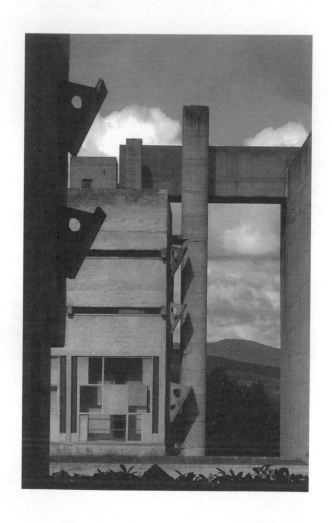

給他們，這是建築語彙給予人們的抽象詮釋。圖書館和食堂也很明亮，教會負責人的辦公室設置在朝陽的方向，垂直線條的柱狀分隔窗可以將戶外的景緻劃分成為許多片段，當你感受整個立面分隔的節奏時，就能讀出其中蘊含音樂的旋律。在這裡看不到教堂彩畫的玻璃窗，取而代之的是抽象水平線條分隔而成的現代風格的窗。

在這裡，修道者的世界也不完全與時尚分離，如果繼續談論時尚，修道者的冥想室是最具現代意味的居住空間，因為空間本身已經超越了既定功能，成就可以「冥想」的空間本身就是藝術！冥想室講究黃金比例（注釋3），空間分隔勻稱，每個房間都是數據為長 5.91 公尺、寬 1.83 公尺、高 2.26 公尺的長方形空間，而僅為 10.835 平方公尺的窄長空間，分別布置了一張單人床、書櫃、書桌和衣櫃。柯比意不浪費多餘的空間，線性尺度的空間布局也別有用意，每個修道者享用一個獨立的私人空間，用來冥想和休息，因為房間狹長，修道者嚮往的只能是房間盡頭陽台採光的方向。修道者們也可以根據個人的意願自行布置房間，床的朝向、書桌的位置、衣櫃的隔間都可以換位，但有一點是共享的，每個冥想室都配帶一個寬敞的陽台，那是視線通往森林的方向。在可以眺望的陽台，修道者享受充足的陽光，這裡是理想的冥想之地！

退回到森林中，從遠處巡視拉圖雷特修道院，一棟披著神祕外衣的宏偉堡壘，從凝土牆體的寂寞中流露出淡淡的溫情，仔細品味，又會感受到一絲的悲傷。拉圖雷特的建築造型趨近於幾何形體，但在現代建築的語彙下，塑造的仍然是宗教祭祀和修道者的庇護所，新入住的修道者面對的是「陌生」的現代場所，他們在其中修行布道，也許只有經歷過所有事件的他們，才擁有評判拉圖雷特的發言權！

注釋 3：勒 · 柯比意的標準化設計是其長期研究建築、數學和人體比例之間關係的偉大成果。他尋找人體尺度與黃金比例的關係，從而找到一個標準化的人體尺度，作為建築上的計量單位，使建築的尺度更加理性適宜。如果按照美國人的平均身高，柯比意研究的模組是 1.83 公尺，一個男人舉起手臂的高度就為 2.26 公尺。如今很多建築和空間設計中，建築師都是參考柯比意的模組設計，模組的概念也在某種程度上成為建築設計的依據。

第二十二渡

〈第一個也是最後一個包浩斯〉——藝術先鋒基地

事件：德紹包浩斯，瓦爾特‧格羅佩斯（Walter Gropius，德國，一八八三至一九六九年）。

時間：一九二六年。

地點：德國，德紹。

「包浩斯」如今看來是個代名詞，它指代了一個非常時期，作為一個歷史事件的產物，包浩斯的誕生必然體現了一個時代的特徵。

一九一九年四月，「國立包浩斯」成立，瓦爾特 · 格羅佩斯擔任該院的院長。這所學校是工業革命時期創建的藝術類院校，當時主要分為美術學院和工藝美術學院，經歷了幾年嘗試性的教學輾轉，在延續了新的工業產品設計潮流以及建築行業出現新材料和建造方式之後，我們可以十分肯定地將包浩斯劃入文化思潮的前沿。包浩斯的誕生也是致力於藝術教育改革最有創新和嘗試性的偉大壯舉，歷史也證明，包浩斯的許多方面極大地影響了藝術教育的發展，特別是工藝藝術教育的發展模式。直至今日，我們從世界各地的藝術類院校中都可以找到包浩斯治學教育的影子。

關於包浩斯的故事實在是太多了，我們無法講全，只好先回到德紹時期的包浩斯。一九二六年，四十三歲的偉大建築師和教育家格羅佩斯建造了德紹的包浩斯，當時所有建設資金都是由格羅佩斯贊助。德紹的包浩斯誕生於滿是歷史建築的德國老工業城區，當時突破陳舊和追尋創新的革命已然成為定局。夜色來臨，包浩斯幾何線條的通體玻璃幕牆內，燈火通明，好像要照亮整個德紹，當時玻璃幕簡約的設計令很多人都為之震驚。

注重現代藝術教育的包浩斯，設計了最為創造性的藝術教育課程，繪畫、紡織、黏土和冶金、工業設計和舞蹈，甚至戲劇，這些科目構成新的教學內容體系，極大豐富了工藝美術教育的固有章節。不僅如此，包浩斯為了達到高品質的教學，曾聘請社會上有聲望的藝術家和設計師，為他們提供了最好的教學條件，設計師和藝術家在教師別墅和寬敞的教室裡悉心教學，指導學生創作高品味的藝術作品。如今，包浩斯時期的經典電器和家具設計思潮仍在流行。

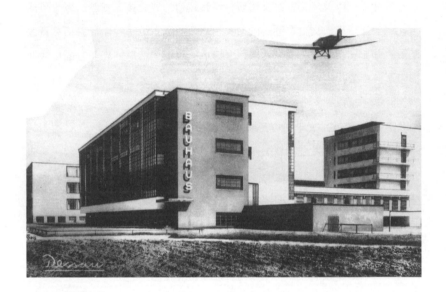

「一切造型活動的最終目的是建築」，這是當時包浩斯的創立宣言，我們也在包浩斯的校舍設計中，充分地感受到了這一點。包浩斯的功能齊全，教學樓、管理部門、技術培訓學校、公共綜合樓包括會議廳、劇場、食堂、學生宿舍以及為教員提供的住宅等一應俱全，據說還提供了夫妻宿舍的居住條件。同時，包浩斯在校舍規劃上也打破傳統建築的對稱式布局，設計完全源於各個建築功能部分所需，例如平面的布局更考慮交通、採光和景觀的需求。更為創新和人性化的設計，使包浩斯的建築立體化，雖然運用理性的塑造手法，但多變的細節還是成了包浩斯的亮點。寬敞明亮的空間，柱子支撐著樓板，自由的牆體營造了無限的利用面積，技術訓練樓設有隔離間，提供給學生必要的隱私空間，而劇場和餐廳成為人們公共活動的流動空間，這是現代建築十分注重的場域空間設計（注釋1）。學生宿舍高大，舒適嚴謹，每一個房間都有外延的陽台，陽台的線條與窗的輪廓，共同構成建築立面節奏的韻律，活潑的建築也帶動了學生的活力，而且朋友聚會也無須外出，陽台和屋頂就是最好的集合地。學生身處自由的場所，生活的步履也變得輕盈，包浩斯還營造了開放與隱蔽之地的活動氛圍，各種藝術活動也都源於學生對學校生活的熱愛，理想的教育之地被建立起來了！

注釋1：場域，是指場所界定的範圍及氛圍。

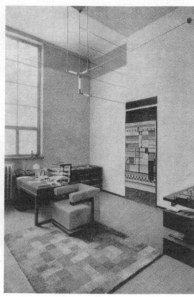

繼續包浩斯宣言的主題,「一切造型是為了建築。」是的,包浩斯一直是這樣做,甚至從很小的裝修細部也可以看得到。外露的暖氣片成為工業設計的亮點,它被特意設計在玻璃幕牆下,成為譜寫室內空間流動的節拍;它被妝點在樓梯踏步空間的牆面上,雖然它比繪畫擁有更多產品的使用功能,但它取代了一幅畫的功效,成為建築中的繪畫!而且功能性與裝飾性在包浩斯都被並重,比如把手,在門開啟後即將碰撞牆體的部位,設計有凹陷於牆體平面的小裝飾件,目的是防止門開啟時把手會撞損牆體,這是包浩斯完全出於對功能與形式設計的考慮。工業性與技術性在包浩斯校舍裡得到高度協調,冶金系學生自行設計生產的各式燈具,直接安裝在包浩斯校舍的天頂,各類金屬器皿及工業產品也直接供師生生活所用。在距離包浩斯教學樓稍遠的基地內,格羅佩斯特意建造了教員居住的獨棟別墅,其配備的家具和電器也都是校內師生的設計作品,教員們都對「包浩斯式」的生活方式表示滿意。

不久,動盪的一九三三年來臨,包浩斯從此染上了悲劇性色彩。被蓋世太保查封後,包浩斯成為左派和納粹黨政治鬥爭的犧牲品,包浩斯的藝術教學也被禁令停課。當時的代理院長密斯・凡德羅曾與蓋世太保的首領有過激烈的爭論,但是包浩斯還是被查封。這個藝術先鋒的教育基地,被看成反對蓋世太保勢力所支持的建設,包浩斯被認為是黨派的鬥爭地,

儘管包浩斯的建立只為藝術教育而存在，並不帶有任何政治意味。更牽強的理由，是太保認為包浩斯在控制學生思維，包浩斯在培養潛在的反動勢力！無論這是多麼沒有根據的推論，暴虐勢力還是控制了一切，包浩斯被正式關閉。關閉後的包浩斯一片死寂，昔日的教師和學生不得不離開此地，前往別的國家繼續宣揚藝術教育事業，只留下包浩斯空空的校舍。不久，這座建築群被用作臨時女子家政服務機構，即便之前納粹曾想將這棟「危險」的建築改建為納粹新的指揮基地。

在一九四五年的戰爭中，包浩斯險些被炸毀；一九六九年，包浩斯的創始人格羅佩斯去世；隨後一九七六年，包浩斯被重新修復。

迫於形勢不得不離開包浩斯的教員，前往美國和歐洲其他國家，他們將包浩斯的精神傳播於世，包浩斯從此舉世聞名。現如今，包浩斯被劃為世界級遺產，並作為美術館重新運營。作為曾經的藝術教育先鋒之地，包浩斯已經成為傳奇。

建築和其他的藝術門類不同，「某種意義上的摧毀」意味建築的「終結」，有時可能被拆掉或意外被毀掉，被珍視而保留是少有的案例。正如格羅佩斯的一句話：「在建築中，探求心最為重要，建築師要善於觀察、發現和創造，直覺可以表達藝術。建築師運用直覺創造建築，建築經歷了時間才發現正譜寫著歷史故事，這也是建築師無法預測的結局。」

第二十三渡

〈十六年宏偉建設〉—— 集權象徵

事件：會議宮，阿達波托・里貝拉（Adalberto Libera，義大利，一九○三至一九六三年）。

時間：一九三七至一九五三年。

地點：義大利，羅馬。

建築有一股內在的力量，集權建築的精神讓這股力量積蓄得更為強大、無法估量。

　　會議宮建造的意向非常強烈，建築的每一寸肌膚都滲透著締造者對於集權的欲念。義大利納粹帝王墨索里尼在戰爭還未真正發起時，就已經開始籌備會議宮的建設，在他內心深處早已實現了自己的「豐功偉績」，儘管是以建築的方式。會議宮的設計者阿達波托 · 里貝拉是義大利本土建築師，納粹黨要求這位聲名顯赫的建築師，設計一座能彰顯權勢的建築，阿達波托 · 里貝拉心裡很清楚，一棟帶有濃重法西斯色彩的建築即將問世。

　　經過不斷地推敲設計，會議宮的最終方案終於敲定，全國上下開始緊鑼密鼓地實施會議宮建設工程。可是，原本預計在三年內建成的會議宮，實際上卻由於戰爭，耗時十六年之久才得以竣工。今天，會議宮已威嚴矗立在羅馬的主要街區，雖然它建造於法西斯政府興盛之時，但居民似乎並不想探究會議宮建造前後的原委。如今，會議宮留給人們的只有莊嚴背後的專制，與會議宮背後法西斯統治的暴政與野心相比，會議宮或許並不令墨索里尼滿意，但這個歷史性建築終究被保留了下來，作為歷史的見證，政府的這一舉措也是對文化的高度重視。

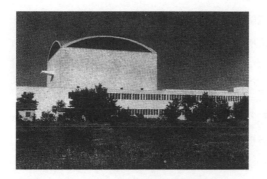

如果我們不考慮會議宮任何的政治因素，可以說會議宮的樣貌相當莊重，像一名威武的士兵堅守崗位，捍衛著統治者雄偉的野心。會議宮外觀簡潔，四個立面都有所不同，遵循政治建築中軸線對稱式布局的原則，會議宮的中心地帶主要由兩個方正的大廳組成，固守兩個大廳的是四周圍合的柱體連廊，能很快領略到歐洲古典建築君主式的設計意味。會議宮的入口空間空曠威嚴，四十根圓柱支撐入口處的廊廳，柱子有著相同的柱距和單位尺寸，以檢閱過往的人群。開啟的大門退居在廊柱後面，門前鋼化防彈玻璃的幕牆，建立起一道會議宮的安全防禦，在當時即使是軍用建築的設計也很少考慮到這些！會議宮嚴謹的防禦工事總會讓人們提高警惕，出於對當時戰亂的考慮，會議宮要在絕對安全的防禦措施下投入使用，除了堡壘造型的屋頂與牆體之間的空隙採用防彈玻璃幕牆的設計，會議宮的雙層室內空間也很少開窗，雙層凸現的牆體只開設了四個小小的牆洞，目的只是確保建築的通風性。

　　會議宮的核心區域，方正的議會大廳才是整個建築的壁壘。與傳統會議空間有很大的不同，集權意味的議會大廳被要求設計成空曠的大面積人群聚集會場，沒有會場舞台，沒有座椅，只是一個空曠的場域。顯而易見，空曠的大廳相當氣勢宏偉，據稱這裡是當時歐洲最大的議會廳！在誇

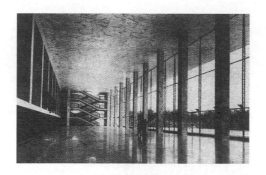

張的空間尺度下，人顯得如此渺小，但當你步入大廳中央環顧四周時，又會感覺自己如此威懾，可以統治周圍所有一切，空曠帶給人們強烈的場域中心感。由於大廳方正的平面布局，空間又整齊高聳，廳的四周布局如戰事堡壘的交通設施，密集的鋼結構剪刀梯將整個會場「包圍」，有了銅牆鐵壁般的圍合，大廳祕密會議的召開顯得更安全。傳承宗教建築的表現手法，主題性的壁畫必不可少，大廳高聳的內壁繪有巨幅壁畫，羅馬帝國時代輝煌的戰爭題材成為繪畫的主要內容，畫中三千多位歷史人物也都是以軍人的身分出現，也只有戰爭的題材才能與這象徵權力和專制的建築氛圍相契合（注釋1）。

現在我們可以自由地出入大廳，因為這裡已經被用於舉辦舞會和各類商業活動的場所了；但在當時，只有特殊身分的人才能夠進入，因為這裡是神聖的軍人領地。墨索里尼想要對所有軍人馴化的地方還有一處，一個戲劇化的空間在各類建築案例中很難再見到。

會議宮軸線布局的大廳屋頂，擺設了一大片花崗岩石凳，是一個驚人的設計！所有的長凳尺寸一致，整齊排列並固定在屋頂廣場的中央地段，這是建築師為墨索里尼瘋狂演講提供的特殊場所。仔細觀察，我們會驚奇地發現：花崗岩的石凳上留有長長的裂痕，據說這是當時戰亂時期，轟炸

注釋1：羅馬的繪畫形式主要是鑲嵌畫和壁畫，大部分記載具體的歷史事件和偉大人物，大型壁畫主要裝飾重要的公共場所。羅馬壁畫分為四種風格：磚石結構式、建築結構式、裝潢式和複合式。會議宮是代表集權和榮耀的帝國建築，羅馬時期壁畫的建築裝飾手法在會議宮中必不可少，壁畫的形式也是會議宮宣揚權勢和豐功偉績的重要表現手法。

機和砲彈轟炸時遺留的戰爭痕跡。廣場舞台牆壁的中央，延伸出一個只供一人站立演講的平台，這個屋頂的廣場空間成為會議宮戲劇化的舞台布景。我們可以設想自己坐在長長的石凳上，夾雜在精良作戰的士兵中間，聽著墨索里尼激昂的演講，而頭頂上轟炸機隆隆呼嘯而過……這一幕場景也會瞬間將我們帶回法西斯集權下的噩夢！

一九四二年，會議宮的建造中止了，由於法西斯的勢力遭到嚴重削弱，墨索里尼也一定無法想像之後會議宮的工程是如何完成。儘管墨索里尼在歷史上留下不可磨滅的罪行，但他的瘋狂行為為義大利人留下了寶貴的歷史文化財富，會議宮這棟偉大的集權建築也贏得國家和人民的高度重視，從而被保護。據說，墨索里尼在當時曾有著更大的建築規劃藍圖，而會議宮只是其中的一小部分，不是藍圖中的全部設計。如果拋開當時的歷史問題不談，站在這硝煙散去的建築遺址前，我們不能不為之震撼，我們看到的是歷史的瘋狂，而也只有建築這種特殊的語彙，才能如此生動地闡述故事。

關於建築師阿達波托 · 里貝拉：

阿達波托 · 里貝拉（Adalberto Libera）是義大利本土建築師，推崇多元化的設計理念。阿達波托 · 里貝拉十分愛國，在一九三二年設計了羅馬商業大廈和一九三五年設計的米蘭十字廣場之後，又受邀主持了一九三七年的會議宮項目。阿達波托 · 利貝拉在設計完會議宮之後，就輾轉法國定居了，直到他重返義大利，又繼續為會議宮的設計貢獻力量。

第二十四渡

〈十三塊岩石的墜落〉—— 自然痕跡

事件：西班牙特內里費費 magma 藝術和會議中心，

AMP 建築工作室（Artengo Menis Pastrana），

費爾蘭多‧費尼斯（Fernando Menis，西班牙，一九四三年生）。

時間：二〇〇五至二〇〇九年。

地點：西班牙，特內里費島。

在西班牙的特內里費島（Tenerife）上，我們可以來一次探險，走進十三塊巨大的岩石群——西班牙特內里費 magma 藝術和會議中心（以下簡稱 magma）尋找自然的痕跡。來這裡之前，我們很難猜想到這岩石洞群的建築，竟是一座現代化的綜合會議中心。

與其說 magma 是一棟公共建築，還不如說它是特內里費島的宏大景觀，因為 magma 與周圍景觀完全融合在一起了，可以說建築的形態就像一隻變色龍似的，完全適應了周圍的環境因素，偶爾還會讓人產生建築「消失」的錯覺。magma 在建造之前就備受矚目，因為建造基地位於西班牙著名的旅遊景點。雖然可以預測新建築對地域環境的影響，但是建造既要符合地域特徵又要成為新的地標性建築，magma 面臨巨大挑戰的同時，早已被人們期待。當 magma 初具形態時，我們乘坐直升機在空中俯瞰，許久才能識別出地貌中的哪一部分才是它！magma 完全與景觀結合，創造了超越形態之上，具備場域精神的「地景式建築」（注釋1）。

特內里費島是一個岩石之島，火山的地質特徵使這個漂亮的島嶼披上了金黃的羽衣。從島嶼地形來看，magma 基地從海濱中的地形生長出來，景觀極好，迷人的大西洋海濱可以盡收眼底。Magma 是由十三塊巨大的「岩石」組合而成，岩石群具有與基地相同的質感的外貌特徵，唯獨不同的

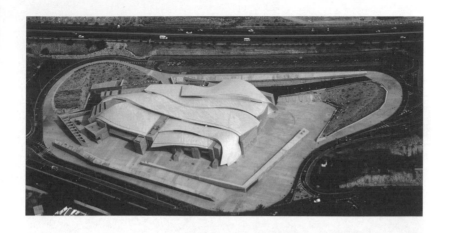

注釋 1：「地景建築」（landscape construction），建築融入自然環境的概念，建築「生長」於景觀並衍生為景觀的一部分。這一理念探討的是建築與環境的相互關係，建築的設計以環境為出發點，建築融合人與環境的關係，同時也重新定義建築的概念。

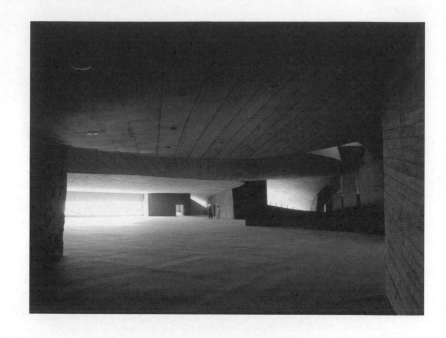

是它們相當巨大，由此，magma 被定義為岩石的再雕塑。岩石群已經完全顛覆了建築固有的形態，甚至建築的主要出入口都已經被隱藏。岩石群的自然肌理極其豐富，看不出任何的人工痕跡，magma 的十三塊岩石猶如自然的隕石，落體的自由形態決定了建築的形制。每一塊「隕石」的形態粗壯厚重卻有所不同，有大小之分和高矮之別，但是共同肩負著同一個巨大石頂的重任。「石頂」的洞穴與十三塊巨石自然相構築，但與這種巨大負重產生的壓迫感完全不同的是：石頂流動的曲線界面下，營造出大型會議和展覽空間深沉靜謐的氛圍。照明、通風等所有功能設施，被嵌入流動的巨大天頂，滿足一切室內照明的功能要求。

　　這時或許會提出疑問，magma 就只是由這十三塊巨石和這一塊石頂組成的嗎？是的，magma 就是「原始」的石群矩陣，是基地上岩石的隆起和堆砌。那麼，建築當中的所有必要的使用功能如何解決？magma 怎樣解決大量流入會議中心的人流問題？magma 怎樣與周邊旅館建築協調或互不干涉？人們需要的並不只是驚人的石頭景觀！

　　magma 的基地處於特內里費島海濱的邊上，由費爾蘭多 · 費尼斯（Fernando Menis）帶領的 AMP 設計團隊建造。旅遊勝地的景點距離基地並不遙遠，遊客的渡假旅館和各項旅遊設施，甚至與 magma 共處一個

基地環境，具備創新性的 AMP 設計團隊，將入口處理為多層次的立體式空間，這是解決場地複雜問題的最佳方案。建築師巧妙地運用建築的高低差，解決了不同功能區域的入口安排，比如城市的主要道路與建築的下沉入口相連接，建築的廣場直接帶領人們進入休息區域，而透過旅館周邊的街區，可以直達建築的二樓，再路過空間交錯的坡道和樓梯可以直接進入會議廳。

換句話說，當立體 magma 的入口與基地複雜多變的地形環境融合後，出入人群空間的處理完美實現了從建築外進入內部的過渡。而當我們進入建築內部，才真正了解到 magma 的各項功能如何在岩石群中被安排：會議中心的功能要求多元化，不同面積的房間要滿足會議、辦公、娛樂、休閒和服務等主要和輔助功能的需求，這些功能面積和空間的基本要求都會成為 magma 建造的難題。面對追求空間的藝術品質與功能限定性條件的矛盾，magma 巧妙地解決了這一難題，「整合」空間的做法有效地梳理了建築形態與功能協調的問題，所有的功能房間被置入十三塊岩石的腹內空間中，出入口則掩藏在岩石背後，甚至在延綿的石頂空間下，我們看不到任何人工處理的房間界限和標記，看到的只是洞穴般的轉彎與自然的肌理。如果我們不仔細地尋找路標，這裡將是一個探險的空間。

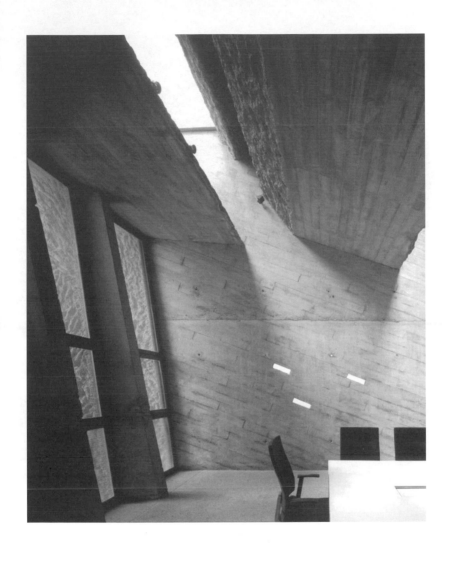

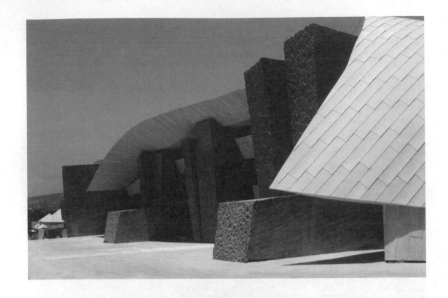

最終，十三塊岩石支撐起洞穴的構造，整個建築的重量壓在十三塊岩石上，岩石之間的場地自然成為自由交通的空間。雖然整棟 magma 建築採用特殊加工的混凝土，而不是真的巨大岩石，但其質感卻與基地岩石如出一轍，因為 magma 的混凝土中摻入了特內里費島獨有的火山岩石灰，促成了建築與環境的協調。

　　整個 magma 清新自然，只有在陽光照射時，我們才會注意到：巨大石頂的「縫隙」會透射出柔和的光線，原來所有的結構都隱藏在石製表面的底下。建築師對於環境的思考，一直以來都是決定建築未來的重要因素，magma 只想展現給人們自然，想改變人們對建築的體驗與認知，想讓人們感受特內里費島的粗獷奔放！

關於 Magma 的其他訊息：

建築基地面積 14141.43 平方公尺，建築面積 20434.44 平方公尺。內部中心禮堂容納三千名觀眾會議，工程造價三千萬歐元。

第二十五渡

〈六百八十一個方案〉——叛叛印象

事件：喬治・龐畢度國家文化藝術中心，

R.皮亞諾（Renzo Piano，義大利，一九三七年生），

R.羅傑斯（Richard Rogers，美國，一九三三年生）。

時間：一九七一至一九七七年。

地點：法國，巴黎。

國際建築的競標、投標是建築界盛事，每次競賽也會在建築界掀起設計趨勢的熱門話題，一九六九年法國現代藝術博物館的競標項目令人矚目，參與競標的高技派建築師 R. 皮亞諾和 R. 羅傑斯從此一舉成名。

　　一九六九年正是西方藝術革新的年代，法國的前任總統喬治・龐畢度（Georges Pompidou）為了紀念戴高樂，要策劃建造一座現代藝術博物館。這棟屬於國家一級大型文化建築的競標項目與國家利益直接相關，項目的啟動非常正式嚴肅。為了公平競爭和促進法國藝術文化交流，政府舉辦了大型的正式招標、投標競賽，共四十九個國家、六百八十一個方案參與競標，盛事空前。經歷了相當長時間的評選討論，最後由皮亞諾和羅傑斯的方案勝出，這意味著將會掀起又一次不可預測的設計風浪。方案的評選並不如想像的那麼順利，龐畢度國家文化藝術中心（以下簡稱龐畢度）並不是第一輪就順利通過的優秀方案，更有資料證實：在中標方案已經確立很久後，直到最後一輪，他們「叛逆性」的方案才被戲劇性地選中。羅傑斯回憶道：「我們當時很年輕，作為三十歲的建築師在文化建築的競標中勝出，自己也覺得驚奇！」而皮亞諾的感言語重深長：「一提『文化』兩個字，我們就開始胃痛，甲方要求建築要代表巴黎文化，但我認為像是要做紀念碑式的建築，這對於我們來說很難。」

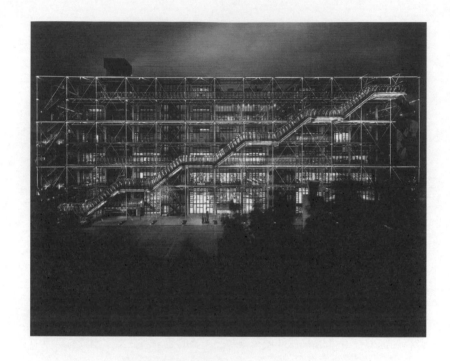

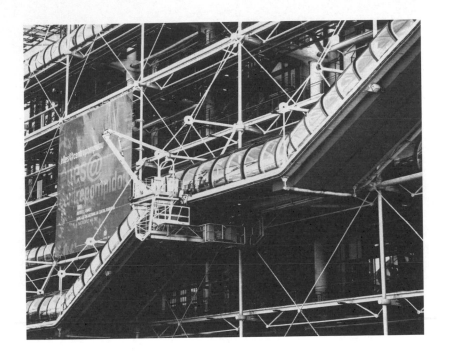

皮亞諾所言，正是龐畢度國家文化藝術中心建設背後，社會發展的新需求。建築位於塞納河右岸的波布街，是巴黎人群匯聚的重要地段，政府規劃出 7,500 平方公尺的地表供競賽基地使用。皮亞諾和羅傑斯對基地概念有獨特的認識，他們認為不單要建一棟房子，還必須要有一個廣場，廣場可以有效聚集人群，這一空間設置與建築主入口直接「碰面」，很顯然是一種對比鮮明的布局方式。在六百八十一個競標方案中，「廣場」概念的介入雖然顯得過於「簡潔」，但很特別，人們對於公共建築的功能需求，已經不能簡單滿足於參觀或者購物，更需要可以交流的場所，公共場所中的社交是全新的生活方式，人們迫切需要可以提供這種全新生活方式的場所，即便是人造的環境。人們曾經形容龐畢度為「巴黎的煉油廠」，甚或是「巴黎工業的曝光劇場」，但當公共場所的社交模式體現出現代文明的特徵時，當人們對生活有了很大改觀時，龐畢度國家文化藝術中心也走在建築文化的前沿，給建築界帶來深遠的影響。

　　整棟建築像一個巨大的工廠，所有建築的「內臟」全都暴露無遺，脫去外衣的建築沒有任何隱藏，曾有很多人認為：古老的巴黎文化不能接受如此沒有內涵、甚至粗魯的巨大鋼鐵管道構成的盒子，如此「瘋狂」的形態也實在令人難以理解。其實，龐畢度驚人姿態，正是皮亞諾和羅傑斯

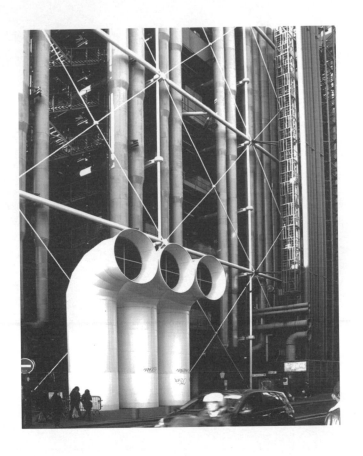

想要倡導的建築新革命開端，在現代建築的發展史中，這是一類「高技派（High-tech）」(注釋1)的最新理念。象徵科技的工業構造成為建築的新形態，一種近似於「暴力」的方式，號召的是高度發達文化層級的宣言，有種叛逆感，但是這樣一個「反向思維」的方式在文化穩步發展的旅程中顯然是一副催化劑，新的建築形態和新的空間形式讓人們的公共行為在建築氛圍積極倡導的場域內碰撞，人們越來越發現新的生活方式創造的未知世界是可以探知的。在漫長的歲月裡，一如既往的生活在悄無聲息中改變，人們真正感受到龐畢度帶來的無限樂趣，此時，人們或許已經忘記了在龐畢度剛剛建成的年代，他們曾對龐畢度意見分歧相當大。

龐畢度中心的骨架全由鋼架支撐，簡潔有力的特製鋼骨結構成為建築的受力體系，輕質的樓板將整棟建築分為均等的六層。建築的支撐結構全部布置在鋼骨之外，包括建築所需的一切設備裝置，從而擴大了建築內部大部分的使用空間，被整合的空間，全部可以自由劃分重新利用，前來策劃場地的合作集團都稱讚場地的高度實用性，而合理的空間劃分正是美術館和博物館最基本的設計要求(注釋2)。至於龐畢度的建築外觀，當內部空間被整合的同時，所有建築「工業垃圾」全部清除於建築之外，堆砌成為龐畢度誇張的外部形態，在人們的意識中，這些「附屬設備」都很醜陋，

注釋1：高技派是現代建築風格的一類，形成於一九五〇年代後期，為了展現當代工業技術的成就，建築遵循「機械的美感」，建築構造和設備的誇張外露成為張力的表現。高技派的代表人物有 R・皮亞諾、R・羅傑斯、諾曼・福斯特等人，高技派典型的建築代表作，有法國巴黎龐畢度國家藝術與文化中心、柏林國會大廈、香港中國銀行、西班牙瓦倫西亞會議中心等。

注釋 2：龐畢度國家文化藝術中心，具備現代美術館和文化中心的一切功能，十萬平方公尺的建築面積包含現代美術館展覽場地、公共圖書館、工業美術設計中心、音樂與音響研究中心以及大型停車場等。龐畢度國家文化藝術中心每天至少接待一萬名遊客。對於文化中心自身來說，這是政府為大眾提供體驗現代生活的公共社交場所；而對於大眾來說，這裡是人們考察現代生活的訊息集市，因為這裡的空間夠大、展示的內容夠豐富，人們可以在這裡體驗到最前沿的現代文化與藝術氛圍。

建築師卻把它們安排到了最顯眼的地方。建築的西側為主要入口，東側也相鄰主要的街區，所有的設備管道都「裝飾」於建築的臨街立面，不僅如此，管道還被漆以不同的色彩藉以區分各自不同的功能，綠色的為給排水管道、紅色的為運輸設備、黃色的為電氣設施，而藍色的為空調系統，但是大部分的參觀者並不能馬上明確彩色管道的用意。龐畢度外觀的「訊息誘導」本身就是「建築策略」的陷阱，當我們被色彩迷惑後，當我們從五彩繽紛的圓滑管道前嬉戲而過時，視覺的愉悅會讓我們更喜愛它的活潑，而不是工業機械帶來的粗獷。

其實，人們早在二十年前龐畢度建成的那天就已經欣然接受它了，越來越多的年輕人聚集在建築西側外的空曠廣場上嬉戲遊樂，這是在巴黎中心地段少有的休閒廣場。廣場內車輛被禁止通行以確保市民不被干擾，廣場的周圍井然有序，帶有坡度空間意向的廣場布道將人們指引向建築的入口。入口處的電扶梯將遊客們載至建築各層，玻璃電梯外掛於建築的表面，建築通廊空間的後移是為了營造「街區」的氛圍。建築表面含蓄地退讓留下了過渡的空間，人們駐足在此，視線卻停留在玻璃表面外廣場的新鮮事物上，當玻璃扶梯將我們帶往龐畢度的最高層，我們可以借助當時最先進的旅遊觀光媒介，眺望美麗繁華的巴黎市區。

把視野拉到夠遠的地方，龐畢度真的很龐大，猶如巨大的機器俯臥於巴黎古老的市區中間。「這棟建築談不上優雅，但絕無僅有」，這是皮亞諾最後對於龐畢度的評價。

　　無疑，龐畢度的存在是一個奇蹟，二十年前它震驚了整個巴黎，也震驚了世界，如今，人們不會在乎從艾菲爾鐵塔步行走到龐畢度的辛苦，因為這個巴黎「紀念碑式」的象徵比艾菲爾鐵塔更值得一看！

　　創造有時不需要考慮後果，尊重直覺就會有動力。在建築的領域裡，創造更難，需要經驗，更需要勇氣，可無論結果怎樣，歷史終究會給予真實的評價。

第二十六渡

〈六十噸負重〉——永恆的家族企業

事件：莊臣總部，法蘭克·洛伊·萊特（Frank Lloyd Wright，美國，一八六七至一九五九年）。

時間：一九三六至一九三八年。

地點：美國，密西根湖。

莊臣（舊譯為詹森）公司總部的大門入口招牌標識有「Johnson a family company」的字樣。如同英文的字面意思，莊臣總部已經成為詹森家族的象徵，長久以來整個家族都以此為榮。生活和工作在這棟建築中的人被視為詹森家族的一分子，快樂而溫馨，並與公司結下深厚的緣分。建築營造的氛圍為公司大力樹立了企業形象，建築的品質也不僅僅體現企業的雄厚實力，而在於成功的建築形象背後帶來的社會效應不可預測。

一九二八年春天，建築師法蘭克・洛伊・萊特和總部大樓的擁有者詹森家族，迎來了公司總部大樓一期的落成，總部大樓完全超乎人們的想像，「它實在是太美了，因為它像汽車、輪船和飛機一樣新奇。」（注釋 1）這棟超乎完美的建築，看上去有些「比例失調」的低矮，但匍匐於地表上的建築形態，自然勾勒出第二條平緩的地平線，整個建築看上去沉穩靜寂。大樓沒有明顯的入口，只有延綿不斷的紅磚牆延續至建築外輪廓的邊緣，萊特對莊臣解釋道：「建築如果足夠耀眼，正門就沒有必要了！」於是，大樓的正門隱藏在半室外的空間圍合區域內，如果我們悉心感受環境，很快就能找到已融入景觀中的建築入口，在入口的另一邊是萊特獨特的設計。

萊特將車輛道路劃入建築設計的一部分，車輛緩緩開進建築內，穿梭

注釋 1：人們對於總部大樓的評價引自《世界建築》，北京建築工業出版社。

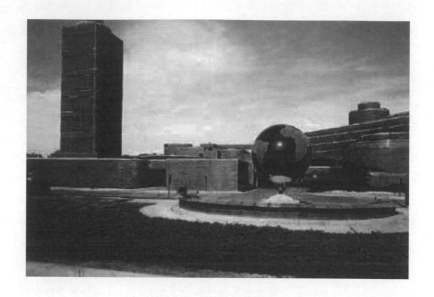

於低矮的石林柱支撐的巨大空間，直至劃定的停車區域，那裡也是員工和訪客進入建築內的前奏。當我們穿行過安靜的門衛前廳時，便進入建築的核心，一組柔滑線條的磚粉色格調，讓人感受到溫馨。極其現代感的建築內部沒有牆壁和隔間，只有嘗試成功的六十根「吸盤式」柱子（注釋2）整齊林立在大堂空間，柱腳下整齊擺放著兩百名員工的辦公桌，一個類似於廣場的聚斂空間取代了傳統辦公空間。無論從空間的上到下，從圍合到開敞，空間的主角都是「柱林」，高聳的柱子讓人心情豁達，柱子圓滑的表面肌理讓人流暢舒適。而管理階層的辦公室與員工的辦公空間有所不同，在柱林範圍的邊緣搭建起二樓的平台，辦公室就設置在這，公司主人，詹森的桌子也在其中，微妙的制約關係，由管理階層從平台望向一樓員工的交錯視線構成，那也是相對視線交流的平等空間。

當咖啡、酒吧、講堂和電影放映廳不斷增設，並提供員工可以休憩討論的空間平台時，莊臣總部建立起最早的「員工之家」模式。辦公區域內柱子林高聳入天頂，每一根柱子都頂著圓盤式的頂蓋，整齊排列在一起，柱林的天頂與四周圍合的牆體分離。獨特的天光設計（注釋3）配合柱林，營造出原始森林的感覺，隔音、隔熱的中空玻璃管水平排列，填充了預留玻璃窗的部位，陽光從柱頂整齊排列的玻璃管縫隙照進，停留在每一個辦公

注釋2：在距離芝加哥大約 200 公里，密西根湖畔的一處工地上，萊特還是一如既往地在建築基地上巡查，一根高 6.5 公尺，從柱頂到柱基由粗到細變化的「吸盤式」柱子矗立在建築基礎上，柱子的最底部，也就是柱子最細的部位，只有直徑二十二公分的圓形構造，柱子的周圍也沒有任何輔助支撐物，萊特審視著這支誇張造型的柱子若有所思，當他命令工人將柱子頂端的水泥重物逐級增添至十二噸時，柱子已經支撐起超乎想像的重量，工人驚呆了，誰也不敢再靠近柱子一步，因為柱子纖細的底部造型讓柱子看起來隨時會倒塌！

其實在建設施工前，萊特就已經受到政府當局的調查。當時的建築法規相當嚴格，還沒有人敢嘗試誇張造型的建築支撐結構，由於直接關係到建築的安全問題，因此

官員們針對柱子的支撐問題也向萊特提出質疑，他們認為這樣的結構實在讓人感到很不安，並要求萊特務必在圖紙上修改，但是施工已經開始，資金也投入了不少，萊特並沒有理會官員們的要求，十分堅定地要求工人測量柱子的承重極限。顯而易見，沒有人願意向這根「搖搖欲墜」的柱子挑戰，他們甚至害怕不小心碰觸它而引起倒塌。

事實上，萊特的試驗相當成功，「吸盤式」柱子完全可以輕鬆承載六十噸的重量！柱子的內側是網狀編織的鋼筋，這樣縝密的骨架足以彌補柱子外表的「纖細柔弱」，同時也表明當時建築施工已具備較先進的技術水準。測試成功了，建築如期進行，三年後終於圓滿竣工，儘管整體預算比原來超出了四倍，可在與詹森多回合的較量

桌上。儘管辦公大廳無法讓員工看到戶外的景觀，但是溫和灑落的陽光足以讓他們感受總部大樓的親切自然。在 3,000 平方公尺的辦公大廳工作，他們的工作效率奇蹟般的提升。

總部大樓沒有受到地震的影響，歸功於萊特對於建築抗震性的考慮，柱子的特殊形狀也與這個因素有關。在建築結構的關鍵受力部位，柱子經過加固，除了柱子內部網狀結構的編織鋼筋外，柱子中心也疏通著建築所需的各種線路，這是非常現代化的設計手法。返回建築的整體來看，按照建築師描述，莊臣總部大樓具備強大的生命力，正在呼吸。

莊臣總部大樓建成後得到了人們一致好評，但是萊特在大樓建設的過程相當痛苦。政府官員的一輪輪視察、建築法規的不斷約束、財政資金一度緊繃，加之各個施工專業的配合，都讓萊特頭痛不已，建築事業的艱難體現在與行業的配合度。我們很敬佩這位執著的建築師，成功塑造了一個企業的經營形象，萊特也感到欣慰，直到現在，這棟建築還是被人們視為是獨一無二的奇景。

中，甲方還是向這棟建築妥協！

注釋 3：總部大樓的天窗設計配合柱林更顯獨具特色。天台的採光不是常見的玻璃窗，沒有窗框，只有特殊加工的玻璃管。因為中空，所以尺度自由的玻璃管排列數量可以調整，換句話說，「玻璃天窗」的尺寸完全是根據使用空間的大小、高低、寬窄來調節，玻璃管的厚度和長度在轉彎處圓滑地延伸，營造不同光感的空間質感。密集的玻璃管水平肌理也將窗外景色模糊化，無論是人還是車都變成虛幻流動的影像，如果說柱子是樹木，那這變幻莫測的玻璃管就成為森林中的潺潺流水了。

關於莊臣總部大樓擴建：

　莊臣公司總部建成五年後，公司決定擴建。詹森再次邀請了法蘭克‧洛伊‧萊特，建築師萊特在接任莊臣總部二期擴建項目時，已經是七十歲的老人了。萊特一向執著於自己的建築事業，一九三六年的一天早上，萊特拜見了政府的年輕官員，希望他允許自己規劃莊臣公司的新樓，但當他提議將公司大樓建成遠離喧囂的綠地建築時，卻遭到了拒絕。於是在新一輪的方案討論會上，萊特耐心地講解建築規劃的緣由，詳細分析現有狀況的各種利弊關係，以及規劃建築未來的廣闊前景。他的努力終於說服了公司總部的主人詹森，詹森接受了他的提議。詹森回憶道：「經過激烈的爭論後，我認為他是個具有異常熱情的人。」這次，萊特建議增建一座小

A great architect is not made by way of a brain
nearly so much as he is made by way of a cultivated,
enriched heart.

思維敏捷的大腦並不能成就一位偉大的建築師，
而在於擁有一顆豐富而敏感的心。

——法蘭克 • 洛伊 • 萊特

塔，因為塔的形狀高挑，可以樹立標誌性建築，像樹木結構一樣、50 公尺高的塔樓，由混凝土的建築核心支撐整個建築的重量，一樣沒有明顯的入口，但塔內功能明確，是技術人員進行科學驗證的場地。塔的外形是幾何方形，但轉角處圓滑，同樣以玻璃管取代窗戶，塔的內核是幾何圓形，中間設有電梯。

早在總部大樓擴建時，莊臣公司就已經成為具備雄厚實力的跨國企業，莊臣公司的總部大樓設計伴隨著公司的成長，大樓的每一處氣息都已經與詹森家族的傳承緊密地聯繫，而這個傳承還會延續不斷，大樓真正擁有了不朽的生命力。

第二十七渡

〈一百年溫泉瑤池〉——森林沐浴

事件：「石的溫泉」，彼得・卒姆托（Peter Zumthor，瑞士，一九四三年生）。

時間：一九九三至一九九六年。

地點：瑞士。

與西班牙特內里費島的 magma 相比，瑞士山野間的「石的溫泉」雖不是完全意義上的地景建築，但是建築與環境卻相輔相成，以至於人們把這裡當成與自然對話的聖地。建築物沒有嚴格的功能區分，連通的每一部分空間都可被視為山野溫泉的自然設施，人們在自然與建築物的融合體中沐浴、休憩，不夾雜任何干擾。

瑞士是一個美麗的國家，有著連綿山巒和蔥鬱植被，在一個山谷間，其中的一眼溫泉早在十九世紀就被開發了；但是直到今天，開發商突然意識到這眼溫泉會創造更高的價值，人們可以更加依賴、尊重自然。一九八六年，開發商實施了具體的溫泉開發計劃，投資人計劃在溫泉附近建設休閒渡假的溫泉旅館，對於項目的實施沒有任何額外要求，只希望溫泉旅館可以建在溫泉泉眼上方，並且不會破壞原有的水系。項目的原條件非常合理，開發商的條件涉及建築與基地的關係，也直接關係到人為建築與自然的矛盾關係（注釋1）。優越的基地條件，激發了建築師彼得 · 卒姆托源源不斷的創作靈感，而作為一名敬業的建築師，他也不會甘於平庸的設計方案。

接手這個項目之後，卒姆托腦海中閃現的第一個概念方案就是「面對溫泉的建築」，後來卒姆托將建築取名為「石的溫泉」。既然建築的主要功能是泡溫泉，建築實體就一定要遵從地形建造，並且使泉眼置於建築的中

注釋1：對於建築項目來說，環境是第一位，一棟建築如果具備了理想的基地環境，這相對於項目的前期是極其優越性的條件；然而，基地環境也只是其中一方面，決定建築未來的限定性因素還有很多，項目的社會背景、甲方的意願、項目的投入資金等，都是順利完成一個建築項目的必要條件。在整個項目的實施過程中，任何一方面因素的小變動都會產生極大的影響，所以一個建築項目的順利竣工，過程非常艱辛。建築的藝術是事件本身的行為，也是各個社會複雜因素集結融合的藝術。

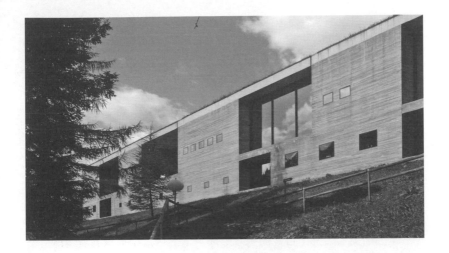

心。圍合的蓄水設施為溫泉劃定了範圍，並「生長」成為遮風避雨的半室內牆體，將人與自然「暫時」合攏，卒姆托希望人與自然共融。於是，建築頂與山體草坡齊平，建築往地下生長，直到與下一級的山體坡度標高接合。整個建築完全生長在山腰上，溫泉池沒有入口，遊客只有穿過客房連接溫泉的「內部通道」才能到達沐浴池，是通往溫泉池的唯一途徑。通道並不黑暗，迎著洞穴般幽暗的光線，我們可以發現通道兩側設有房間，提供人們在進入溫泉池前更衣、清水淋浴和休息。神祕入口的空間過渡，輕易地將建築的功能轉化為遊戲場景，使人們在通道內就開始嚮往出口的世界，期盼那裡是一片世外桃源！

走過通道，溫泉沐浴池的基本形態為十五塊造型抽象的屋頂構造圍合體，它們形態各異，每一個屋頂下都有支撐屋頂重量的承重牆體，十五塊混凝土構造的建築按照平面迷宮線路的規律排列，並構築成各種尺寸的圍合空間，室內外的池子就座落在十五塊屋頂下。露天的溫泉建築內，任何人工的痕跡都以尊重自然為先，建築牆體的做法也與山洞中巨大石塊的洞頂構造相同。由於某種地殼運動，屋頂石塊錯落搭接，形成了天然的縫隙，光線從十五塊屋頂的縫隙中透射進來，掃過當地山體的片麻岩，在片麻岩肌理的閃爍著層疊光效，那是浴池的牆壁。片麻岩被設計為可變化尺

寸的多種模板，並加工成貼面石材，兩公分厚度的片麻岩疊加，整齊地排列在一起，岩石的色彩並不完全統一，但經過組合排列後呈現出如同山體被剖切後的自然切痕，如果身體不經意觸碰到，被岩體過濾的水溫能讓石材不那麼冰涼。

「石的溫泉」是開放也是私密的，火浴、冰浴和花瓣浴池不是單純的半私密空間，人們享受的也不只是溫泉。我們用身體去感受，呼吸到的是自然的氣息，我們的血液因為 42℃ 的火浴而加快循環，建築因為融合自然也可以「呼吸」。整個建築每天可以容納一百五十人泡溫泉，而這些人成為建築「呼吸」的加速因子，建築也有身體，當我們的身體與它的身體接觸時，一切都變得和諧……

我們來到池外的休憩平台上，那裡有看座，我們是觀眾，遠處蔥鬱的山林才是主角。夜幕漸漸降臨，「石的溫泉」也變得平靜，嘆息留戀的人們還未曾離去，人們不由自主地停留在花瓣浴的角落裡，屏住呼吸，像是要聆聽什麼，聽水的聲音、石頭的聲音還是建築的呼吸聲，抑或是聽自然的聲音？

「石的溫泉」實現了我想要將建築元素與自然結合的設想，人們作為行為的主體可以在環境中尋找靜謐、尋找自己的空間，「石的溫泉」能夠給予人們這樣的場所和氛圍，人們感受建築的世界，建築也將人們與自然完美地結合在一起，我們完全願意融入這裡。

——彼得 · 卒姆托

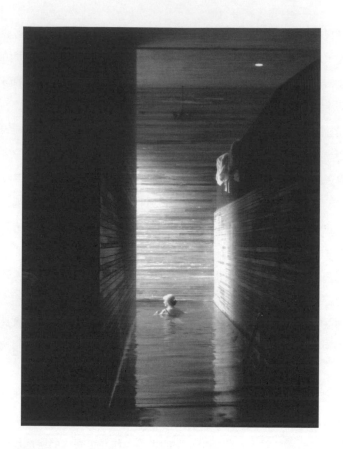

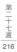

第二十八渡

〈一百三十年歌劇魅影〉──地下河

事件：巴黎歌劇院，查爾斯‧加尼葉（Charles Garnier，法國，一八二五至一八八八年）。

時間：一八六〇至一八七五年。

地點：法國，巴黎。

—— ○○四年，由喬伊 · 舒馬克導演的《歌劇魅影》(注釋1)上映，卡
—— 斯頓 · 勒胡（Gaston Leroux，一八六八至一九二七年）的原著
小說被搬上銀幕，淒美的愛情故事背後，奢華的巴黎歌劇院瀰漫著幽怨
的悲傷，還記得劇中那個幽長昏暗、詭譎神祕的地下暗河吧？《歌劇魅
影》的離奇情節正是在「地下河」展開。巴黎歌劇院有很多故事可以講，
因為除此之外，任何一棟建築都不曾擁有六公尺深、容積 130663.55 立
方公尺的巨大蓄水池！

　　奢靡的十七世紀，義大利歌劇盛行，法國宮廷貴族也追隨這一流
行。巴黎歌劇院的前身皇家歌劇院，是當時最負盛名的貴族聚集場所。
一七六三年，一場大火摧毀了歌劇院；一百多年後，一八七五年，新的巴
黎歌劇院終於建成。一八七○年普法戰爭時，歌劇院的重建被迫停工，還
未建成的歌劇院成為軍隊臨時的駐紮地，大部分空間被用來儲存軍用物
資，此時，歌劇院也曾成為群眾的發洩對象而被投擲墨水瓶。戰亂之後，
劇院終於重新開工，經歷五年的建造時間，一八七五年才得以竣工，歌劇
院的耗資驚人，竟超過四千八百萬法郎。

　　建成後的巴黎歌劇院占據很重要的基地位置，建築師查爾斯 · 加尼葉
雖然曾為菱形基地的局限性條件感到頭痛，但最終還是將外表最奢華的巴
黎歌劇院推上了建築舞台劇的中央。這個具有巴黎象徵的明星建築物，就
傲立於街區兩條主幹道視線的盡頭，位於羅浮宮和杜樂麗宮之間。歌劇院
的布局很正統，入口大廳、大台階、豪華的休息長廊、舞台、觀眾席、後
台、技術和設備管理間都各具所能，井然有序，整棟建築有七層樓高，因
為加尼葉並不希望歌劇院被其他建築遮擋。

注釋 1：《歌劇魅影》（*The Phantom of the Opera*）改編自卡斯頓 · 勒胡（Gaston Leroux，一八六八至一九二七年）的原著小說，一九八六年以音樂劇的形式首演成功，二〇〇四年又以電影的形式重新演繹淒美愛情故事，都是以巴黎歌劇院神祕的地下河為線索展開，情節扣人心弦。

加尼葉尤其重視建築的外觀形象，以至於這棟建築不僅汲取了經典的羅馬柱形，還擁有巴洛克的繁複。加尼葉希望歌劇院能夠被妝點成聚焦人們眼球的標誌性建築，關於這一點，不得不說他成功做到了。具有金色阿波羅豎琴造型的避雷針，占據建築的最高點，造型奇特的圓頂棚和巨大的雙坡斜屋頂，組合成反傳統的做法，而巨大的圓頂下是可以容納兩千多人的座席。巴黎歌劇院擁有全世界最大的舞台（注釋2），圓頂的構造採用了先進的鐵骨架技術，極具現代感，可是加尼葉寧願冒著火災的風險，也要堅持將鐵骨架包設金箔和花邊，因為他不喜歡粗陋的骨架暴露在外。

歌劇大堂金光燦爛，富麗堂皇，只待貴族湧進，歌劇舞台很深遠，是為了滿足各種劇目的景緻要求。可是，我們永遠都無法想像舞台深處的神祕空間到底發生過什麼，那是人們常說的舞台窺視空間，是極具「戲劇性」的場所。熱衷於窺視女演員的遊戲，盛行了很長一段時間，政客將歌劇院視為特殊的場所，窺視、挑選適合的女演員是遊戲的重要環節。這個空間很隱蔽，有時空間牆壁的窗打開時，卻是封堵的磚牆！但與歌劇院還藏有六英里長的地下暗道、兩千五百三十一個門和七千五百九十三把鑰匙這些驚人的事實相比，已經不足為奇；然而，多年後這個神祕的空間不知為何竟被迫拆除。

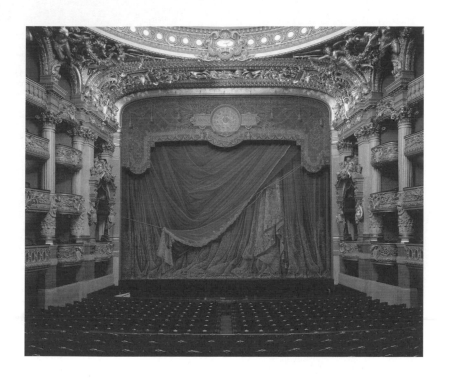

注釋 2：巴黎劇院的舞台在全世界首屈一指。劇場前廳氣派豪華，面積甚至大於觀眾席，主台寬 30 多公尺，加上舞台後附台空間進深達 40 多公尺，觀眾坐席大廳呈現為半圍合空間，設有多層柱廊式包廂。整個劇場長 170 公尺，寬 100 公尺，加之排練廳和舞廳等附屬功能空間，總面積達 12220 坪，室內裝修風格採用傳統義大利樣式，可容納兩千一百五十六個座位，其規模和豪華程度在世界上絕無僅有。

歌劇院的地下空間複雜迂迴，宛若迷宮。舞台下方 15 公尺的深度，聚集了舞台需要的所有道具裝置，齒輪操縱可旋轉的大型設備，如機械工廠般繁忙，而所有道具空間的下一層，將觸及建築的地基部分，那裡有一條「地下河」，也是歌劇院最神祕的區域。根據歌劇院當時建造的情況，建築在初挖地基的時候碰到了地下水，水勢蔓延成了水渠，而聰明的加尼葉巧妙地利用了水壓，將地下水匯流，並在周邊修建了建築的基礎，並建造了一個很大的蓄水池，池壁採用堅固的雙層防水技術，使之更加牢固；但是，每隔八到十年，工程師就要將水抽乾，再換上乾淨的水，才能確保蓄水池不會散發味道。

為什麼卡斯頓‧勒胡要把小說的主要情節，安排在這神祕的「地下河」？讓我們回到歌劇院的入口大廳：這裡奢華到讓人不敢駐足，優美的螺旋曲線將大台階優雅地升高，璀璨閃耀的裝飾讓我們的視覺模糊，以至於無法分辨事物的輪廓──這是通往巴黎歌劇院所有故事的必經之路。卡斯頓‧勒胡一定想要在浮華矇蔽人們雙眼的背後，講述最淒美、最悲哀的愛情故事，才能形成鮮明的對照，而這強烈的空間場域對比，也正是故事情節轉變的情境暗示。

查爾斯‧加尼葉夢想能夠在自己設計的巴黎歌劇院舞台上演出，其實這個夢早已經成為現實。在歷經十五年坎坷的建造後，加尼葉已經上演了最為精彩的歷史劇目──巴黎歌劇院的建成，這個擁有 11,237 平方公尺的龐大建築已經成為驚世之作。

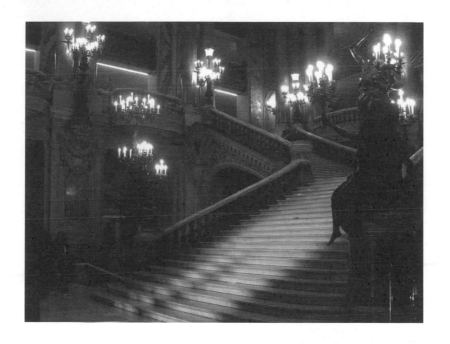

有人證實，歌劇院內所有裝飾都是加尼葉一人設計完成，一棟建築花費了他十五年的心血，最後也為他換來同等價值的榮譽和地位。如果說歌劇院每天上演的都是經典劇目，那麼巴黎歌劇院將永遠是世界建築舞台的經典劇目，不只是因為它已經成為目前最具代表性的歌劇院，而是因為它散發著永恆的神祕。

關於巴黎歌劇院項目的競標：

巴黎歌劇院是透過公平競標的方式進行，當時有一百七十一件作品參與競標。參選作品都是匿名，但是標底附有競標號碼和作品名稱，其中有一件提名為《如果你嚮往的話，就請快點進來吧》的作品勝出，這就是當時默默無聞的建築師查爾斯 · 加尼葉的競標方案

第二十九渡

〈抗八級地震〉——漂移的海帶

事件：仙台媒體中心，伊東豐雄（Toyo Ito，日本，一九四一年生）。

時間：二〇〇一年。

地點：日本，仙台。

東方對建築有獨特的解讀，日本建築師也對建築有獨到的見解。不知是被什麼力量驅使，總是會把目光投向日本的建築和日本建築師的作品中，從日本古老的「數寄屋造」(注釋1)，到日本現代建築與西方建築融合的表達方式。

　　妹島和世(注釋2)的老師伊東豐雄，對於建築的見解自成一家，他將建築視為人與自然連繫的重要媒介，認為建築會使人的行為與自然的關係更加協調。我們常常會驚嘆眼前宏偉的建築實體，卻無法想像它是如何誕生，也不會深入思考它存在的意義，伊東豐雄則會讓建築帶來更多反思。仙台媒體中心，是能使我們深入思考的建築作品，伊東豐雄不僅僅將其定義為閱讀休憩的場所，同時賦予它更多的意義。

　　二〇〇一年，仙台這個擁有一百萬人口的日本小城市，計劃建設新時代的多媒體圖書館，因為市民希望可以透過圖書和網路訊息整合文化資源，從而提升整個城市的訊息現代化進程。圖書館項目的實施具有極大的挑戰性，五十四歲的日本知名建築師伊東豐雄（以下簡稱伊東）的方案，最終在眾多競標項目中勝出。伊東說：「建築概念的靈感來源於海帶，我想讓建築的各部位都能夠流暢。」

　　正如他的描述，「流暢」在仙台媒體中心完全表現為「透明」的理念，建築的支撐結構簡要歸結為十三條漂浮的「海帶」狀織網構造物，垂直穿結七層樓水平方向的樓板，七層 2,500 平方公尺單層面積疊加的「層級」建築，毫不猶豫地裸露「皮膚」與「血管」，建築玻璃幕牆的表面，也毫不遮掩建築內的行為；如果我們再仔細分析，還可以清晰觀察到建築的結構與傳統的「梁柱樓板結構」(注釋3)有所不同，仙台媒體中心的支撐結構柱，已經由編織的網狀柱取代。

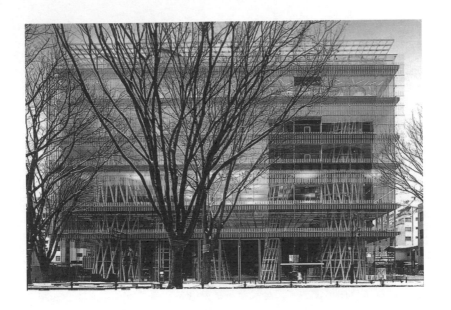

注釋 1：數寄屋造是典型的日本建築樣式，是運用茶室建築手法建造的日本田園式住宅，常用「數寄」分割空間，講究實用，慣於將木質構件塗刷成黝黑色，並在障壁上描繪水墨畫，意境古樸高雅。

注釋 2：妹島和世，日本建築師，她的建築輕盈飄逸，細膩中蘊含著東方理性色彩的日本現代文化，而對於她建築作品影響最大的人正是她的老師伊東豐雄。

鑒於抗震設計在日本被高度重視，伊東曾多次測試建築的抗震級別，並以電腦模擬建築在最大震度時的破壞狀態，十三條海帶與夾持在不同高度的各個樓層一起搖晃，在最大震度時，整個建築搖晃的頻率也達到最高，就像是海底生物隨著洋流擺動。測試結果令伊東十分滿意，建築完全沒有倒塌，海帶的網狀支撐結構讓建築有了不同的姿態，鋼結構是它們的原型，它們在建築整體平面被自由布局，承擔重力，一直延伸至屋頂。其中有幾株直徑較粗壯的「海底」群，被安排為人流和物流的運輸，電梯設備、管道設備都被安置在透明的「海帶」垂直交通井內。人們的行為路線與網狀結構，一起從一樓「攀岩」到頂層界面，繩結狀鋼柱網搭接成的「生物體」結構，將我們的視線盤繞到高空，呈現出有機的姿態。

我們搭乘海帶柱體內的電梯抵達建築各「層級」界面，空間開始流動。二樓圖書櫃自由地擺放，以至於孩子把這裡當成是樂園而不必擔心迷路；標誌物的視線也不會被遮擋，因為不同形態的海帶柱已經成為各層空間的標誌。三樓和四樓是綜合圖書館的空間，五樓的空間為市民提供展覽藝廊，展覽空間內根據功能需要，安裝了可移動展牆。六樓和七樓的空間會帶來一些疑惑，那是員工的工作場所和多媒體視聽區。員工區分為工作區和休閒區，這裡沒有牆，也沒有絕對意義上的門，只有半透明的布簾軟隔

第二十九度

228

注釋 3：根據建築大師勒 · 柯比意提出的「多米諾系統」（Domino System，即建築由柱和地板搭接組成，上下樓層由樓梯連接，這是現代建築構成的基本要素），現代建築大部分採用此建築構成形式，無論公共建築還是住宅，大部分都由框架結構的梁柱組成。

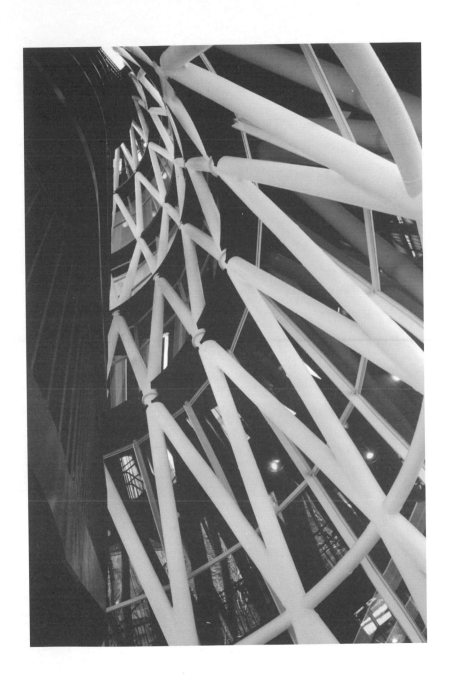

間和風颳過布簾掀起的縫隙。軟隔間的設計顯然在人的心理產生微妙的影響,嚴肅轉為輕鬆,伊東對於空間試驗性的處理手法,改變了員工們的工作狀態,成效出乎意料。

包圍在海帶柱體和金屬樓板外圍的巨大玻璃幕牆,吸附在建築表面的結構體上,並隨著光線變化呈現出不同色彩,像會呼吸一樣。建築的另外一面,是遮陽板和網狀肌理的遮陽表面,遮陽系統對於光量的攝取,會根據室內不同的功能需求有所調節。城市空間的交流場域被濃縮在仙台媒體中心的一樓大廳中,可開啟的巨大玻璃折疊門將大樓與外界模糊,城市、景觀、現實與非現實,在這個空間裡被完全模糊。大廳內有全天開放的咖啡廳,人們可以在這裡坐上一整天,品著咖啡,重新眺望窗外日本傳統老街區,古老和傳統被鑲嵌在仙台的玻璃幕鏡框中,放置在視線的平行方向,時刻喚起回憶。而當我們走出玻璃房子,現實又近在咫尺,玻璃建築變為虛無,而退居為街區的一面反光鏡。

建築有了新鮮血液,呈現出更為多元和有機的形態,建築漸漸趨同於未來和自然,仙台媒體中心還在探索階段,伊東也在繼續思考建築與自然的關係,這是仙台媒體中心與眾不同的原因。

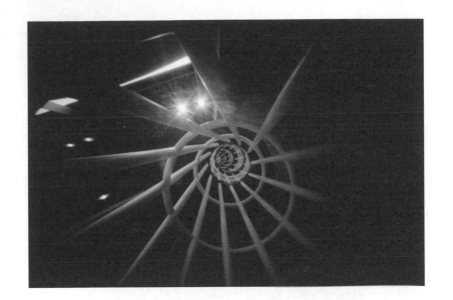

關於推薦幾本伊東豐雄的著作：

一九八九年「風之變樣體」，青土社 .

一九九七年 2GMonographToyoIto，GG，DtitorialGustavoGfli（西班牙）.

二〇〇〇年《透層建築》，青土社 .

二〇〇一年 Monograph「ToyoIto」，Electa architecture（義大利）.

二〇〇三年 PLOT，ADA EDITA Tokyo.

空間當中有某種能量，並不沉默的時間，可能會慢慢蓄積情感。當時間和情感開始流逝，空間就成為現實與非現實轉化的瞬間，能夠感知這股能量，也就是一種藝術行為。

第三十渡

〈一萬顆釘〉—— 優雅地帶

事件：維也納郵政儲蓄銀行，奧托‧華格納（Otto Koloman Wagner，奧地利，一八四一至一九一八年）。

時間：一九○四至一九○六年。

地點：奧地利，維也納。

如果用「優雅」形容建築，似乎會產生不同的語境。一九〇三到一九〇六年，維也納郵政儲蓄銀行竣工，這棟「優雅」的建築由受人尊敬的建築師奧托・華格納設計建造。華格納善於設計新文藝復興時期的建築樣式，多數象徵帝國榮耀的紀念性建築都是他的作品。作為一名出色的建築師，他不墨守成規，而展望未來，渴望用自己的方式重新塑造建築藝術——這是他的智慧。在十九世紀末期，華格納改變了他一貫的風格，把興趣投向現代設計，嘗試將「現代」這個詞理解為著重追求功能性設計。於是他捨棄了帝國建築的貼金粉飾，而採用了簡潔的處理手法——這在華格納看來頗為「收斂和優雅」。

維也納郵政儲蓄銀行，是新興現代都市產生的新功能建築，不僅僅被定義為資本家的儲蓄地，也歸屬於民眾。奧地利有帝國象徵的輝煌建築，從街道上成排密集的傳統建築立面就可見一斑。威嚴的市政廳、奢華的歌劇院還有氣派的大學城，標誌著繁華帝國城市的崛起。然而，華格納認為它們有些落伍，他想要建造新式建築、想要改變現狀，也想要改變人們觀念，維也納郵政儲蓄銀行也藉此成為華格納「改革」下的第一步棋子。

建築正門雖然面對著主要的街道，可是在入口的方向卻看不到建築全貌，因為銀行的主要入口與左右兩棟舊式的老建築並立，三棟建築的位置

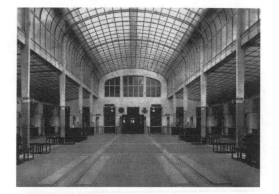

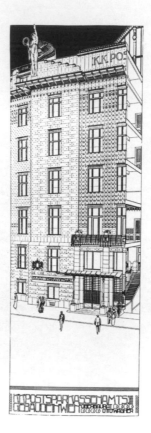

關係有些特別。華格納最初想要擴建全新外觀的建築樣式，但最終他還是以整體環境為重，在基地紅線範圍內設計了一個小型廣場。廣場的過渡空間首先協調了新老建築並存的尷尬關係，我們能夠看到：建築全貌演變成流通的廣場，傳統與現代並置，建築整體的室外關係，主要處理入口功能的問題，而不是解決大門應該如何豪華裝飾的問題！

穿過廣場再走近些，就會突然發現，維也納郵政儲蓄銀行的牆面非常怪異：釘滿一萬顆「釘子」波浪起伏的石材牆面，讓儲蓄銀行看起來非常與眾不同。文藝復興宮牆上的石頭雕刻不見了，取而代之的是「不真實」的表面，建築的立面發生了什麼事？

原來，華格納改變了建築牆面的裝飾手法，牆壁不再是石材，而是磚砌。磚牆的表面鋪設厚度較薄的大理石裝飾板，裝飾板上附有排列密集的「釘子」，裝飾板的曲線造型也打破了傳統帝王建築的風格，卻保留了傳統裝飾做法中弧線的優雅。這在當時復古雕塑的建築立面風格中是顛覆性的做法；當然，社會輿論和冷嘲熱諷也隨之而來。

維也納郵政儲蓄銀行的立面做法極具獨創性，華格納的創造力難以預見。當我們進入大廳，雖然一樣人車分流，但不同的是：箔金覆蓋的裝飾圖案大門，被簡潔造型的金屬門替代，而空間上還是保持高聳。儀式般地

穿過三層內門，我們步入巴西利亞式（注釋1）的優雅大廳，這是一個以現代設計理念的大廳，雙層採光讓室內照明更科學，同時也兼具銀行圍合形態建築的中庭，陽光可以直接從天窗照進，而不會覺得過於刺目。大廳的重點，主要聚集在突出功能性的支撐結構，樹枝型的鐵構架成為支撐屋頂的主要骨架，鐵構架直通往最外層的玻璃頂，金屬詼諧的質感配合微微褪色的玻璃介質，支撐硬朗輪廓的邊緣，猶如畫面中溫潤的灰色暈染一切，大廳也變得柔和起來。

　　維也納郵政儲蓄銀行表現為工業現代化的設計風格，建築一到八樓都為辦公區，現代城市的一面在這裡無所隱藏，辦公空間沒有隔牆，窗戶夠大而且光線充沛，這裡的氛圍已經與現代化都市的辦公空間毫無區別，辦公區走廊安靜肅穆，高明度的色調讓人們感到輕鬆舒適。在通道樓梯的轉彎處，可以看到鋁質的防磨構件，這是華格納在這棟大樓裡經常使用的材料，因為奧地利當時盛產鋁礦，華格納又很善於以新材料應用在建築裝飾，於是鋁礦很快成為華格納首先拿來嘗試的裝飾材料，並且華格納認為鋁便於清潔。接待大廳的暖氣出口也全部用鋁包裹，設置了許多一公尺高的暖氣出口，並且被安裝在距離牆面相當遠的距離，從地面生長出來的暖氣出口，更像是空間中有意擺放的裝置品，占據大廳空間牆角大部分的「展

注釋1：巴西利亞式，指教堂建築屋頂的一種風格，以平頂為主，較注重功能。

示」區域。

　　維也納郵政儲蓄銀行的座椅，也是華格納精心設計。椅子有等級之分，造型也因此有所區別，部門主管的椅子設計有扶手和靠背，而平民的椅子則是凳子的形態，但無論造型有何區別，每一把椅子的椅腳都設計有鋁的裝飾構件。

　　維也納郵政儲蓄銀行的新功能性，不是指建築的平面使用功能，而是相對於當時傳統建築風格而言的新裝飾功能，因為維也納郵政儲蓄銀行的裝飾採用「減法」，因此建築簡練的線條創造了另一種美感。不同於古典建築的裝飾手法，建築結構和材料不需要任何附加裝飾，它們承重的姿態和材料的質感本身就很優雅。

關於維也納郵政儲蓄銀行的色彩等級：據說維也納郵政儲蓄銀行室內的色彩設計，也是按使用功能分級，例如經理辦公室使用了誇張的紅色。有報導說：「進入辦公室後，客人會感到驚慌失措，會自然糾正成立正的姿勢！」

第三十一渡

〈七十年重生〉—— LESS IS MORE

事件：巴塞隆納德國館，路德維格・密斯・凡德羅（Ludwig Mies van der Rohe，德國，一八八六至一九六九年）。

時間：一九二九年。

地點：西班牙，巴塞隆納。

巴塞羅那德國館有著雙重身分，在一九二九年巴塞隆納的世界博覽會上，巴塞隆納德國館轟動一時，成為會場最大的亮點；一九八六年，會場拆除五十七年後，巴塞隆納德國館獲得重生，再次亮相，激起巨大的社會反響。如今，巴塞隆納德國館已經成為建築的歷史長河中，不可磨滅的精神象徵，並作為永久性建築保存。

　　會館的重建，是巴塞隆納政府在做出明確抉擇之後開始實施，政府要求嚴格按照建築原貌，並在原址重建。我們究其重建原因時，難以想像這棟形態並不誇張的現代建築，是如何對建築界產生深遠的影響，因為可以獲得重生的建築案例並不多見。

　　建築的壽命不單取決於建造的品質，有時我們甚至會為這些人工材料堆砌的「人造物」感到悲傷。我們關注巴塞隆納德國館（以下簡稱德國館）的命運，是因為它的存在勾勒了現代都市建築的雛形；直到今天，德國館的建築精神仍然在傳承，也因為它的存在改變了無以數計建築師的設計觀念，始終影響著人們的生活和思考方式。

　　儘管巴塞隆納德國館這棟建築並不具備嚴格意義上的實用功能，它卻是打破建築傳統空間觀念的經典案例。它沒有傳統建築手工雕琢裝飾的複雜立面，也不固守石頭房子沉重封閉的私密空間，而只由少量的建築元素組建，

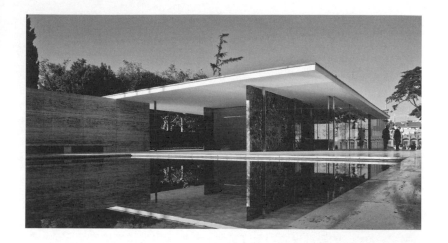

在整體尺度為 50 公尺 ×25 公尺的基地範圍之內，建築只包括八根柱子、十四片牆體和兩個水池。柱子支撐著鋼筋混凝土的屋頂，「牆」的概念在這裡被重新定義，它們除了被自由布置，部分牆體被玻璃材質的隔間取代；但是玻璃幕牆並不承重，它們的存在好像只為了圍合視線，通透的阻隔了遊戲場所。在當時，自由隔間是一種創造性的空間處理手法，牆體之間的空間因此產生流動性。建築的焦點被轉移，人們從牆體前滑行而過、透過玻璃牆體望向另一側陌生人的身影、屋頂懸浮於視線上，實體營造的空間意境轉變為抽象，建築不再是視覺的第一印象，而轉變為人們的體驗。

　　路德維格‧密斯‧凡德羅，在世界博覽會上因為賦予德國館「少就是多」(注釋1) 的設計理念而備受關注。密斯採用最精鍊的空間語彙，重新闡述建築的抽象藝術，他要求建築的所有功能和形態單純化，講求建築材料的「精確」搭配，要求家具的擺放位置也要有必然的理由。承重的柱體很纖細，鍍鎳鋼的柱子完全暴露質感，沒有任何粉飾，十字形斷面鋼柱與屋頂直接相接，也沒有任何構造和材料上的過渡。牆與門的概念模糊，實與虛瞬間轉換，牆體的圍合只為界定主要功能的廳室空間，而密斯最為經典的巴塞隆納椅，就擺放在廳室最顯眼的地方。牆體是不同意義上的華麗，材料同樣要求精緻，綠色光滑的大理石牆面簡潔高雅，細膩紋理的褐色花崗岩，在日光下透射出深沉的色調，玻璃牆體也帶著綠色的活潑和黑色的憂鬱，整個巴塞隆納德國館就像是一首詩，「讀」起來朗朗上口。

　　有人說，密斯的理念足足改變了世界建築一半的面貌。其實，我們只看到巴塞隆納德國館幾何的建築形態、抽象元素以及高超的建造工藝，就足以證明：「簡約」早已成為時尚潮流。

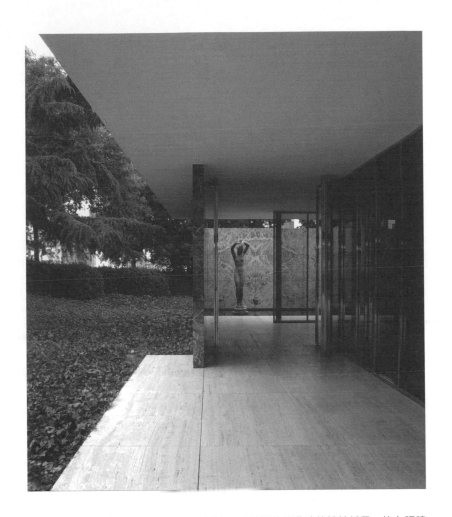

注釋 1：「少就是多」是路德維格 · 密斯 · 凡德羅的經典建築設計哲學，他主張建築應要簡潔、有邏輯性的和理性，這是密斯追求永恆建築形式的哲學理論。「少」代表精簡，「多」代表完美，密斯提倡建築去掉多餘裝飾，只追求建築本身和流暢的空間。密斯這一設計原則創造了純粹的建築藝術，「少就是多」的理念也是他建築事業最大的成功。

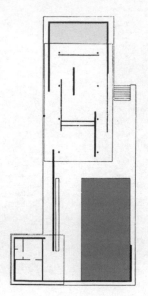

關於路德維格・密斯・凡德羅與巴塞隆納椅：

密斯的建築作品中帶有抽象意味，邏輯與秩序在抽象手法中成為新的空間原則。作為職業建築師，密斯對於藝術品味的提升和建造工藝的嚴謹有著特殊要求，密斯的建築品質體現在材料和工藝細節的設計上。巴塞隆納椅，是密斯最知名的家具設計，交叉式靠背椅的一體化設計成為專利，整體流線型鋼管與黑色真皮坐墊的經典組合，直至今日仍然是家居設計師模仿研究的對象。

第三十二渡

〈二十世紀的穆沙拉比窗〉——光的旨意

事件：阿拉伯世界文化中心，尚・努維爾（Jean Nouvel，法國，一九四五年生）。

時間：一九八〇年。

地點：法國，巴黎。

在巴黎城區，以塞納河為主的街區上，一棟異國風情的建築立於巴黎聖母院對面，法國總統密特朗任職時，親自擔當了該項目建造的倡導者。

早在十九世紀，法國就已走上工業化城市的軌道，紀念性建築分布在巴黎新城規劃的主要街區兩側，埃及政府捐贈的方尖碑、美國自由女神像的交換建築艾菲爾鐵塔，早已成為巴黎多元文化交流的代表案例；而阿拉伯世界文化中心的落成，則是巴黎與伊斯蘭文化交流的象徵，西方與東方的文化交流也在此時擴大了建築的外延意義，儘管這棟建築也與羅浮宮金字塔一樣，曾引起諸多爭議。

法國政府和十九個中東國家共同策劃出資的阿拉伯世界文化中心，是國際性的競標項目，而法國天才建築師尚・努維爾贏得了這個項目。身為接受西方文化教育的建築師，尚・努維爾卻提出一個具有獨創性、能體現東方文化精神的建築方案，獲得評標委員的高度讚賞。東方與西方文化融合在一棟建築中，阿拉伯世界文化中心的建築表面，被解讀為西方大片玻璃幕牆與伊斯蘭傳統圖樣的結合，而兩者的結合正是以「光」為媒介。

尚・努維爾以建築的整個南立面描繪光的路徑，借助西方現代科技手法不斷改變光的入射量，光的變幻似乎預示著宇宙空間與時間的轉換，

這是對光的溯源。此時，光成為一種力量，融匯真實與抽象、現實與非現實，而超現實主義手法正是建築師尚‧努維爾最具創造性的天賦，阿拉伯世界文化中心出色地完成了這一使命。

穿越有雕塑性紀念意味的入口廣場，巴黎古老建築和新興城市的街景，只停留在南立面的玻璃幕表層，那是朝向陽光的一面。一眼望去，窗的矩陣填滿了整個南面，而窗的背後才是蘊含神祕的所在。尺寸約 1 公尺×1 公尺的方形窗，是調節光線入射量的智慧裝置，尚‧努維爾稱之為「穆沙拉比窗」（注釋1），即阿拉伯傳統建築中雕琢精美圖案的木格窗，穆沙拉比窗正是傳統木格窗的演變。

穆沙拉比窗背後的裝置，是可調節、類似於相機鏡頭的伸縮孔洞，孔洞依據日照強度變化，改變「光圈」大小，藉以控制射入室內的光線強弱，內部空間也因此變得多樣：亮可以讓空間開敞，暗可以讓空間隱蔽，光的過渡可以讓空間變得更為深遠，每一扇「穆沙拉比窗」似乎都在講述阿拉伯的過去與現在。

在伊斯蘭信仰中，光是永恆的象徵，是神和人的對話，光的通道則是神傳達訊息的路徑。面對烈日，阿拉伯的傳統建築，往往會在屋頂和窗的位置開有很小的孔洞，除了控制光的入射量，更是作為「點亮」光的通道，

注釋 1：穆沙拉比窗（moucharabien），伊斯蘭教或受伊斯蘭教影響的建築中，一種凸肚窗或突出兩層樓的木格窗，主要採取方形和多邊形的圖案，與西班牙托雷多和後來格拉納達的阿爾罕布拉宮（西班牙中古時期摩爾人的宮殿）的設計有異曲同工之處。

與神對話。而在伊斯蘭文化的概念中，傳統建築留有空間延伸可以到達的私密領域，空間盡頭是最隱祕的地方，而光的途徑正是隱含在空間的亮暗變化中。於是，光的路徑穿透象徵伊斯蘭文化的穆沙拉比窗，投下斑駁的光影，光影隨著窗的調節時隱時現，阿拉伯世界文化中心也因此充滿力量。

　　阿拉伯世界文化中心的燈光技術，體現在穆沙拉比窗的每一個細節，尚・努維爾與德國的科隆照明設計公司合作，成功實現了建築中最複雜的光線調節設計。阿拉伯世界文化中心的「光」之精神感動了全巴黎，人們為這個紀念性建築感到自豪。

　　黑夜與白晝永恆交替，阿拉伯世界文化中心白晝下的神祕與黑夜下的閃爍，重複著故事的始末，故事仍在繼續。

關於建築師尚・努維爾：

尚・努維爾（Jean Nouvel），這位法國建築大師曾在二〇〇八年三月三十日榮獲普立茲克獎。尚・努維爾的作品在全世界有著廣泛的影響，他思維敏捷的設計天賦讓每一件作品都飽含超現實主義的特徵。尚・努維爾注重建築與人的精神共鳴，故他每一件作品散發著強烈藝術氣息的同時也引人深思。尚・努維爾的主要作品包括阿拉伯世界文化中心、巴黎的卡地亞當代藝術基金會、法國南特市法院和無盡的塔等。

第三十三渡

〈十大建築奇蹟之一〉── 現實奇蹟

事件：中央電視台總部大樓，

雷姆・庫哈斯（Rem Koolhass，荷蘭，一九四四年生），

塞西爾・巴爾蒙德（Cecil Balmond，斯里蘭卡，一九三三年生）。

時間：二○○七年。

地點：中國，北京。

━━ 〇〇九年二月九日夜晚，大陸中央電視台總部配樓的火災成為熱門
━━ 話題，這一頭條讓原已備受爭議的央視總部大樓，招致更多爭議；
但也正是這樣的命運，突顯了央視大樓的「明星」氣質。在美國權威雜誌
《時代》公布的評選結果揭曉後，央視大樓也當仁不讓，成為二〇〇七年世
界十大建築奇蹟之一；究其原因，央視大樓不單講述超高建築中的特殊案
例，大樓本身也已經成為這一類型建築中的「怪胎」。

摩天樓直衝雲霄的造型被徹底顛覆，央視大樓的身軀在半空中彎折，
牢牢地插在地上，特殊造型成為摩天樓設計大膽的嘗試，獨一無二的造型
與結構，足以成為世界建築的奇蹟！大部分人只會嘆於央視大樓的怪誕扭
曲；但或許我們對於央視大樓的所有構造細節有專業了解後，就不會單單
瞠目於它誇張的外觀了。

央視大樓最難以忽視的是它驚人的結構設計，天才建築師雷姆・庫哈
斯帶領 OMA 事務所，與結構大師塞西爾・巴爾蒙德合作，共同挑戰這幾
乎不可能建成、擁有離奇結構的超大型建築（注釋1）。234 公尺高的兩棟塔
樓要在空中連接，懸臂長達 75 公尺！塔樓扭曲的造型根本無法想像，世界
上也沒有任何一棟類似結構的摩天樓可以參考。

依據建築師的工作方式，可以製作縮小尺度的模型探討可實施性；可

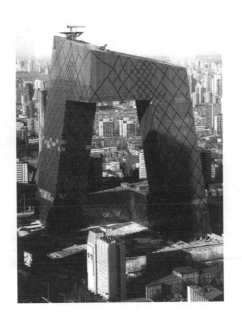

注釋 1：關於庫哈斯和塞西爾的合作，我們在建築第九渡中已經關注了「飄浮的盒子」，即波爾多住宅，央視大樓是他們又一次合作成功的案例。

是對於央視大樓來說，這一方式並不能解決更多實際的難題。約束條件眾多：基地、環境、重力、負荷、結構、技術、材料、資金……甚至是世界建築師協會，也對於實施方案有所質疑，規模越大的項目，面臨的問題就越龐雜，央視大樓更是難逃這樣的命運。

就在庫哈斯確定方案的一瞬間，世界就投以震驚的目光，又迅速轉為質疑，作為投資人最疑惑和擔心的，也無疑是結構問題，此類「危險」的結構實體在國外也很難實現。於是，在競標方案出示後，又歷經了兩年時間和十三位結構專家反覆研究，政府才最終確定具體實施工作，而其中最重要的一部分，就是如何解決大樓的抗震性問題。

大樓雙塔要在空中傾斜一定的角度，才能互相連接，專家製作了 1：300 的模型進行抗震研究，從而測量大樓結構中最薄弱的環節；在得出一組數據後，工程師才能採取相應措施，例如加固薄弱環節的結構構造等。這樣一來，專家在不斷的嘗試後，大樓結構最終的解決方案和表現形式，確定為用菱形單位的外置型鋼架體系，作為支撐大樓的主體結構，同時「包裹」整個建築的表面（注釋 2）。

央視大樓的表面，由玻璃幕牆和菱形鋼結構網格構築而成，菱形的網格並沒有均等劃分，有疏密之別，但也不是隨意分隔，而是根據結構受力

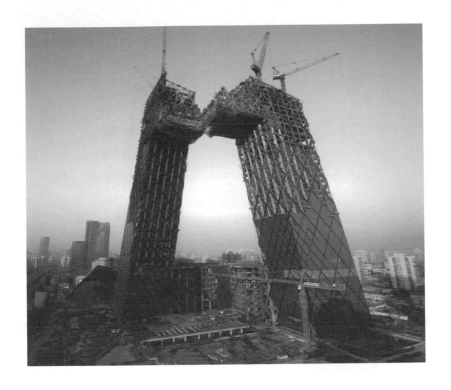

注釋 2：央視大樓的結構設計是整個項目最大的挑戰，專家組的結構工程師考慮到央視大樓承受自身重量的負荷，以及地震和其他自然因素，將單一的筒狀建築形態，轉化為由一系列剛性柱子和下梁覆蓋結構系的一體化型態，結構延伸至整個建築，並在轉角處加固。整個結構體系還要考慮地震下每一根梁和每個支撐構架的表現，這需要經過數次軟體模擬計算才能得到驗證。央視大樓的結構體系，塑造大廈一個更加完整的形象，不只是外在，而是指大樓「內在」的統一性。

的需要有所不同。結構相對薄弱的部位，菱形的單位尺度小而密；而結構較穩定的部位，單位網格的密度會相對稀疏。看似隨意性布局的幾何形圖案包裹著大樓全身，而它正是大樓最重要的結構部分，表面即是結構，結構呈現為表面！不規則的菱形構造疏通了力的傳遞，所有的負荷壓力都會順著菱形結構準確傳入地下，這也是結構工程師塞西爾經過不斷嘗試和精密計算探索出來的成果。塞西爾後來感嘆說：「一個設計簡單的摩天樓，其中某個小環節出現問題，整個大樓都會失去穩定性；而央視新大樓雖然設計複雜，但假使其中一個環節出現問題，也不會影響整個大廈的穩定性！」（注釋3）

除此之外，央視大樓耗資五十億元人民幣，因為建築的 80％都是鋼架，密集的構造必然會使大樓內部空間變得狹小；但想要挑戰摩天樓的奇特造型，即使犧牲多一點的使用面積，「結構需要」仍是不可忽視的關鍵。

關於中央電視台總部大樓：

大樓於二〇〇七年年底竣工，總體高度為 234 公尺，大樓擁有不同於一般高層建築的堅實基礎。箱型結構的鋼材特製基礎與工地中各種大型尺寸鋼材的組件，搭接成鋼鐵的世界。央視大樓在地底設有防空洞、停車和其他附屬功能的三層空間，地上則有五十二層樓，其中群房的空間就占有十層樓。央視大樓的新址座落在北京重要的商務區內，在高層群樓中，央視大樓鶴立雞群，電視台新址包含總部大樓、電視文化中心（二〇〇九年火災燒毀，已於二〇一〇年開始重建）、附屬樓以及廣場，是一個功能齊全的整體規劃，而央視主樓是規劃中的標誌塔，也是整個北京城的重要地標。

注釋3：引自《異規》（*informal*），（英）塞西爾・巴爾蒙德，中國建築工業出版社，2007，39。

第三十四渡

〈十大建築奇蹟之二〉──空中之城

事件：北京 MOMA 當代萬國城，史蒂芬‧霍爾（Stevenholl，美國，一九四七年生）。

時間：二〇〇五至二〇〇八年。

地點：中國，北京。

——　〇〇八年夏天，我攜好友參觀北京 MOMA 當代萬國城這棟「小城——區」，它與中央電視台總部大樓一樣，被美國《時代》雜誌評選為二〇〇七年世界十大建築奇蹟之一，而這座建築群並不是徒有虛名。

　　這座龐大的城座落於北京三環路邊，高聳的八座塔樓由空中的連廊串聯，樓與樓之間因為在連廊接近頂層部位的通道，而擁有了「交通」，所以將這一建築群稱之為「城」再貼切不過。作為新的居住模式社區（注釋1），MOMA 萬國城（以下簡稱 MOMA）帶給人們的是生活方式的些許改變。

　　八棟塔樓是主要居住區域，從單戶到多戶的各類房型布置合理，而塔樓之間的連廊成為公共區域，社區管理人員這樣定義住戶的行為路線：「如果您要穿越這棟樓到對面一棟樓，您完全可以從空中漫步過去，儘管您必須要先到達搭建有連廊的樓層。」換句話說，住戶行為目的設定前，就已經開始規劃空中穿行的旅程，因為空中連廊是樓與樓之間最為便捷的交通路徑，人們也因此變得活躍。在建築面積達兩萬平方公尺的建築群中，穿行通廊的行為本身，已經讓人們感受到居住以外的樂趣！

　　我們進入一棟最高的塔樓中，抵達空中連廊層。一個足有兩層樓高的開敞空間，由大跨度的鋼架支撐結構搭建，連廊內地面並不平坦，有台階也有坡道，室外景觀的元素被移置到空中的室內，而因為整個連廊是玻璃

注釋1：住宅規劃大部分是按獨棟排列的規劃布局，樓與樓之間功能分開，各行其所，唯一聯繫交流系統的，是住宅地底或道路的景觀系統。居住幾千住戶的社區內，您是否也已經厭倦了一成不變的廣場與健身活動區？住宅模式的千篇一律是住區規劃項目的普遍問題，也是建築師一直努力想要改變的現狀。

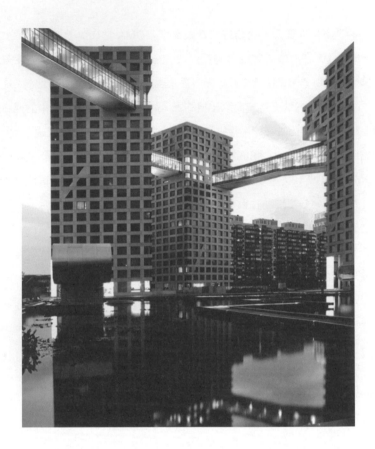

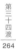

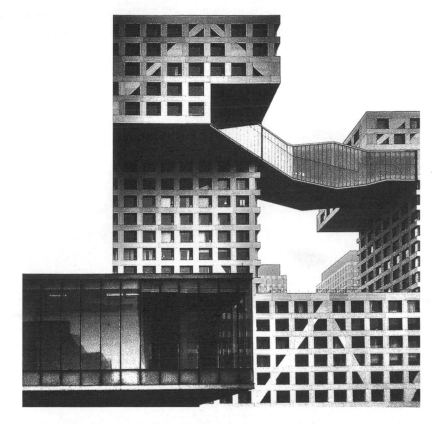

幕牆的立面，所以陽光可以照進每一個角落。當我們從連廊的一端抵達另一端，驚奇地發現：我們已經在垂直空間上，從水平層跨入了對面塔樓的另一個樓層！

假設我們在連廊一端，從一號塔樓的十五樓出發，當我們抵達連廊的另一端時，就已經到達了二號塔樓的十七樓。但我們不會馬上意識到這一改變，因為完全感覺不到高度的變換，就已經融入空間錯落的遊戲當中。而連廊除了滿足交通要求之外，還有更具挑戰性的功能：它們有時是通道，有時是休憩空間或藝術畫廊，有時甚至是空中泳池！

「滿足泳池蓄水功能的建築構造與尺度，我們可以懸浮在空中暢遊，連廊的功能也可以根據需求自由設計。」這是社區管理人員重複建築師史蒂芬 · 霍爾對於空中連廊的創意。

史蒂芬 · 霍爾想要將更多創意投入 MOMA 萬國城中，我們對於 MOMA 的房型設計更有意外的收穫，因為當時 MOMA 萬國城的工程正處於一期階段，非常熱賣，還沒有多少人居住，所以建築的原房型被完整地保存下來。

108 平方公尺的單戶居室完全是嶄新概念的居住模式，室內除了洗手間和臥室的必備空間外，並沒有明確的房間劃分，空間完全開放，廚房、餐廳、會客室、活動室「共處」一個空間，自由取代了限定，只有空間內的「活動牆」可以臨時界定空間的分布。傳統牆的概念因此被改變了，裝載有旋轉軸的牆體可以根據需求打開、閉合或是旋轉，直至調整到想要的位置。室內以白色為主，開敞的大落地窗前設有特殊材質的百葉窗，陽光雖然從窗戶照進，卻不會投射影子。百葉窗的特殊材質可以吸納所有光線，阻隔多餘熱量的同時，室內仍然光線充足，但不會因此變得燥熱，可

關於史蒂芬 · 霍爾（Stevenholl）：

美國著名建築師，是北京 MOMA 當代萬國城的主要建築設計師。其他建築作品包括：奇亞斯瑪當代藝術博物館（赫爾辛基）、聖伊格內修斯小禮拜堂（西雅圖大學）、貝爾維尤美術館（華盛頓）、紐特 · 哈姆生博物館（挪威）、建築和景觀設計學院拉爾夫 · 瑞普遜館（明尼蘇達大學）等。

調節溫度的室內環境讓住戶能舒爽度過悶熱的北京夏天；而據說，MOMA萬國城的所有房型無論什麼朝向，都設有冬暖夏涼的恆溫玻璃窗，完全解決室內朝陽又日晒的問題。

室內的恆溫、恆濕系統也是智慧監控。如果我們離開住處，關上房門的瞬間，智慧控制系統會自動切斷室內的多餘用電，同時房門底層的密封裝置會彈射出一層薄薄的金屬擋板，目的是填充房門與地面的間隙，防止室外冷空氣進入，且每一戶都配備這樣的戶門。細節背後的人性化設計，在 MOMA 萬國城的角落俯拾即是，建築成為溫暖的生命體，親切感拉近了我們與 MOMA 城的距離。所以就不難想像 MOMA 萬國城一期開盤時，每平方公尺三萬五千元的起價了。

當我們重返 MOMA 萬國城的地上空間，才意識到這個城為人們提供了居住需要的所有附屬功能：交誼廳、幼兒園、中小學、商場、銀行、郵局、醫院、羽毛球場、健身房、室內游泳池，甚至小型旅館和對外電影館（注釋2）！由日本景觀設計師秋山寬設計的景觀水體，圍合著旅館和電影館，水上設施的景觀構築成另一個水城，與空中之城相呼應。MOMA 萬國城的創造者史蒂芬 · 霍爾，也實現了在有限的平面空間範圍內，創造無限空間的夢想。

注釋2：北京 MOMA 萬國城，建築面積 22 萬平方公尺、住宅面積 13.5 萬平方公尺、配套商業面積 8.5 萬平方公尺。

第三十五渡

〈唯一的鹿野苑〉——本土建築

事件：鹿野苑石刻藝術博物館，劉家琨（中國，一九五六年生）。

時間：二〇〇三年。

地點：中國，四川。

關於是否被冠以「中國建築師」稱謂的話題，在中國建築界也頗為「敏感」。依據目前中國建築業的狀況來看，建築在中國的發展還是相對緩慢，無論是在理論上還是實踐上，建築設計的觀念總是跟隨西方的腳步。中國的諸多重大國際建築基本上都是外國建築師主持設計，這樣看來，中國誕生了許多引領建築潮流的西方新寵並不新奇，中國瞬間成為國際性的建築嘗試大舞台，而優秀的本土建築則少之又少。儘管西方建築文化大大推動了中國本土建築的發展，但中國建築師更應該對本土文化的建築創作有更多的思考。

劉家琨是中國建築師，據說原來是個不折不扣的文人，喜愛文學和繪畫，建築設計並不是他的初衷，是在對藝術不斷探索感知後，才逐漸步入建築設計生涯。

二〇〇三年，中國第一大美術館——四川青城山美術館的招標項目中，劉家琨的設計方案中選，負責建造鹿野苑石刻博物館的二期和三期項目。這棟博物館位於四川成都郫縣新民鎮雲橋村的河畔，主要內容包括博物館、會所和旅館設計。在 7,000 平方公尺的基地面積上，甲方要求建造以收藏、展示佛教石刻藝術品為主的現代化博物館，基地環境的天空、樹木、湖泊相依相傍，植被、溪水、卵石自然而生。為了迎合博物館主題，劉家琨決定以「石頭」的自然題材來表達建築，並「冒險」地選擇清水混凝土，實現建築的「回歸自然」。

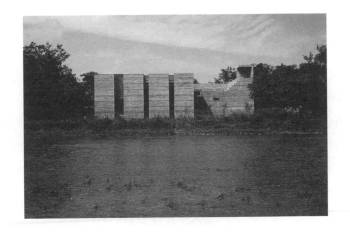

「冒險」這個詞並不誇張，因為中國的施工品質實在讓人有些擔憂，而混凝土的特殊性確立了材料對於施工品質的高度要求。混凝土在國外也是建築師會慎重考慮的材料，因為它是既定成型的材料，大部分以澆築或砌塊的方式完成，且生成過程不可逆轉，就像是一氣呵成的書法藝術，一筆寫錯就會影響最終效果。

鹿野苑石刻博物館的工人沒有混凝土的澆築技術，更甭談澆築經驗（注釋1）。在施工現場，劉家琨親自嘗試澆築，並採用自行研製的混凝土牆建造技術「磚組合牆」（注釋2），彌補施工技術的不足。由於現澆技術難度大，如果材料配比不適或模板技術有缺陷，都會導致牆體變形，牆體表面的肌理效果也會因此失去支點。為此，工人先建好磚砌的核心牆，再於外圍澆築混凝土，而實際情況是：這樣獨創的建造方式，大大降低了混凝土整體牆的現澆難度。

沒有混凝土澆築經驗的工人需要建築師的現場指導，劉家琨從本土的地域性建築概念出發，考慮建造方式，然後尋找合適的材料，以材料與工藝不斷挑戰中國有限的技術條件。

博物館的建造很成功，混凝土古樸的質感使建築與環境十分和諧。混凝土牆面在澆築後留下了杉木模板豐富的紋理，隨處可見建造的痕跡，粗

注釋1：混凝土澆築：將各種材料配置的混凝土攪拌，然後澆入鋼材或木材等特製的模板，待混凝土完全凝固後拆開模板，即完成現澆成品。

注釋2：文中提到的磚組合牆，即指劉家琨採用的是不同於清水混凝土做法的「清水磚牆」做法，主體結構為磚牆，表皮再澆築清水混凝土。

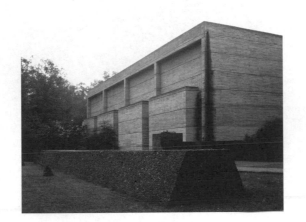

關於劉家琨：

劉家琨，一九五六年出生於中國成都，一九八二年畢業於重慶建築工程學院，一九九九年成立劉家琨建築設計事務所，主要作品包括藝術家工作室系列、四川美院雕塑系、鹿野苑石刻博物館等。此外，劉家琨開發的「再生磚」，帶動建築界對於再生材料及技術的新一輪討論。

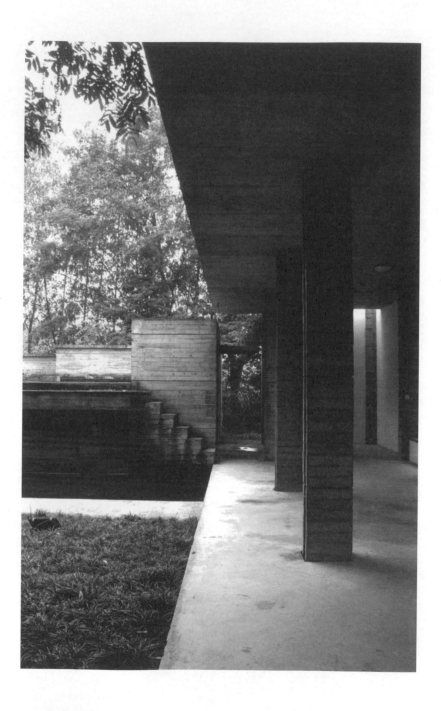

糙、疊加的，甚至讓我們感受到了歷史的滄桑。博物館整體的抽象幾何造型，更是勾勒出人造巨石的輪廓，整棟建築成功回歸自然。儘管鹿野苑石刻藝術博物館建築，並不歸屬於嚴格概念的「本土建築」，但建造過程卻是對當地材料和施工技術的嘗試，也對建築師如何利用本土條件建造提供了可能性。

針對本土建築的問題，劉家琨也曾引入「低技」的理念。有人評論劉家琨的建築是原本的「地域建築」和「鄉土建築」，這不僅與他本人一直生活於四川這個文化之都有關，更重要的是，劉家琨是因地制宜地思考建築，讓我們深刻感受到劉家琨建築的真摯。

關於劉家琨的「低技」理念：

「低技」一詞是個用語不太貼切的基本理念，相對於已開發國家經典的「高技」手段，低技理念面對現實，選擇技術上的相對簡易性，注重經濟上的廉價可行，強調對古老歷史文明優勢的發掘利用，揚長避短，力圖透過令人信服的設計哲學和充足的智慧，以低價和技術營造藝術品質，在經濟條件、技術水準和建築藝術之間尋找一個平衡點，由此探索一條適合於經濟落後但文明深厚的國家或地區的建築策略；而經過多年的建築實踐，我現在仍然認為這一條策略充分有效，並漸漸在成為一種常識。

——劉家琨

第三十六渡

〈一九九普普〉——印刷建築

事件：埃伯斯貝格技術學院，

赫爾佐格 & 德梅隆建築事務所（Herzog & de Meuron，成立於一九七八年）。

雅克・赫爾佐格（Jacques Herzog，瑞士，一九五〇年生），

皮埃爾・德梅隆（Pierre de Meuron，瑞士，一九五〇年生）。

時間：一九九九年。

地點：德國，埃伯斯貝格郡。

埃伯斯貝格技術學院的故事，是關於建築表面研究的話題。建築外觀與功能一樣重要，結構、空間以及材料都是外觀的必要元素。建築材料的概念也越來越寬泛和自由，常用來滿足結構功能的材料（注釋1），如今也可以視為表面，建築的性格塑造可自由定義。我們選擇材料時，就要掌握材料的一切屬性，包括施工時將要面對的一切難題，正如同路德維希 · 密斯 · 凡德羅描述的混凝土：「我們在使用混凝土施工前，必須要制定非常精確的施工計劃！」（注釋2）關注材料本身，是建築師應該重視的事情，材料的多樣性可以創造更豐富的建築外觀；而埃伯斯貝格技術學院的印刷混凝土，正在講述混凝土與印刷的故事。

埃伯斯貝格技術學院，是由赫爾佐格＆德梅隆建築事務所設計建造。從外觀來看，整個學院是一棟並沒有顯著特徵的房子，五層樓高的簡單長方形，沒有任何多餘的部分，在北面延伸出的一條連廊，那是埃伯斯貝格技術學院連接老建築的唯一路徑。如果與基地周圍的老建築進行比對，作為規劃中增建部分，埃伯斯貝格技術學院會讓我們有些出其不意，因為普通的材料卻塑造出極具個性的外觀，而這個「紋身的盒子」運用的材料，正是建築中常用的結構性材料——混凝土（注釋3）。

混凝土是世界上第二大耗材，因為它堅固的特性，被廣泛應用於各類

注釋1：建築當中結構功能的材料，主要指可以支撐建築的材料，例石頭、鋼筋混凝土、鋼等表面材料，一般只用作隔間和裝飾；如今，技術的發展慢慢實現了材料應用的更多可能性，用作表面的材料本身也可以具備新的功能與形態，建築的外觀也更加多樣化。

注釋2：引自《混凝土建築》（英）凱薩琳 · 克羅夫特，大連理工大學出版社，二〇〇六。因為混凝土是凝固材料，其「凝固」過程決定著最後的結果，所以制定詳細的施工計劃，對於混凝土這類材料的施工來說不可或缺。混凝土只是一個例子，而想運用好任何一種材料，必須不斷試驗和研究才能有所成果。

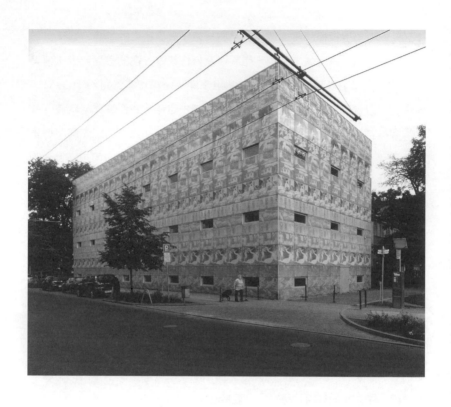

注釋 3：混凝土是複合材料，主要由膠結介質、骨料顆粒或碎片組成。膠結介質由水硬性水泥和水的混合物組成；硫化阻滯劑是一種減緩混凝土硫化的化學製品。

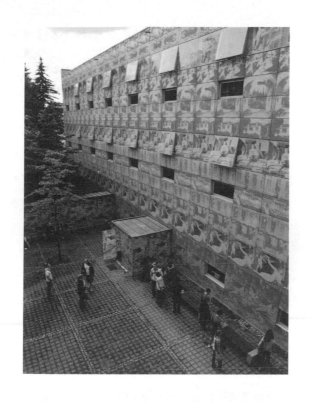

建築的設計建造，特別是結構部分。當建築師開始挖掘混凝土更多的可塑性時，發現混凝土是一個具有千百張面孔的材料，混凝土的多變性成為它的一大特點。

當我們重新認知混凝土的屬性、試著體驗創造混凝土的過程時，我們可以根據它的特徵設計。在混凝土由液態凝結為固態的過程中，什麼都有可能發生，蛋糕的塑形和配料的味道都會決定蛋糕最後的性格，混凝土也一樣，影響液態混凝土的任何細小因素，在凝固後都會如實顯現在材料表面。所以，混凝土的「凝固過程」是決定最後形態的重要環節，且過程不可逆轉，在混凝土拆模之前，即使是建築師本人也很難控制凝固後的模樣！嘗試之後總有遺憾，即使拆模之後效果沒有達到預期，也不可能重新澆築，特別是大型建築，所以是否具備嚴謹的策劃與超強的控制能力、是否具備承擔風險和預測未知結果的能力，是建築師和施工人員必須面對的嚴格考驗。

混凝土具備永遠的不確定性和永遠不變的屬性；有趣的是，埃伯斯貝格技術學院的印刷混凝土，就是要挑戰混凝土「永遠不變的屬性」。赫爾佐格 & 德梅隆的建築事務所充分利用混凝土的可塑性，將它搖身妝點成為時尚的元素，與繪畫中的版畫印刷技術同理，技術人員將起化學反應的絲網

印刷技術應用到混凝土板上，於是畫紙被混凝土板取代。

　　技術人員將選好的圖案製作成網點層，印製在聚苯乙烯板（即保麗龍板）上，再用「硫化阻滯劑」將網點印製於塑膠板上，最後將其作為模板來澆築混凝土（注釋4）。待混凝土板凝固成形後，再經過打磨清洗的工序，一塊印有清晰圖案的混凝土板即誕生，混凝土的表面「印刷」出素描效果的黑白灰變化，一塊普通的石材轉變成為一幅圖畫。

　　埃伯斯貝格技術學院的立面牆體，就是由上千塊印刷圖案的混凝土板拼裝組成，畫面的內容來自藝術家湯瑪斯 · 魯夫（Thomas Ruff）設計剪報中的複製圖像（注釋5），建築表面全部被圖像覆蓋，窗戶也隱藏其中。而當周圍一切都安靜下來時，在這個寧靜的場地，整個埃伯斯貝格技術學院又像是一件龐大的「普普藝術裝置」，占據著老建築群的一隅，簡潔前衛的普普風一抹建築的冷漠。

注釋4：印刷混凝土做法參考《流動的石頭—新混凝土建築》[M]，（美）讓 · 路易 · 科恩（Jean-Louis Cohen）（美）G，馬丁 · 穆勒（ G.Martin Moeller.Jr），中國電力出版社，2008，152。

注釋5：藝術家湯瑪斯 · 魯夫（Thomas Ruff）畢業於佛羅倫斯藝術學院，他的作品表現形式多樣，並涉及多個藝術領域，主要包括繪畫、影像、裝置、舞台等，而埃伯斯貝格技術學院，是赫爾佐格和德梅隆建築事務所邀請他合作的建築作品。

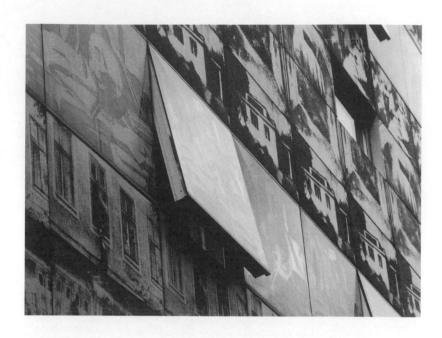

關於赫爾佐格 & 德梅隆:

一九七八年成立於瑞士巴塞爾的赫爾佐格和德梅隆建築事務所(Herzog & de Meuron),在二○○二年獲得了建築業的最高榮譽普利茲克獎。赫爾佐格和德梅隆的作品具有創造力,極簡又具有時代感。近期代表作有東京 Prada 旗艦店、巴塞隆納 Forum Building,以及為二○○八年奧運設計的北京國家體育場等。

〈一百戶〉——密度與參數

事件：阿姆斯特丹 WoZoCo 老年公寓，

MVRDV 建築事務所（成立於一九九一年），

韋尼‧馬斯（Winy Maas，一九五九年生），

雅各布‧凡‧里斯（Jacob van Rijs，一九六四年生），

娜莎莉‧德‧弗里斯（Nathalie de Vries，一九六五年生）。

時間：一九九七年。

地點：荷蘭，阿姆斯特丹。

建築最早的形式是穴居，一直以來，為人類提供居所是建築存在的意義；如今，建築的發展已完全現代化，完善的功能、多樣化的外觀、先進的技術與生態智慧的演變，讓建築這個行業變得更加多元，更多人性化的考慮也在推動著建築業的發展。

MVRDV 建築事務所一直致力於研究建築與人類居住的關係，居住模式的合理化是 MVRDV 堅持研究的方向，而其中的「居住密度」成為他們最感興趣的議題。這個詞的反映的是人類居住的根本問題，涉及建築中的人均居住分布。「密度」產生的矛盾點，成為 MVRDV 研究居住模式的一個線索，他們掌握了一套理性有效的研究方法，現在看來是具備前瞻性。

MVRDV 取得一系列數據，例如尋找可提供人們居住的基地範圍，根據各個地域的不同居住條件和人口數量，計算分配人均應享有的土地面積，從而推算各地段城市規劃的合理面積和容積，最終透過計算「密度」參數，將研究結果以圖形化和模型的方式呈現。MVRDV 實施建成的諸多案例表明：透過密度參數所得的數據結論，可以成為落實他們設計概念的有力依據（注釋 1）。這個由三人組合的建築事務所，在一九九七年設計了荷蘭阿姆斯特丹 WoZoCo 老年公寓，是一個解決居住密度問題的驗證性案例。

注釋 1：MVRDV 將建築的領域擴大到分析學，鑒於理性科學的分析法，支持他們建築形態的來源，是一系列分析研究後的資料庫訊息，所以當我們在解析 MVRDV 各個項目方案的規劃平面時，就會了解他們如何取得數據模組並規劃布局。此外，MVRDV 還相當關注人類、城市、工業、農業、建築以及生態等因素，對於城市發展有深遠的影響，所有因素都將被視為項目方案的參考依據。

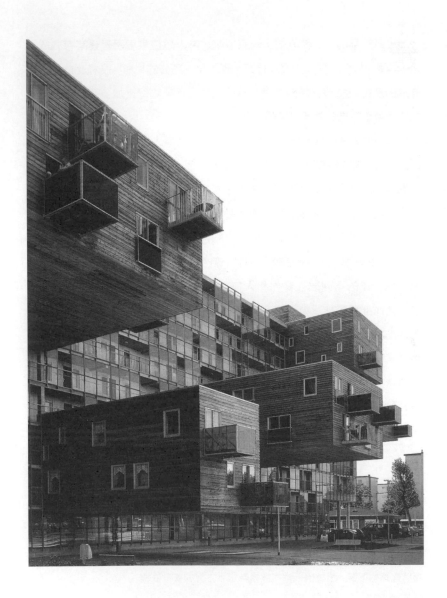

荷蘭是個富有創造性的國家，阿姆斯特丹也是荷蘭有名的花園城市。一九九七年政府為了鼓勵老人福利事業，策劃了一個特殊的項目，一棟可供一百戶老人居住的集合住宅基地，將被規劃在一條較為安靜的地段。WoZoCo 老年公寓項目為 MVRDV 的居住模式理論創造了一個實踐的機會，MVRDV 此次設計的目的，也是緩解居住密度過大，導致公共綠地面積逐漸減少的現狀。政府對該項目提出的唯一設計要求，就是要滿足一百戶的居住單位，並要有高標準的居住品質，這將涉及諸如採光、通風、單位居住面積、居住設施等建築各方面的要求。MVRDV 面臨的將是一個很實際的難題，如果談論到建築常規，在一個項目確定方案之前，建築師必須事先考慮一系列問題，比如基地紅線範圍、建築占地面積、甲方要求的容積率和綠化率、建築的高度和樓層數、房型要求和使用人群等，這些都無疑成為 WoZoCo 老年公寓實施的限制性條件。

　　MVRDV 為了滿足甲方的設計要求，透過數據計算，預先設計了標準的房型面積；可合理布局後，發現建築只能完成八十七戶的居住要求。現在，如何能夠有效增添十三戶的居住面積以達到一百戶的居住要求，成為最大的挑戰。如果加蓋樓層就超出了建築限定的高度；如果將戶數增設到地底，住戶根本無法忍受陰暗潮濕的環境。考慮到必須要滿足高品質的居

住要求，最終 MVRDV 的建築師要求建築再「生長」出十三個居住單位的空間。

這是一個創意的解決方案，WoZoCo 老年公寓的最大亮點，就是誇張地將十三個增補的住戶單位，從建築體中水平延伸，懸浮在半空中，如同建築伸展出手臂，住戶房間全部在建築的北立面被懸挑出來，最遠的能懸挑十幾公尺。雖然懸挑設計是建築常見的手法，但是 WoZoCo 老年公寓的懸挑似乎有些冒險！

整個房型「分離」出建築，而從外觀上來看，沒有任何支撐和張力的結構，懸挑出來的盒子看起來非常驚人；而如果我們從整棟建築的北立面望過去，大小不一的長方形盒子疊加出挑的輪廓，將會十分突出。有許多人好奇，居住在其中的老人會有怎樣的感受？「懸挑在空中」是否會造成他們對居住安全問題的擔憂，而產生心理壓力？

事實證明，這樣的擔心大可不必。MVRDV 的結構工程師設計三角形穩定結構的張拉索，整個構造隱藏在懸挑盒子的牆壁內，盒子懸挑的連接處被特意加固，力的作用抵消了重力的影響，盒子平穩的如同附著在地上的石頭，絕不會輕易晃動！此外，十三戶的功能布局也簡潔現代，溫馨的木板飾面結合彩色玻璃的陽台，讓老年公寓沐浴在溫馨與活潑中。

WoZoCo 老年公寓嶄新的居住模式，來自 MVRDV 獨特的居住分析理論，MVRDV 極具探索性的設計理念成就了 WoZoCo 老年公寓的成功與冒險，這一設計模式也在建築界掀起了一陣狂熱。建築師的創意來自生活，MVRDV 的建築形式並不是我們效仿的對象，而應該關注他們對於建築與人生的思考。

關於 MVRDV 建築事務所：

MVRDV 事務所由三位荷蘭建築師組成，他們分別是韋尼‧馬斯（Winy Maas）、雅各布‧凡‧里斯（Jacobvan Rijs）、娜莎莉‧德‧弗里斯（Nathalie de Vries）。在一九九一年，歐洲第二屆設計競賽中奪標後，三人合作成立了 MVRDV 建築事務所。MVRDV 主要關注生態、城市規劃、建築及景觀設計，代表作包括：阿姆斯特丹 WoZoCo 老年公寓、VPRO 公共廣播公司總部、日本新潟藝術季遮蔽亭、西班牙馬德里住房，以及德國漢堡的移動公園等。而 MVRDV 也一直持續研究「密度」的問題，運用這一設計方法建成的項目，包括二〇〇〇年世界博覽會的荷蘭館、恩荷芬機場以及婆羅洲的兩棟住宅等。

第三十八渡

〈1、80、480〉──山、人、童話

事件：Mountain Dwellings 公寓，
B.I.G 事務所（Bjarke Ingels Group，成立於二〇〇六年），
比亞克・英格爾斯（Bjarke Ingels，哥本哈根，一九七四年生）。

時間：二〇〇八年。

地點：丹麥，哥本哈根。

1、80、480，一座山，居住八十戶的家庭，擁有四百八十個停車位（注釋1）。哥本哈根 Denmark 的 Mountain Dwellings 公寓是今天故事的載體。雖然 B.I.G 建築事務成立不久，但他們的作品卻已占據世界建築舞台的中心，在眾多創新的作品當中，這座使用面積 30,000 平方公尺的集合住宅，在巴塞隆納世界建築節上榮獲了最佳住宅作品獎。

B.I.G 事務所在二〇〇八年六月完成了這個項目的設計與建造，與所有集合住宅不同，B.I.G 以全新的設計理念來闡述該項目的由來：基於 B.I.G 對自然概念的不同考慮，居住的空間被「疊加」於「山」上，住宅盒子以「階梯」式交錯成「山」的幾何形態，屋頂也變成布滿綠植的「山上的花園」，而「山」裡面依然是以階梯狀布局的巨大停車場，完全不同於常規住宅與停車位的尷尬關係，這裡的停車位順應著「山」的趨勢，從地面逐層升起並以坡道形式連接，立體的層級空間可以容納四百八十輛車。

Mountain Dwellings 的居民再也不必擔心停車位與住戶入口的距離問題了，因為自家車進入停車場後，可以直接停在住戶門口。每一層級的停車場以不同色彩區分，從綠色過渡到黃色再到紅色，歡快的色彩讓停車場變得活潑，也讓結束繁忙工作後回家的住戶感到無比輕鬆愉悅，這裡是屬於「山腳下」的娛樂。

注釋1：哥本哈根的 Mountain Dwellings 公寓項目名稱，來源於「mountain」，B.I.G 事務所正是採用山體的概念詮釋這個方案。其中，1、80、480，是該項目中代表部分指標的原始數據。

於是，我們停好車來到住所。因為地勢的關係，八十套公寓在「山體」上依次擺開，以便於最大面積地「吸收」陽光，一戶錯開一戶，戶戶相鄰，「梯田」中的每一戶都可以享受到日光浴，每一戶也都擁有自家的露台和屋頂花園！Mountain Dwellings 擁有設備完善的整體澆灌系統，因此每一戶的花園都植滿綠色，我們設想一下：當春季來臨，房屋將完全從視線中消失，只能看到一座被綠色覆蓋的「山體」。

儘管 Mountain Dwellings 是人工的「山體」建築，還是相當成功地融入了景觀概念。讓我們再用建築的語彙解讀一遍：相連的每一戶居住單位，並不誇張地覆蓋山體表面，每一戶的外立面整體採用飾面木板，每一戶的花園占據「梯田」的平台面積，並嚴格控制在山體勾勒輪廓的邊緣內；而為了讓山體的形象更為逼真，B.I.G 找到了一種特殊材質來裝飾山體的表面，用印有山體圖案紋理的絲網印刷玻璃幕，將整個山體停車場部分的外立面圍合，Mountain Dwellings 因此呈現為山體的姿態，豐富的材質肌理不僅積極地將龐大的建築融入大自然的色彩，建築與自然的對話也正啟發著住戶以新的生活方式來融入這個對話。住戶客廳充足的光線不再被遮擋，孩子可以隨時占據自家的花園，人們的居住空間交錯自由，鄰里的關係更加和諧，人與自然正在以最不尋常的方式交流。

此時，在 Mountain Dwellings 裡，山和人的故事還在繼續，城市生活與自然輕鬆結合，都市與景觀劃為同一個間，人們與自然更加貼近，Mountain Dwellings 也創造了最為嶄新的集合住宅生活模式！

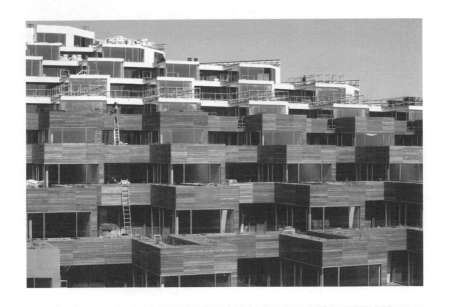

關於 *MORE IS MORE*：

B.I.G 建築事務所的作品集《*MORE IS MORE*》的中文版《是即是多——漫畫建築
進化論》最近出版，主要介紹 B.I.G 事務所獨特的設計思維和工作方式。B.I.G 的
設計方法，通常採用最為「輕鬆和自然」的方式表達建築，所以 B.I.G 的建築方案
往往具有較高的生活藝術品質，整本書配有插圖並以漫畫形式闡述，熱銷全球。

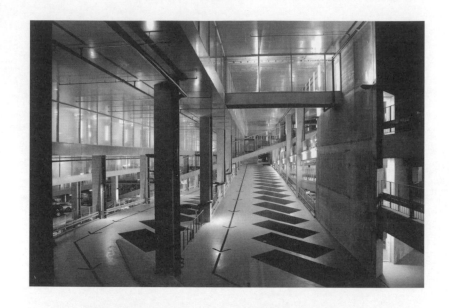

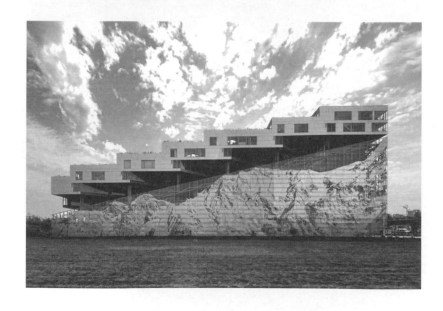

關於 B.I.G 建築事務所：

B.I.G 事務所是一個擁有原創概念的設計團體，創始人是比亞克 · 英格爾斯（Bjarke
Ingels），二〇〇六年在丹麥成立，成員包括建築師、規劃師和產品設計師。比亞
克成功地塑造了他的個人魅力，他的才華橫溢、創造性思考方式，使他的「異想天
開」總是能夠轉化為最佳的設計方案。比亞克對於 B.I.G 事務所的定義為：「B.I.G
建築是要尋求一個『務實的烏托邦世界』，那是一個以社會創造力、經濟和環境的
完美配置作為可實踐的目標。」B.I.G 事務所的作品得到世界的廣泛認可，並獲得
了一系列國際獎項，例如二〇一〇年中國上海世界博覽會的丹麥館，也是 B.I.G 的
作品。

> 沒有一座房子能凌駕於一座山丘、一片空地或是任何東西，而應該屬於那裡、融入那裡，與自然融洽相處，這正是建築師所應該賦予房子的意志與靈魂。

關於比亞克 · 英格爾斯（Bjarke Ingels）：

來自哥本哈根的年輕建築師比亞克 · 英格爾斯是一個十分有趣的人，他持有風趣儒雅的生活觀，也擁有別具一格的建築理念。建築師一直要致力於建立烏托邦式的未來世界，但現實總是阻礙著美好的意願；而在英格爾斯的建築世界裡，有一座建立在現代文化社會架構之上的空橋，通往建築創作的最新領域，那就是他一直倡導的「建築與自然的聯繫」。在英格爾斯的建築漫畫裡，很難想像 B.I.G 的建築像是沙漠中的一灣綠洲，如此清新自然。B.I.G 獨到的設計理念與社會發展同步，自然界的因素是比亞克 · 英格爾斯的靈感來源，源源不斷的創新和不可預知的高效率，成為 B.I.G 事務所與生俱來的說服力。

第三十九渡

〈30×7 的模數〉—— 永恆經典

事件：金貝爾美術館，路易斯・康（Louis Isadore Kahn，美國，一九〇一至一九七四年）。

時間：一九七二年。

地點：美國，德克薩斯州。

路 易斯 · 康（Louis Isadore Kahn）的故事：

建築大師路易斯 · 康是極具個性色彩的人，他的一生都沉迷在建築的世界裡，工作當中思考建築，生活當中仍在思考建築，只有在談論到建築的話題時，康看起來才像是正常人！

康一生執著追求，一生坎坷，在他步入中年時，才在建築職涯中真正出名。康的成名之路甚至有一絲悲情色彩，項目延遲、資金短缺、社會輿論或是康身心上的雙重壓力，都成為阻礙事業的絆腳石。但是康與建築根本無法分離，這個執拗的建築工作者，只有面對建築的時候才會「瘋狂」。傳聞康事務所的職員最害怕週一的到來：五天工作日的時間裡，由於工作任務非常繁重，康通常無法集中時間整理方案，而敬業的他唯一的辦法，就是利用週末大量的時間反覆推敲方案。最終的結果，變成週一的早晨時，繪圖員總會看到新一輪修改過的方案草圖整齊地擺在工作桌上，這對於他們來說無疑又是一個繁重的任務，而且是在本來就難以應付的、工作日的第一天。

康的矜持與信念支撐著他的建築事業，「金貝爾美術館」是康親臨現場監工的最後一個作品。關於這件作品，我曾經問過一位建築師：「你覺得金貝爾美術館的經典之處在哪？」他的回答很簡潔也很肯定：「感覺很好。」

金貝爾美術館落成後，在建築界引起了極大的反響，它的外觀看起來有些特殊，古典拱券式的圓頂由混凝土的柱廊支撐，現代材料的建築實體以原始構造搭建，優雅弧線的拱頂平行排列，整個金貝爾美術館勾勒出古典與現代語彙的直接碰撞。建築的整體輪廓很清晰，拱頂下方是封閉的牆體，只有建築群主入口部分的兩個拱頂下方留出退讓空間，那是作為入口的半室外門廊。入口景觀設計了一處古樸的庭院，庭院內有一方靜謐之水，映出拱頂優雅的弧線，如果不馬上走進美術館，肅穆神祕的場域氣氛將使我們永遠猜測不到建築的意圖，更像是一座聖殿。

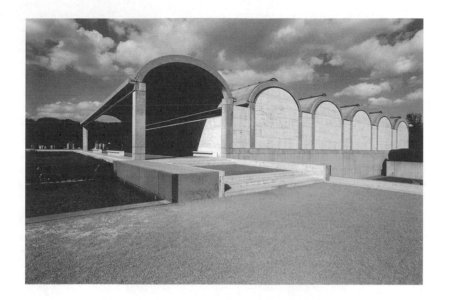

古典造型的拱頂有更為合理的應用，金貝爾美術館具備最先進的公共藝術設施，其中包括拱頂的採光設計。康認為，光線對於建築的展覽、收藏功能十分重要，故這是美術館及博物館設計最應該重視的部分，光線對於藝術品，特別是繪畫影響很大，繪畫作品的展示需要最柔和的光源環境。康巧妙地利用拱頂的弧線，將拱頂結構設計為漫射光源的裝置，他在拱頂上開有長條形狀的天窗，卻不希望光線直射，於是在天窗下方安置了鋁質弧形反光板。因為反光板的方向與拱頂相對，所以當光線照射在鋁板上再反射到混凝土拱頂時，天光透過在不同建築介質之間的反射，才得以柔和均勻地漫射到博物館的展廳內部。室內的光線完美極了，藝術品的輪廓清晰可見，卻不會因為太強的光線而失真！

　　展廳內的所有功能房間布局，在 30×7 公尺範圍的拱頂長廊內，空間尺度適宜。有研究表明，正是這個適宜的跨度，成就了建築永恆的舒適感，無論從什麼角度欣賞金貝爾美術館，建築比例都讓視覺感到愉悅。

　　康對於建築的把控，體現在對建造概念的特殊理解上。建築單純的功能空間關係、材質和構建方式本身就是藝術，概念和實施上都沒有多餘的裝飾性。康追求的是「設計必須要有靈魂」(注釋1)，這一點我們從金貝爾美術館的「深沉」中完全能感受到。而建築內部隨處可見的細部構造設計，

注釋 1：康與學生對話中的語句。引自《路易斯・康與學生的對話》〔美〕萊斯大學建築學院編著，中國建築工業出版社，2003，29。

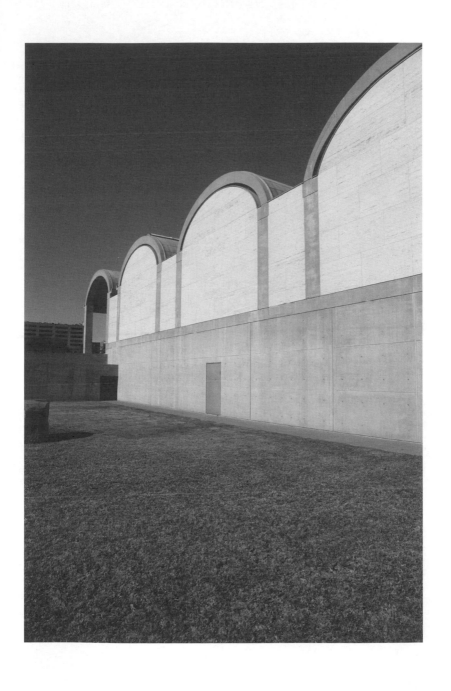

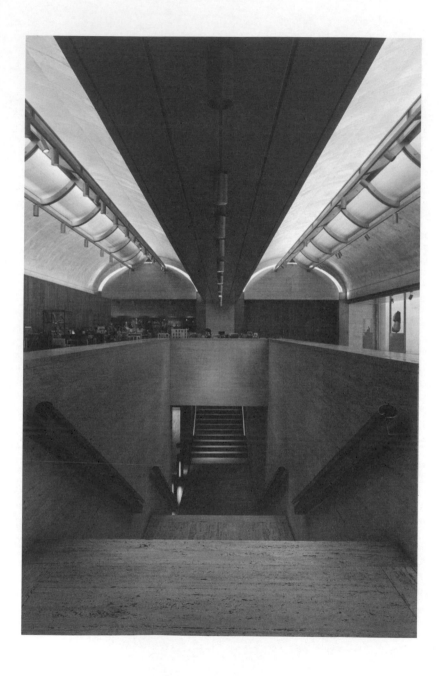

讓我們又一次讚嘆康的嚴謹縝密，微小尺度的細部設計也成為建築性格塑造不可缺少的一筆，要知道，細節非常重要！美術館樓梯的扶手由康親筆設計，採用同樣熱彎加工成捲曲弧線造型的鋁板扶手，剖面呈現的板只厚三毫米。特殊設計隨處可見，康甚至會為每一棟建築作品設計一對匹配的家具，金貝爾展館內，就擺放著康為樓梯轉角空間設計的公共休息椅。

至於十六個拱頂之間的混凝土連廊，是安置美術館恆溫、恆濕設備及其他機械設備的地方，巧妙的「剩餘」空間利用，整合了金貝爾美術館的其他附屬功能。有統計表明，金貝爾美術館是美國最富有的兩家博物館之一，美術館從不接受捐贈藝術品，每一件館藏品都是花巨資精心挑選而來，目的是確保館藏藝術品的品質。也曾經有人提議要按照原美術館的單位擴建，但為了尊重原建築的完整性，這一決定最後還是被駁回。

關於路易斯・康：

康的建築理論包含古典文學和哲學的影子，他鍾情於古代建築的形式，卻不失以現代語彙表達；他追隨東方的哲學，也追尋「永恆」的境界，而當康把永恆凝固到建築當中，建築就會產生一種深沉而感動的力量。康還是一個偉大的建築教育工作者，他發表了很多建築理論的著作，康的文章語言晦澀難懂卻如詩句般優美，充滿隱喻的力量。《路易斯・康與學生的對話》，摘錄了康在一九六八年與學生座談時的經典語錄，從康的話語中流露出他對於建築和生活的真摯。

「人生就是為了表達⋯⋯表達恨⋯⋯

表達愛⋯⋯表達真誠與力量⋯⋯

以及所有難以明了的事情。

思想體現著靈魂，

人腦就是這樣一個器官，

透過它我們構思奇蹟、薈萃思想。」

⋯⋯⋯⋯⋯

「自然是永恆的⋯⋯只是它的形式將會不斷發生變化，

當人們進行自由選擇、

開始設計周遭環境時，

藝術便悄然而至。

人類的每一種行為，都滲透著藝術的影響。」

⋯⋯⋯⋯⋯

「建築是大宇宙中的小空間，

建築屬於信仰的範疇，

家庭和人的社會機制都必須與它們的本質相符，

設計必須有靈魂，

否則，建築也會死亡。」

——《路易斯・康與學生的對話》

建築的故事講到這裡告一段落，對於建築的認知
到底有多少層面，我們無法下結論。三十九個建築的
故事不代表全部，它們只是暫時將我們擺渡到建築世
界的對岸。建築的藝術不劃界，我們的思考不停止，
其中的樂趣也永不枯竭。

電子書購買　爽讀 APP

國家圖書館出版品預行編目資料

建築藝術的演繹，探索建築師的創意、夢想與挑戰：絕美建築三十九渡 / 李曉明 著 . -- 第一版 . -- 臺北市：沐燁文化事業有限公司 , 2024.02
面；　公分
POD 版
ISBN 978-626-7372-19-7(平裝)
1.CST: 建築 2.CST: 文集
920.7　　113000815

建築藝術的演繹，探索建築師的創意、夢想與挑戰：絕美建築三十九渡

臉書

作　　　者：李曉明
發 行 人：黃振庭
出 版 者：沐燁文化事業有限公司
發 行 者：沐燁文化事業有限公司
E - m a i l：sonbookservice@gmail.com
粉 絲 頁：https://www.facebook.com/sonbookss/
網　　　址：https://sonbook.net/
地　　　址：台北市中正區重慶南路一段六十一號八樓 815 室
Rm. 815, 8F., No.61, Sec. 1, Chongqing S. Rd., Zhongzheng Dist., Taipei City 100, Taiwan
電　　　話：(02) 2370-3310　　傳　　真：(02) 2388-1990
印　　　刷：京峯數位服務有限公司
律師顧問：廣華律師事務所 張珮琦律師

定　　　價：420 元
發行日期：2024 年 02 月第一版
◎本書以 POD 印製

獨家贈品

親愛的讀者歡迎您選購到您喜愛的書，為了感謝您，我們提供了一份禮品，爽讀 app 的電子書無償使用三個月，近萬本書免費提供您享受閱讀的樂趣。

ios 系統	安卓系統	讀者贈品

請先依照自己的手機型號掃描安裝 APP 註冊，再掃描「讀者贈品」，複製優惠碼至 APP 內兌換

優惠碼（兌換期限 2025/12/30）
READERKUTRA86NWK

爽讀 APP

📖 多元書種、萬卷書籍，電子書飽讀服務引領閱讀新浪潮！

🎧 AI 語音助您閱讀，萬本好書任您挑選

🔍 領取限時優惠碼，三個月沉浸在書海中

🔔 固定月費無限暢讀，輕鬆打造專屬閱讀時光

不用留下個人資料，只需行動電話認證，不會有任何騷擾或詐騙電話。